〈개정판〉

현대인에 맞게 새로 엮은

韓石峯
千字文

K(주)학은미디어

千字文

1. 천자문은 중국 양나라의 초대 황제 무제(武帝)가 주흥사(周興嗣)에게 명하여 짓게 한 것으로 사언고시(四言古詩) 250구, 모두 1,000자로 이루어져 있습니다. 주흥사는 이 천자문을 단 하룻밤 사이에 짓고 머리가 하얗게 세었답니다. 그래서 일명 '백수문(白首文)'이라고 불리기도 합니다.

2. 천자문의 내용은 자연현상에서부터 인륜 도덕에 이르기까지 여러 분야의 지식 용어가 망라되어 있어 중국은 물론 우리나라에서도 한문 입문서로서 널리 사용되었습니다.

3. 이 책에서는 조선의 명필 한석봉(韓石峰)이 남긴 천자문을 그대로 복사하여 엮었습니다. 그러므로 현재 사용하고 있는 한자와는 다른 자(字)가 있어 현재 사용하는 한자를 옆에 같이 실었으며, 필순도 그것을 기준으로 하였습니다.

4. 한자는 한 글자가 여러 개의 훈(訓)과 음(音)을 가진 경우가 많습니다. 여기서는 천자문에서 쓰인 훈과 음을 싣고, 영어도 곁들였습니다. 또한 필요한 경우에는 널리 쓰이는 대표적인 훈과 음, 영어도 함께 실었습니다.

5. 풀이도 가능한 한 현대인이 쉽게 이해할 수 있도록 현대적인 어투로 쉽고 재미있게 풀었습니다.

6. 〈한석봉 천자문〉 원본은 세로쓰기에 왼쪽에서 오른쪽으로 넘기는 우철(右綴) 책으로 되어 있습니다. 그러므로 오른쪽에서 왼쪽으로 넘겨 보는 좌철(左綴) 책에 익숙한 현대인에게는 크게 불편합니다. 이 책에서는 세로쓰기는 유지하되 좌철 책으로 다시 구성하여 현대인들이 편안하게 볼 수 있도록 배려하였습니다.

千字文

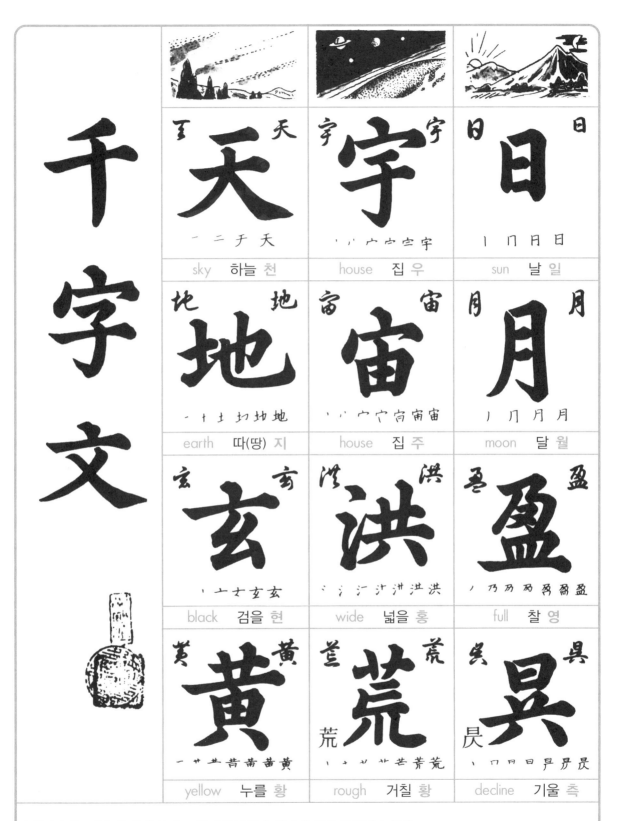

天 sky 하늘 천	宇 house 집 우	日 sun 날 일
一 二 チ 天	丶丶宀宀宇宇	丨 冂 日 日
地 earth 따(땅) 지	宙 house 집 주	月 moon 달 월
一 十 土 圫 地 地	丶丶宀宀宁由宙宙	丿 冂 月 月
玄 black 검을 현	洪 wide 넓을 홍	盈 full 찰 영
丶 一 亠 玄 玄	丶丶氵汁汫洪洪	丿乃及及盈盈盈
黄 yellow 누를 황	荒 rough 거칠 황	昃 decline 기울 측
一 卄 艹 昔 昔 黄 黄	丨 十 艹 芀 芒 荒 荒	丶 冂 日 日 昃 昃 昃

* 天地玄黃 : 하늘은 위에 있어 그 빛이 검고 땅은 아래에 있어 그 빛이 누르다.
* 宇宙洪荒 : 하늘과 땅 사이는 넓고 커서 끝이 없다. 즉, 세상이 넓음을 이름.
* 日月盈昃 : 해는 서쪽으로 기울고, 달도 차면 기운다. 즉, 우주의 섭리를 이름.

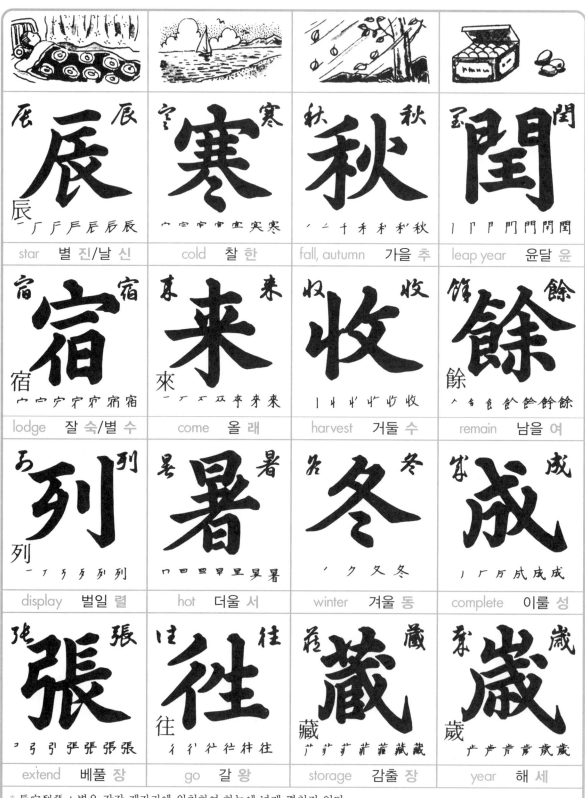

辰 一厂厂戸反辰辰 star 별 진/날 신	寒 宀宀宀宔寒寒寒 cold 찰 한	秋 一二千禾禾利秋 fall, autumn 가을 추	閏 丨门闩門門閏閏 leap year 윤달 윤
宿 宀宀宀宿宿宿宿 lodge 잘 숙/별 수	来 一厂厂巫來來來 come 올 래	收 丨丩屵屵收收 harvest 거둘 수	餘 亼今食飮飮飮餘 remain 남을 여
列 一丁歹歹列列 display 벌일 렬	暑 口四旦早早旱暑 hot 더울 서	冬 ノク久冬冬 winter 겨울 동	成 丿厂万成成成 complete 이룰 성
張 ユ弓引張張張張 extend 베풀 장	往 彳彳彳彳彳彳彳往 go 갈 왕	藏 广犷犷苲苲藏藏 storage 감출 장	歲 广产芹芹芹芹歲歲 year 해 세

* 辰宿列張 : 별은 각각 제자리에 위치하여 하늘에 넓게 펼쳐져 있다.
* 寒來暑往 : 추위가 오면 더위가 가고 더위가 오면 추위가 간다. 즉, 계절의 변화를 이름.
* 秋收冬藏 : 가을에 곡식을 거두고 겨울이 오면 쌓아둔다.
* 閏餘成歲 : 일년 이십사절기 나머지 시각을 모아 윤달로 하여 윤년을 정하였다.

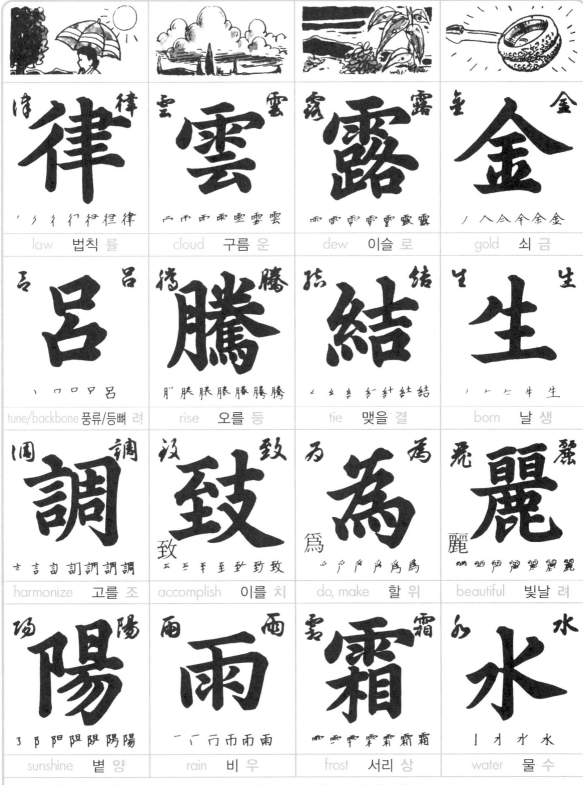

※ 律呂調陽 : 율과 여는 각기 계절을 조절하여 음양을 고르게 한다. 율은 양, 여는 음.

※ 雲騰致雨 : 수증기가 올라가서 구름이 되고 냉기를 만나 비가 된다. 즉, 천지자연의 기상을 이룸.

※ 露結爲霜 : 이슬이 맺혀 서리가 되니 밤기운의 한기가 풀잎에 맺혀 이슬이 된다.

※ 金生麗水 : 금은 여수에서 나온다. 여수는 중국의 지명.

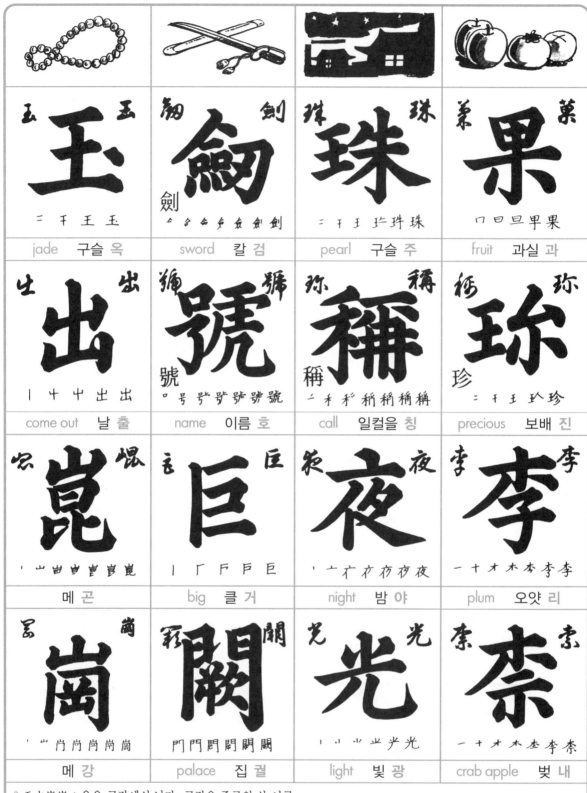

玉 玉	劒 劍	珠 珠	菓 菓
二 千 王 玉	ㅇ 읖 욺 욹 쇳 劍 劍	二 千 王 珒 珖 珠	口 日 旦 甲 果
jade 구슬 옥	sword 칼 검	pearl 구슬 주	fruit 과실 과

出 出	獅 號	珎 稱	称 珍
丨 屮 屮 出 出	口 号 号 号 號 號 號	二 禾 利 稍 稍 稱 稱	二 千 王 玠 珍
come out 날 출	name 이름 호	call 일컬을 칭	precious 보배 진

崐 崑	㠯 巨	夜 夜	李 李
' 屮 屮 峃 岸 崑 崑	丨 厂 厅 巨 巨	' 二 疒 疒 疒 疒 夜	一 十 才 木 本 李 李
메 곤	big 클 거	night 밤 야	plum 오얏 리

崗 崗	關 關	光 光	柰 柰
' 屮 片 岸 岸 岸 崗	門 門 門 間 閣 關	丨 丬 屮 业 产 光	一 十 才 木 本 李 柰
메 강	palace 집 궐	light 빛 광	crab apple 벚 내

* 玉出崑崗 : 옥은 곤강에서 난다. 곤강은 중국의 산 이름.
* 劍號巨闕 : 거궐은 칼 이름이다. 거궐은 구야자가 만든 보검으로 조나라의 국보.
* 珠稱夜光 : 구슬의 빛이 낮과 같으므로 야광이라 칭하였다. 야광도 조나라의 국보.
* 果珍李柰 : 과일 중에서 오얏과 벚의 진미가 으뜸이다. 오얏은 자두, 벚은 능금.

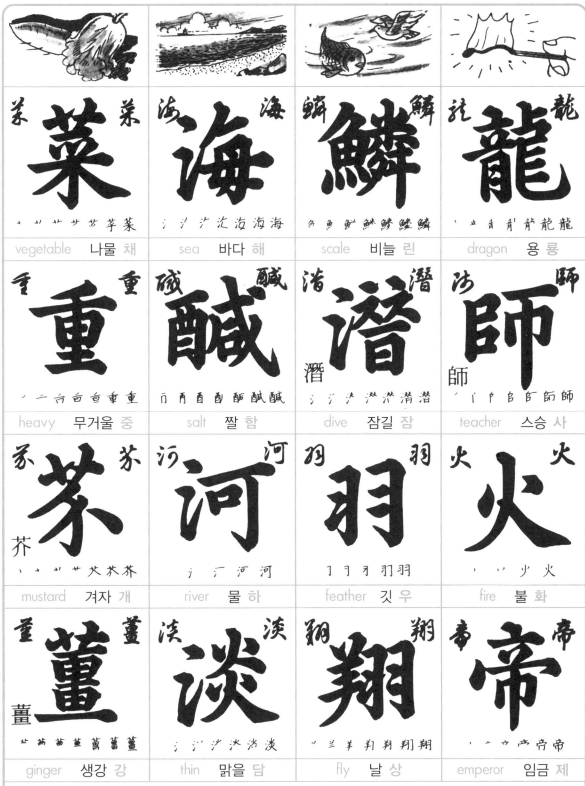

菜 vegetable 나물 채	海 sea 바다 해	鱗 scale 비늘 린	龍 dragon 용 룡
重 heavy 무거울 중	鹹 salt 짤 함	潛 dive 잠길 잠	師 teacher 스승 사
芥 mustard 겨자 개	河 river 물 하	羽 feather 깃 우	火 fire 불 화
薑 ginger 생강 강	淡 thin 맑을 담	翔 fly 날 상	帝 emperor 임금 제

* 菜重芥薑 : 채소 중에서 겨자와 생강이 제일 중하다.

* 海鹹河淡 : 바닷물은 짜고 민물은 아무 맛도 없고 심심하다.

* 鱗潛羽翔 : 비늘 있는 물고기는 물속에 잠기고 날개 있는 새는 공중을 난다.

* 龍師火帝 : 용 스승, 불 임금. 복희씨는 용, 신농씨는 불 덕분에 임금이 되었음을 이름.

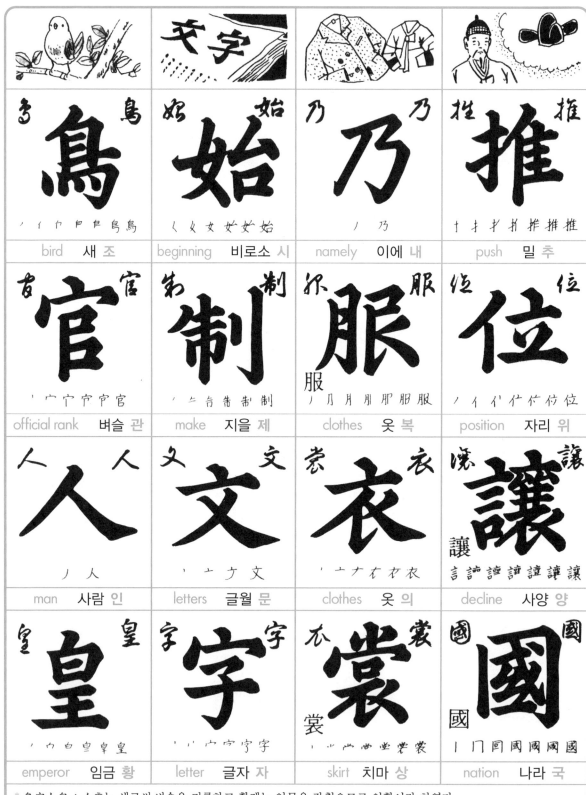

鳥	始	乃	推
ノ イ 勹 日 臼 鳥 鳥	く く 女 女 好 始	ノ 乃	扌 扌 扩 扩 拃 推 推
bird 새 조	beginning 비로소 시	namely 이에 내	push 밀 추
官	制	服	位
' 宀 宀 宁 宇 官 官	ノ 仁 仁 告 制 制	ノ 月 月 肌 胛 服 服	ノ イ イ 亻 位 位 位
official rank 벼슬 관	make 지을 제	clothes 옷 복	position 자리 위
人	文	衣	讓
ノ 人	' 一 ナ 文	' 一 ナ ナ 衣 衣	言 訒 諄 諄 諄 諄 讓
man 사람 인	letters 글월 문	clothes 옷 의	decline 사양 양
皇	字	裳	國
' 宀 白 皇 阜 皇	' 宀 宀 宁 宇 字	' 业 业 兴 尚 尚 裳	丨 冂 冂 國 國 國 國
emperor 임금 황	letter 글자 자	skirt 치마 상	nation 나라 국

* 鳥官人皇 : 소호는 새로써 벼슬을 기록하고 황제는 인문을 갖췄으므로 인황이라 하였다.
* 始制文字 : 복희씨는 창힐로 하여금 처음으로 글자를 만들게 했는데, 창힐은 새 발자국을 보고 글자를 만들었다.
* 乃服衣裳 : 이에 의상을 입게 하니 황제가 의관을 지어 등분을 분별하고 위의를 엄숙케 했다.
* 推位讓國 : 벼슬을 미루고 나라를 사양하니 제요가 제순에게 양위하였다.

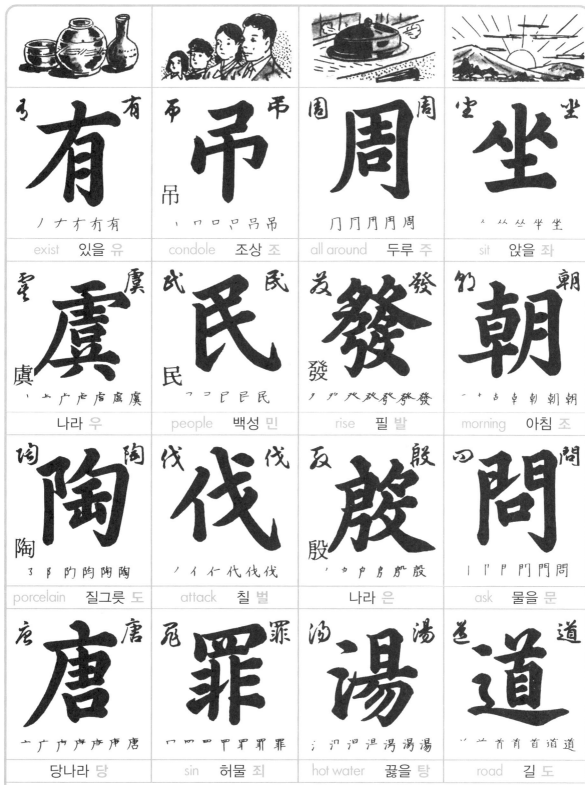

有 ノナオ有有	吊 丶口口吊吊	周 刀刀月月周周	坐 人从从坐坐
exist 있을 유	condole 조상 조	all around 두루 주	sit 앉을 좌
虞 丶亠广卢卢虞虞	民 フフア民民	發 フアペ水殺啓發發	朝 一十古卓朝朝朝
나라 우	people 백성 민	rise 필 발	morning 아침 조
陶 了阝阝陶陶陶	伐 ノイ仁代伐伐	殷 亻户户躯殷	問 丨卩卩門門問
porcelain 질그릇 도	attack 칠 벌	나라 은	ask 물을 문
唐 一广广户户庐唐	罪 口罒罒甲罪罪罪	湯 氵汩汩渭渭湯湯	道 丷业首首首道道
당나라 당	sin 허물 죄	hot water 끓을 탕	road 길 도

* 有虞陶唐 : 유우는 제순이요, 도당은 제요이다. 둘 다 중국 고대 제왕.
* 吊民伐罪 : 불쌍한 백성에겐 도와주고 죄지은 백성에겐 벌을 주었다.
* 周發殷湯 : 주발은 무왕의 이름이고 은탕은 은왕의 칭호이다.
* 坐朝問道 : 조정에 앉아 나라를 다스리는 올바른 길을 물었다. 임금의 치세의 도를 이름.

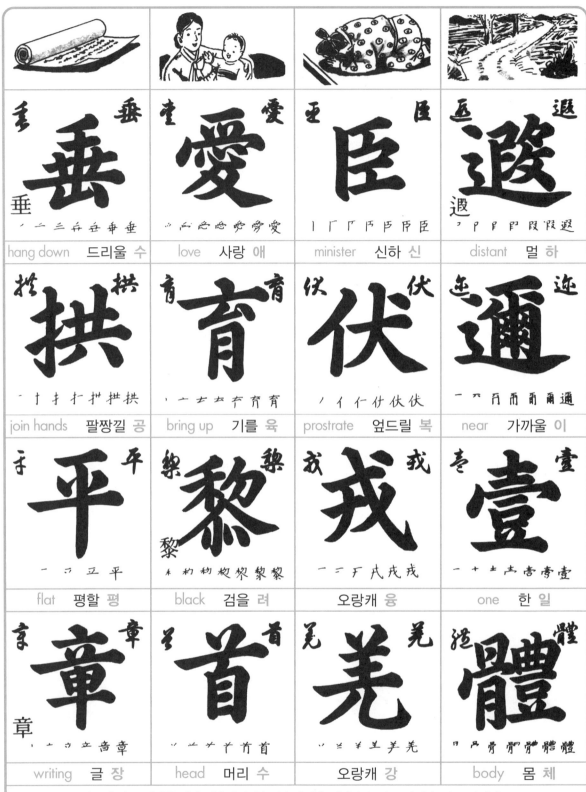

垂	愛	臣	遐
` 一 二 千 千 垂 垂	` ` 爫 爫 忽 恐 悉 愛	` 厂 厂 丆 丆 丆 臣	` 尸 尸 尸 尸 段 段 遐
hang down 드리울 수	love 사랑 애	minister 신하 신	distant 멀 하
拱	育	伏	邇
` 一 十 才 扩 拱 拱	` 一 ㄊ ㄊ 产 育 育	` 亻 亻 仕 伏 伏	一 不 币 币 雨 甫 邇
join hands 팔짱낄 공	bring up 기를 육	prostrate 엎드릴 복	near 가까울 이
平	黎	戎	壹
一 冖 ㄅ 平	禾 犁 物 物 黎 黎 黎	一 二 亍 式 戎 戎	一 十 壴 声 靑 壴 壹
flat 평할 평	black 검을 려	오랑캐 융	one 한 일
章	首	羌	體
` 一 一 立 音 章	` ` 丷 艹 产 首 首	` 丷 쏘 쏘 羊 羊 羌	ㅁ 严 骨 骨 體 體 體 體
writing 글 장	head 머리 수	오랑캐 강	body 몸 체

* 垂拱平章 : 임금이 바른 정치를 펴서 평온해지면(平章) 백성은 비단옷을 입고 팔짱을 끼고 다닌다.
* 愛育黎首 : 임금은 마땅히 검은 머리(백성)를 사랑하고 양육해야 한다.
* 臣伏戎羌 : 위와 같이 나라를 다스리면 그 덕에 감화되어 오랑캐들까지도 신하로서 복종하게 된다.
* 遐邇壹體 : 멀고 가까운 나라 전부가 그 덕망에 감화되어 귀순하게 되며 일체가 될 수 있다.

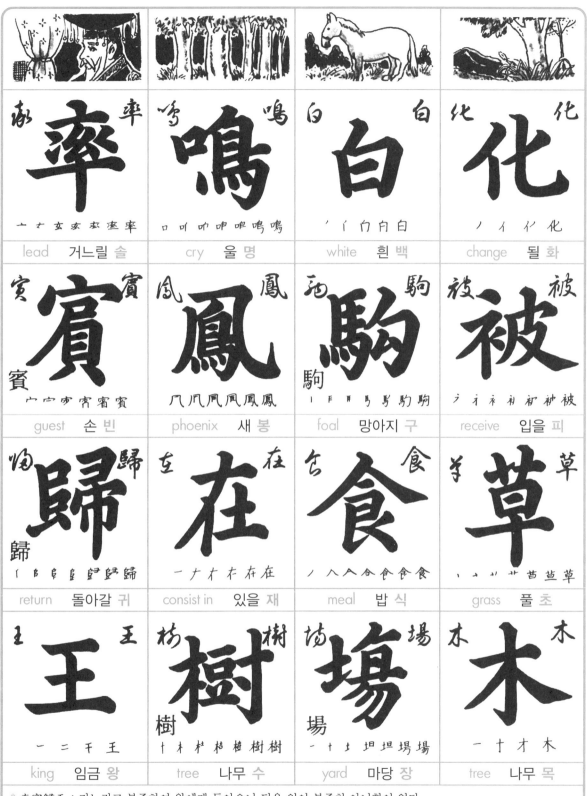

率 一 十 玄 玄 玄 率 率	鳴 口 미 响 呬 唣 鳴 鳴	白 ′ ′ 白 白 白	化 ′ ′ ′ 化
lead 거느릴 솔	cry 울 명	white 흰 백	change 될 화
賓 宀 宀 宀 宵 宵 賓 賓	鳳 几 凡 凡 凰 鳳 鳳	駒 丨 丨 丨 馬 馿 駒 駒	被 ′ ′ ′ ′ ′ 神 被
guest 손 빈	phoenix 새 봉	foal 망아지 구	receive 입을 피
歸 丨 丨 自 自 皀 皀 歸	在 一 十 才 右 在 在	食 ′ 八 人 今 仐 仑 食	草 ′ ′ ′ 구 구 草 草
return 돌아갈 귀	consist in 있을 재	meal 밥 식	grass 풀 초
王 一 二 千 王	樹 十 十 十 枯 枯 樹 樹 樹	場 一 十 土 坦 坦 埸 場	木 一 十 才 木
king 임금 왕	tree 나무 수	yard 마당 장	tree 나무 목

* 率賓歸王 : 거느리고 복종하여 왕에게 돌아오니 덕을 입어 복종치 아니함이 없다.
* 鳴鳳在樹 : 명군 성현이 나타나면 봉이 운다는 말과 같이 덕망이 미치는 곳마다 봉이 나무 위에서 울 것이다.
* 白駒食場 : 흰 망아지도 덕에 감화되어 사람을 따르며 마당의 풀을 뜯어먹는다. 평화스러움을 이름.
* 化被草木 : 덕화가 사람이나 짐승에게뿐 아니라 초목에까지도 미친다.

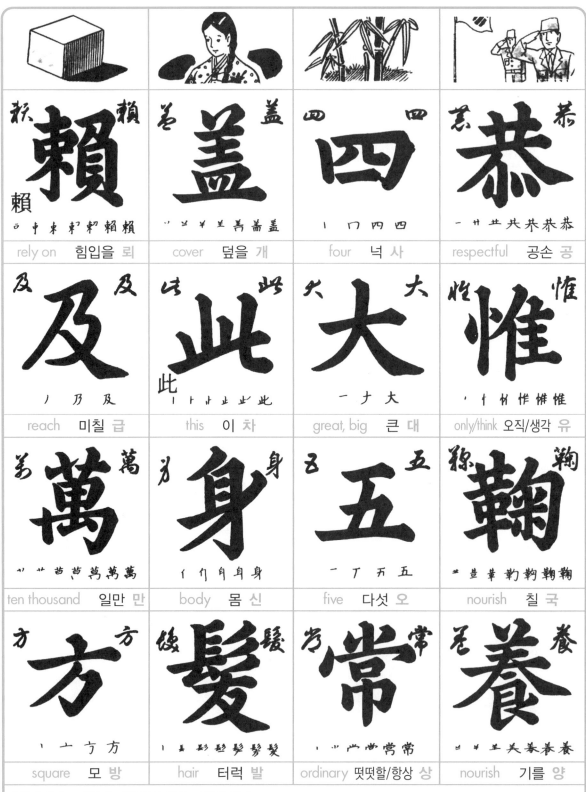

賴 rely on 힘입을 뢰	蓋 cover 덮을 개	四 four 넉 사	恭 respectful 공손 공
及 reach 미칠 급	此 this 이 차	大 great, big 큰 대	惟 only/think 오직/생각 유
萬 ten thousand 일만 만	身 body 몸 신	五 five 다섯 오	鞠 nourish 칠 국
方 square 모 방	髮 hair 터럭 발	常 ordinary 떳떳할/항상 상	養 nourish 기를 양

* 賴及萬方 : 만방에 어진 덕이 고루 미치게 된다.
* 蓋此身髮 : 사람 몸에 난 터럭은 부모에게 받지 않은 것이 없으니 항상 귀히 여겨야 한다.
* 四大五常 : 4가지 큰 것과 5가지 떳떳함이 있으니 사대는 天·地·君·父요, 오상은 仁·義·禮·智·信이다.
* 恭惟鞠養 : 이 몸을 낳아 길러 주신 부모님의 은혜를 항상 공손한 마음으로 감사하게 생각해야 한다.

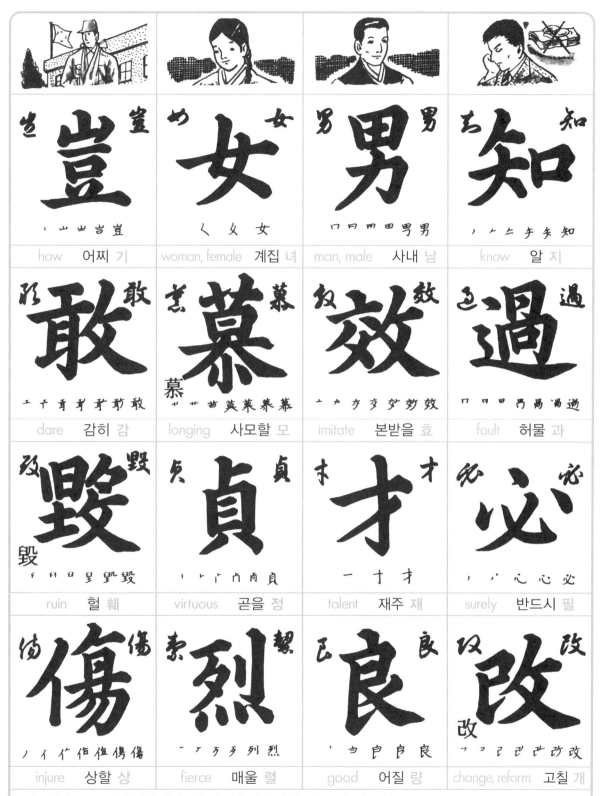

豈 how 어찌 기	女 woman, female 계집 녀	男 man, male 사내 남	知 know 알 지
敢 dare 감히 감	慕 longing 사모할 모	效 imitate 본받을 효	過 fault 허물 과
毁 ruin 헐 훼	貞 virtuous 곧을 정	才 talent 재주 재	必 surely 반드시 필
傷 injure 상할 상	烈 fierce 매울 렬	良 good 어질 량	改 change, reform 고칠 개

* 豈敢毁傷 : 부모께서 낳아 길러주신 이 몸을 어찌 감히 훼상할 수 있으리오.
* 女慕貞烈 : 여자는 정조를 굳게 지키고 행실을 단정하게 해야 한다.
* 男效才良 : 남자는 재능을 닦고 어진 것을 본받아야 한다.
* 知過必改 : 사람은 누구나 허물이 있는 법이니 허물을 알면 반드시 고쳐야 한다.

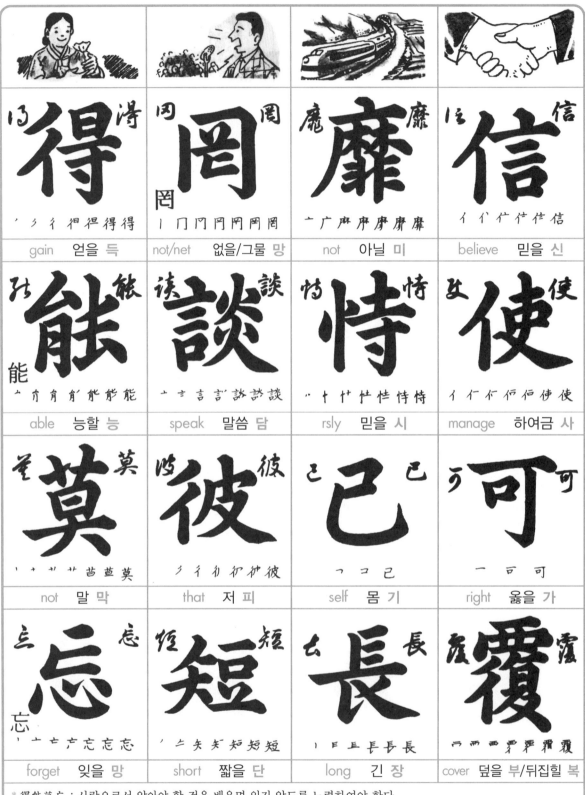

得	罔	靡	信
ﾉ ﾅ ﾞ 彳 彳日 得 得 得	｜ 冂 冂 冂 冈 冈 冈 罔	ﾗ 广 庐 庐 庐 靡 靡	ｲ ｲ 忙 忙 佳 信
gain 얻을 득	not/net 없을/그물 망	not 아닐 미	believe 믿을 신
能	談	恃	使
ﾉ 育 育 育 能 能 能	ﾕ 言 言 言 談 談 談	ﾞﾞ 忄 忄 忄 恃 恃	ｲ ｲ ｲ 佀 佀 使
able 능할 능	speak 말씀 담	rsly 믿을 시	manage 하여금 사
莫	彼	己	可
｜ 十 廿 廿 草 莫 莫	ﾗ 彳 彳 彳 彼 彼	ﾗ ｺ 己	一 ﾛ 可
not 말 막	that 저 피	self 몸 기	right 옳을 가
忘	短	長	覆
ﾗ 亠 亠 亡 忘 忘 忘	ﾉ ﾆ 矢 矢 短 短 短	｜ 厂 匚 長 長 長	一 两 西 严 严 覆 覆
forget 잊을 망	short 짧을 단	long 긴 장	cover 덮을 부/뒤집힐 복

＊得能莫忘 : 사람으로서 알아야 할 것을 배우면 잊지 않도록 노력하여야 한다.

＊罔談彼短 : 자기의 단점을 말하지 말며 남의 단점을 욕하지 말아라.

＊靡恃己長 : 자기의 장점을 자랑하지 말아라. 그럼으로써 더욱 발전한다.

＊信使可覆 : 믿음은 움직일 수 없는 진리이고 또한 남과 약속한 것은 반드시 지켜야 한다.

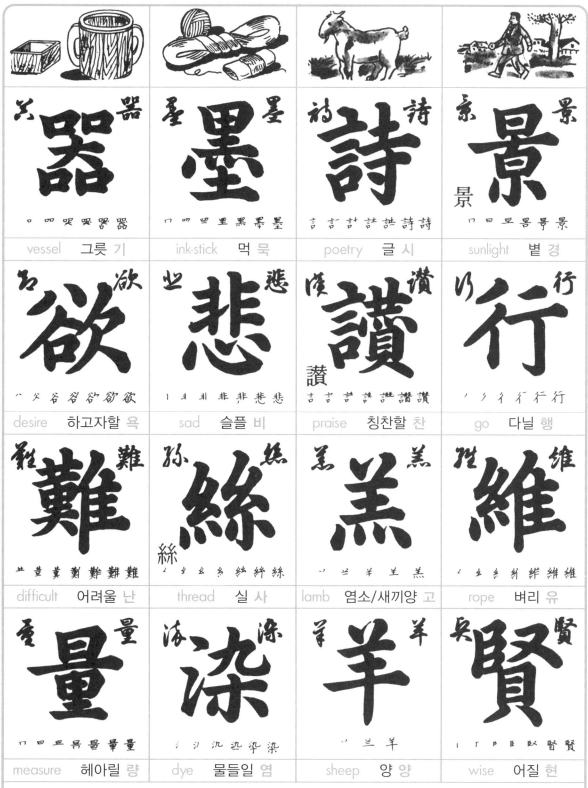

器	墨	詩	景
ㅁ ㅁㅁ 哭 哭 器 器	ㅁ ㅁㅁ ㅁㅁ 里 黑 黑 墨	言 言 計 詩 詩 詩 詩	ㅁ 日 모 昻 景 景
vessel 그릇 기	ink-stick 먹 묵	poetry 글 시	sunlight 볕 경
欲	悲	讚	行
ハ ク 谷 谷 欲 欲 欲	ㅣ ㅋ 非 非 非 悲 悲	言 言 許 許 讚 讚 讚	ノ ケ ケ 行 行
desire 하고자할 욕	sad 슬플 비	praise 칭찬할 찬	go 다닐 행
難	絲	羔	維
世 堇 莫 葟 難 難 難	く 幺 幺 糸 絲 絲 絲	ソ ニ 羊 羊 羔	く 幺 幺 糸 絆 絆 維
difficult 어려울 난	thread 실 사	lamb 염소/새끼양 고	rope 벼리 유
量	染	羊	賢
ㅁ 日 모 昻 量 量 量	シ シ 沈 沈 染 染	ソ ニ 羊	ㅣ ㅏ ㄷ 臣 臤 賢 賢
measure 헤아릴 량	dye 물들일 염	sheep 양 양	wise 어질 현

* 器欲難量 : 사람의 기량은 깊고 깊어서 헤아리기가 어렵다.

* 墨悲絲染 : 흰 실에 검은 물이 들면 다시 희어지지 못함을 슬퍼한다. 나쁜 물이 들지 않도록 조심해야 함을 이름.

* 詩讚羔羊 : 시전 고양편에 남국 대부가 문왕의 덕을 입어 정직하게 됨을 칭찬하였다. 즉, 사람의 선악을 이름.

* 景行維賢 : 행실을 훌륭하고 당당하게 행하면 어진 사람이 된다. 景은 크고 밝다는 뜻.

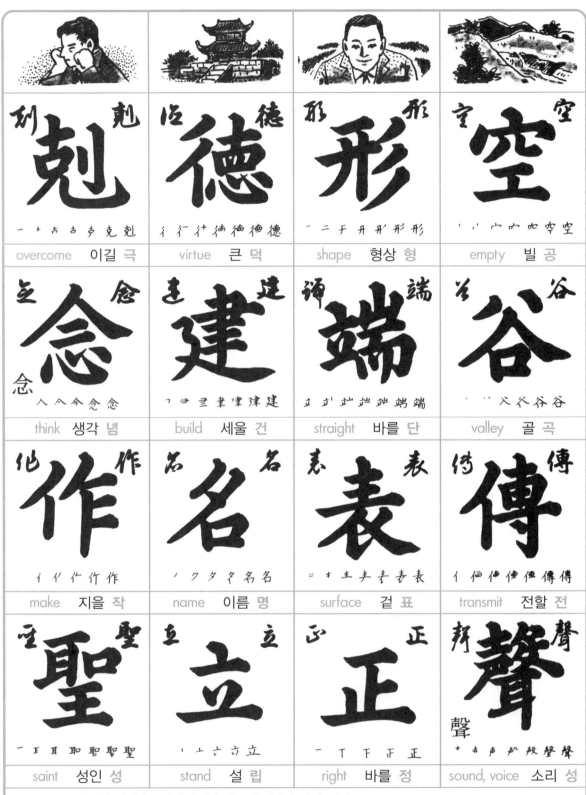

剋 overcome 이길 극	德 virtue 큰 덕	形 shape 형상 형	空 empty 빌 공
一 十 古 古 克 克 剋	彳 彳 彳 彳 德 德 德 德	一 二 于 开 形 形 形	ㆍ ㆍ 宀 宀 空 空 空
念 think 생각 념	建 build 세울 건	端 straight 바를 단	谷 valley 골 곡
人 人 今 念 念	ㄱ ㅋ 彐 聿 聿 律 建 建	立 立' 圠 圠 端 端 端	ㆍ ㆍ 父 父 谷 谷 谷
作 make 지을 작	名 name 이름 명	表 surface 겉 표	傳 transmit 전할 전
亻 亻 亻 作 作 作	ノ ク タ タ 名 名	一 二 十 主 丰 表 表 表	亻 仴 俥 俥 俥 傳 傳
聖 saint 성인 성	立 stand 설 립	正 right 바를 정	聲 sound, voice 소리 성
一 丆 耴 耴 聖 聖 聖	ㆍ ㆍ 宀 立 立	一 丁 下 下 正	十 吉 声 殸 殸 聲 聲

* 剋念作聖 : 성인의 언행을 본받아 수양을 쌓으면 성인이 될 수 있다.
* 德建名立 : 덕으로써 세상의 모든 일을 행하면 자연히 이름도 세상에 서게 된다.
* 形端表正 : 형상이 단정하고 깨끗하면 마음도 바르며 또 표면에 나타난다.
* 空谷傳聲 : 산골짜기에서 소리를 내면 산울림이 소리에 응하여 그대로 전해진다.

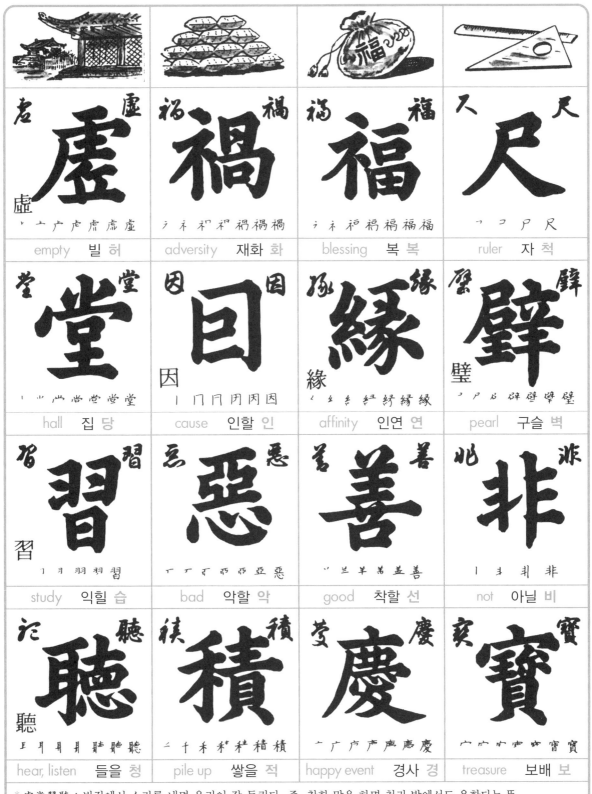

虚 虛 虛 丶 亠 广 卢 虍 虍 虚 虚 empty 빌 허	福 禍 禍 亍 才 ネ ネ 禍 禍 禍 adversity 재화 화	福 福 福 亍 才 ネ 禍 褔 福 福 blessing 복 복	人 尺 尺 フ コ コ 尸 尺 ruler 자 척
堂 堂 堂 1 ⺌ 灬 峃 尚 堂 堂 hall 집 당	因 因 因 1 冂 冂 冈 闪 因 cause 인할 인	緣 緣 緣 1 幺 糸 糸 絆 絆 緣 緣 affinity 인연 연	璧 璧 璧 フ 尸 B 辟 辟 辟 璧 pearl 구슬 벽
習 習 習 1 ㇆ 키 羽 羽 習 study 익힐 습	惡 惡 惡 一 ㄒ 干 邗 邧 亞 惡 bad 악할 악	善 善 善 丷 艹 羊 羊 盖 善 good 착할 선	非 非 非 1 ㇇ 扌 非 not 아닐 비
聽 聽 聽 王 月 目 耳 耳 聽 聽 聽 hear, listen 들을 청	積 積 積 ニ 千 禾 禾 秆 秸 積 pile up 쌓을 적	慶 慶 慶 一 广 广 庐 声 庻 慶 happy event 경사 경	寶 寶 寶 宀 宀 宀 宝 宝 寊 寶 寶 treasure 보배 보

* 虛堂習聽 : 빈집에서 소리를 내면 울리어 잘 들린다. 즉, 착한 말을 하면 천리 밖에서도 응한다는 뜻.

* 禍因惡積 : 재앙은 악을 쌓음으로써 생겨나는 것이니, 대개 재앙을 받는 이는 평소에 악을 쌓았기 때문이다.

* 福緣善慶 : 복은 착한 일에서 오는 것이니, 착한 일을 하면 경사가 온다.

* 尺璧非寶 : 한 자 되는 구슬이라고 해서 반드시 보배라고는 할 수 없다.

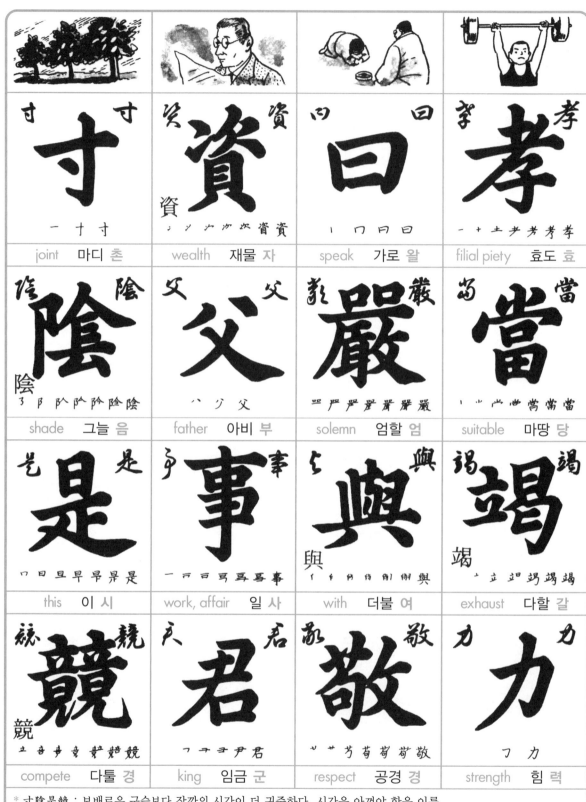

寸 一 十 寸 joint 마디 촌	資 資 ` ` ` ` ` ` 資資 wealth 재물 자	曰 l 冂 曰 曰 speak 가로 왈	孝 一 十 土 耂 考 孝 filial piety 효도 효
陰 陰 阝 阝 阡 阼 陸 陰 陰 shade 그늘 음	父 八 父 父 father 아비 부	嚴 严 严 严 厰 厰 嚴 嚴 solemn 엄할 엄	當 l ⺌ 宀 ⺌ 當 當 當 suitable 마땅 당
是 冂 日 旦 早 昮 是 是 this 이 시	事 一 二 日 彐 写 写 事 work, affair 일 사	與 與 亻 与 與 與 與 與 與 with 더불 여	竭 竭 亠 立 ⻖ 竭 竭 竭 exhaust 다할 갈
競 競 立 音 争 竟 誩 競 競 compete 다툴 경	君 フ ⺕ ⺕ 尹 君 king 임금 군	敬 艹 艹 芍 苟 苟 敬 respect 공경 경	力 フ 力 strength 힘 력

* 寸陰是競 : 보배로운 구슬보다 잠깐의 시간이 더 귀중하다. 시간을 아껴야 함을 이름.
* 資父事君 : 부모를 섬기는 효도로써 임금을 섬겨야 한다.
* 曰嚴與敬 : 임금을 섬기는 데는 엄숙함과 공경함이 있어야 한다.
* 孝當竭力 : 부모를 섬기는 데는 마땅히 힘을 다하여야 한다.

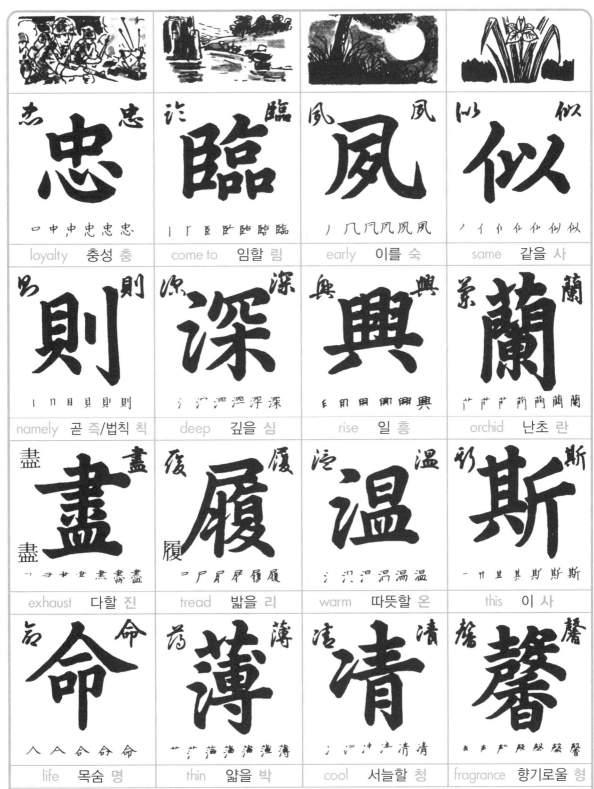

忠 口 中 virtue 忠 忠 忠 loyalty 충성 충	臨 l 丁 臣 臨 臨 臨 臨 come to 임할 림	夙 ノ 几 凡 凤 夙 夙 early 이를 숙	似 ノ イ 亻 似 似 似 似 same 같을 사
則 l 冂 日 貝 則 則 namely 곧 즉/법칙 칙	深 氵 氵 汔 深 深 深 deep 깊을 심	興 臼 臼 用 铜 興 興 rise 일 흥	蘭 艹 芦 芦 薾 蘭 蘭 蘭 orchid 난초 란
盡 ㄱ ㅋ 聿 聿 盡 盡 盡 盡 exhaust 다할 진	履 一 尸 尸 屏 履 履 tread 밟을 리	溫 氵 氵 沪 涓 溫 溫 warm 따뜻할 온	斯 一 卄 其 其 斯 斯 斯 this 이 사
命 人 人 合 合 命 命 life 목숨 명	薄 艹 芦 満 溥 溥 薄 thin 얇을 박	淸 氵 氵 汢 淸 淸 淸 cool 서늘할 청	馨 声 声 乿 殸 磬 馨 fragrance 향기로울 형

※ 忠則盡命: 충성한즉 목숨을 다하니, 임금을 섬기는 데 몸을 사려서는 안된다.

※ 臨深履薄: 깊은 곳에 임하듯 하며 얇은 데를 밟듯이 모든 일에 주의하여야 한다.

※ 夙興溫淸: 일찍 일어나서 추우면 덥게, 더우면 서늘하게 하는 것이 부모 섬기는 절차이다.

※ 似蘭斯馨: 난초같이 향기롭다. 즉, 군자의 지조를 이름.

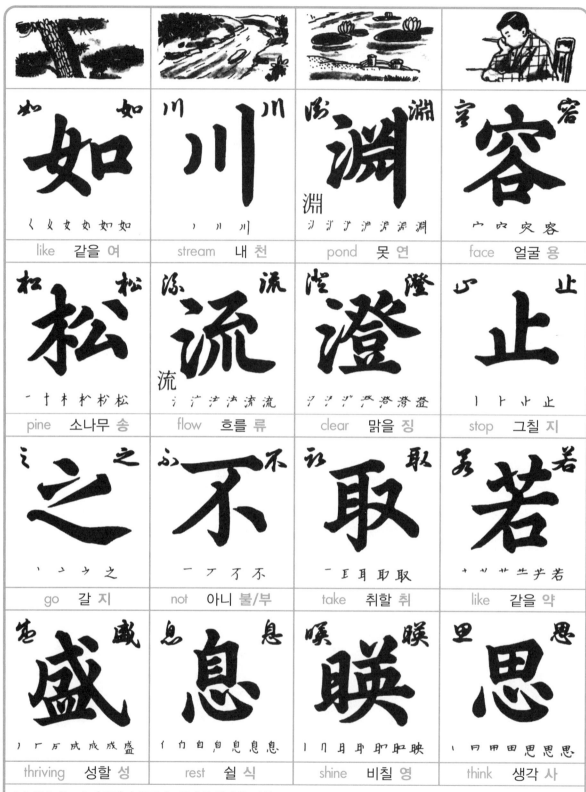

如	川	淵	容
ㄑ ㄑ 女 女 如 如	ㅣ ㅣㅣ 川	ㅡ ㅡ ㅡ ㅡ ㅡ ㅡ 淵	宀 宀 宀 容
like 같을 여	stream 내 천	pond 못 연	face 얼굴 용
松	流	澄	止
ㅡ 十 木 朴 杉 松	ㅡ ㅡ ㅡ ㅡ 流 流	ㅡ ㅡ ㅡ 澄 澄 澄 澄	ㅣ ㅏ ㅕ 止
pine 소나무 송	flow 흐를 류	clear 맑을 징	stop 그칠 지
之	不	取	若
ㅇ ㅇ ㅈ 之	ㅡ ㄱ 不 不	ㅡ 王 耳 取 取	ㅗ ㅛ 艹 艹 艿 若
go 갈 지	not 아니 불/부	take 취할 취	like 같을 약
盛	息	暎	思
ㅣ ㄏ ㄉ 成 成 成 盛	ㅣ 仂 自 自 息 息 息	ㅣ ㄲ 月 甪 甪 甪 暎	ㅣ 口 甩 田 思 思 思
thriving 성할 성	rest 쉴 식	shine 비칠 영	think 생각 사

* 如松之盛 : 소나무같이 푸르다. 군자의 절개를 이름.
* 川流不息 : 내가 흘러 쉬지 않는다. 군자의 행동거지를 이름.
* 淵澄取暎 : 못이 맑아서 비친다. 군자의 마음을 이름.
* 容止若思 : 행동을 침착히 하며 깊이 생각하는 태도를 지녀야 한다.

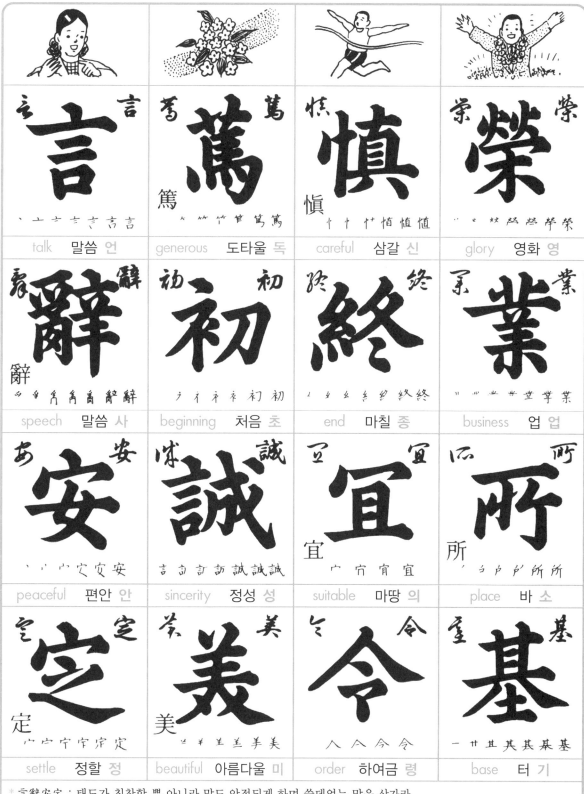

言 talk 말씀 언	篤 generous 도타울 독	愼 careful 삼갈 신	榮 glory 영화 영
辭 speech 말씀 사	初 beginning 처음 초	終 end 마칠 종	業 business 업 업
安 peaceful 편안 안	誠 sincerity 정성 성	宜 suitable 마땅 의	所 place 바 소
定 settle 정할 정	美 beautiful 아름다울 미	令 order 하여금 령	基 base 터 기

* 言辭安定 : 태도가 침착할 뿐 아니라 말도 안정되게 하며 쓸데없는 말을 삼가라.

* 篤初誠美 : 무슨 일에든 처음을 신중히 함은 참으로 아름다운 일이다.

* 愼終宜令 : 처음뿐만 아니라 끝맺음도 좋아야 한다.

* 榮業所基 : 이상과 같이 잘 지키면 번성함의 기초가 된다.

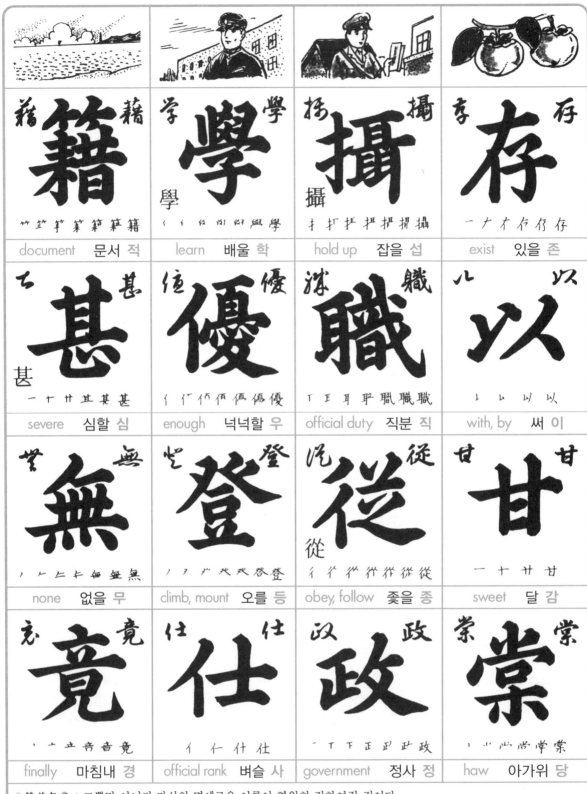

籍	學	攝	存
竹 筌 筆 箕 籍 籍 籍	✓ ✓ 白 四 學 學	扌 扩 拒 捏 揖 攝	一 ナ 才 存 存 存
document 문서 적	learn 배울 학	hold up 잡을 섭	exist 있을 존
甚	優	職	以
一 十 廿 井 甚 甚	✓ ✓ 伃 佰 信 優 優	丁 耳 耳 職 職 職 職	✓ ✓ 以 以
severe 심할 심	enough 넉넉할 우	official duty 직분 직	with, by 써 이
無	登	從	甘
✓ ✓ 仁 仁 無 無 無	✓ ✓ ♂ 癶 癶 啓 登	✓ ✓ 伊 伊 伊 從 從	一 十 廿 甘
none 없을 무	climb, mount 오를 등	obey, follow 좇을 종	sweet 달 감
竟	仕	政	棠
✓ ✓ 立 音 音 竟	✓ ✓ 仁 什 仕	一 丅 下 正 正 政 政	✓ ✓ 屮 尚 尚 學 棠
finally 마침내 경	official rank 벼슬 사	government 정사 정	haw 아가위 당

* 籍甚無竟 : 그뿐만 아니라 자신의 명예로운 이름이 영원히 전하여질 것이다.
* 學優登仕 : 배운 것이 넉넉하면 벼슬길에 오를 수 있다.
* 攝職從政 : 벼슬을 잡아 정사를 좇는다. 국정에 참여함을 이름.
* 存以甘棠 : 주나라 소공이 남국의 아가위나무 아래에서 백성을 교화시켰다.

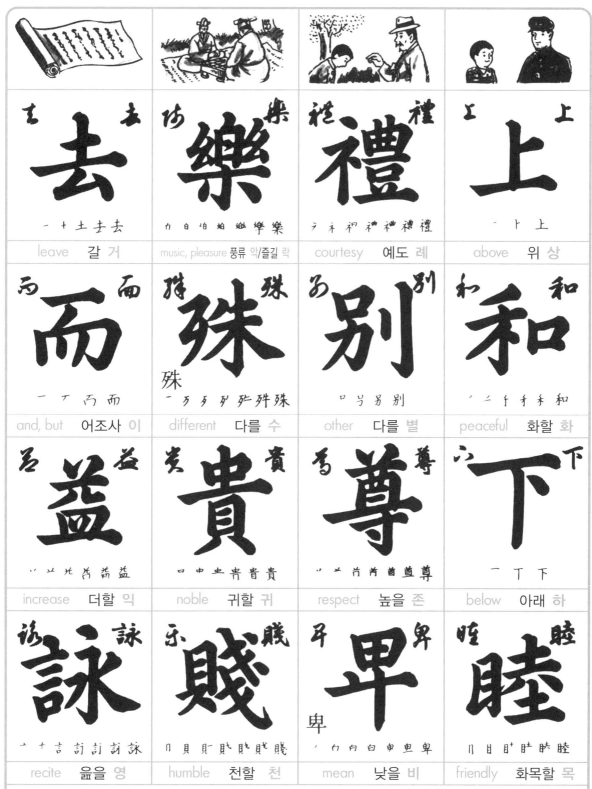

去	樂	禮	上
一 十 土 去 去	勹 白 伯 帥 幽 樂 樂	礻 礻 刊 神 神 禮 禮	一 卜 上
leave 갈 거	music, pleasure 풍류 악/즐길 락	courtesy 예도 례	above 위 상
而	殊	別	和
一 丆 丙 而	一 ヮ タ タ 歼 殊 殊	口 罗 另 別	ノ 二 千 禾 禾 和
and, but 어조사 이	different 다를 수	other 다를 별	peaceful 화할 화
益	貴	尊	下
` 冫 彳 芥 芥 益	口 中 虫 貴 貴 貴	` ` 十 凸 酋 尊 尊	一 丁 下
increase 더할 익	noble 귀할 귀	respect 높을 존	below 아래 하
詠	賤	卑	睦
一 亠 言 訂 詞 詞 詠	刂 貝 貯 賎 賎 賤 賤	ノ 勹 白 白 申 申 卑	刂 目 目 肚 睦 睦
recite 읊을 영	humble 천할 천	mean 낮을 비	friendly 화목할 목

* 去而益詠 : 소공이 죽은 후 남국의 백성이 그 덕을 추모하여 감당시를 읊었다.
* 樂殊貴賤 : 풍류는 즐기는 귀천이 다르니 천자는 팔일, 제후는 육일, 사대부는 사일, 서인은 이일이다.
* 禮別尊卑 : 예도에 존비의 분별이 있다. 즉, 군신·부자·부부·장유·붕우의 차별이 있음을 이름.
* 上和下睦 : 위에서 사랑을 베풀고 아래에서 공경함으로써 화목이 이루어진다.

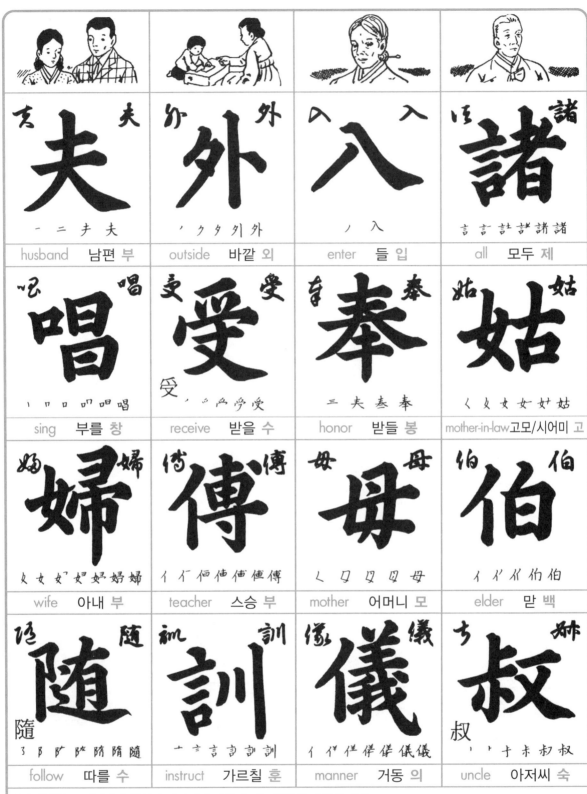

夫	外	入	諸
一 二 夫 夫	ノ ク タ 外 外	ノ 入	言 言 計 計 諸 諸
husband 남편 부	outside 바깥 외	enter 들 입	all 모두 제
唱	受	奉	姑
丨 口 口 叩 唱 唱	受	三 夫 奉 奉	く 夕 女 女 姑 姑
sing 부를 창	receive 받을 수	honor 받들 봉	mother-in-law 고모/시어미 고
婦	傅	母	伯
夕 女 女 妇 婦 婦 婦	イ 伫 伳 値 傅 傅	乚 口 贝 母 母	イ イ 伯 伯 伯
wife 아내 부	teacher 스승 부	mother 어머니 모	elder 맏 백
隨	訓	儀	叔
阝 阝 阞 陏 隋 隨 隨	亠 言 言 言 訓 訓	イ 伴 伴 俟 儀 儀	' 卜 未 未 叔 叔
follow 따를 수	instruct 가르칠 훈	manner 거동 의	uncle 아저씨 숙

* 夫唱婦隨 : 지아비가 부르면 지어미가 따른다. 즉, 원만한 가정을 이름.
* 外受傅訓 : 여덟 살이 되면 밖에서 스승의 가르침을 받아야 한다.
* 入奉母儀 : 집에 들어와서는 어머니를 받들어 교육을 받는다.
* 諸姑伯叔 : 고모·백부·숙부는 가까운 친척이다.

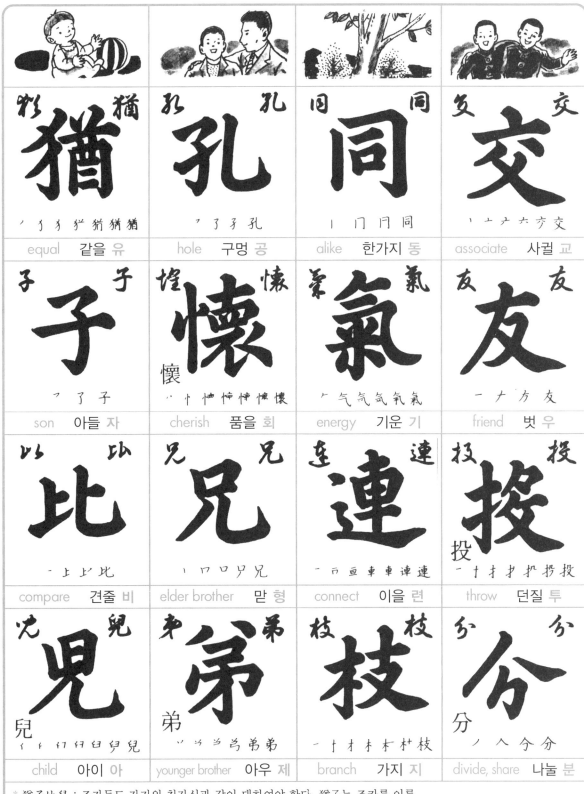

猶 ノ ナ オ オ 犭 犭 猶 猶 equal 같을 유	孔 フ 了 子 孔 hole 구멍 공	同 丨 冂 冂 同 alike 한가지 동	交 丶 亠 亠 六 夳 交 associate 사귈 교
子 フ 了 子 son 아들 자	懷 丶 忄 忄 忄 忄 忄 懷 懷 cherish 품을 회	氣 ノ 气 气 気 氣 氣 energy 기운 기	友 一 ナ 方 友 friend 벗 우
比 一 上 上 比 compare 견줄 비	兄 丨 口 口 尸 兄 elder brother 맏 형	連 一 冂 百 亘 車 車 連 連 connect 이을 련	投 一 十 扌 扌 扌 扵 投 投 throw 던질 투
兒 丿 𠂉 竹 臼 臼 兒 兒 child 아이 아	弟 丶 丷 𫝀 弓 弟 弟 younger brother 아우 제	枝 一 十 才 木 木 杉 枝 branch 가지 지	分 ノ 八 今 分 divide, share 나눌 분

* 猶子比兒 : 조카들도 자기의 친자식과 같이 대하여야 한다. 猶子는 조카를 이름.
* 孔懷兄弟 : 형제는 서로 사랑하여 의좋게 지내야 한다.
* 同氣連枝 : 형제는 부모의 기운을 같이 받았으니 나무에 비하면 가지와 같다.
* 交友投分 : 벗을 사귐에 있어서는 서로 분수에 맞는 사람들끼리 사귀어야 한다.

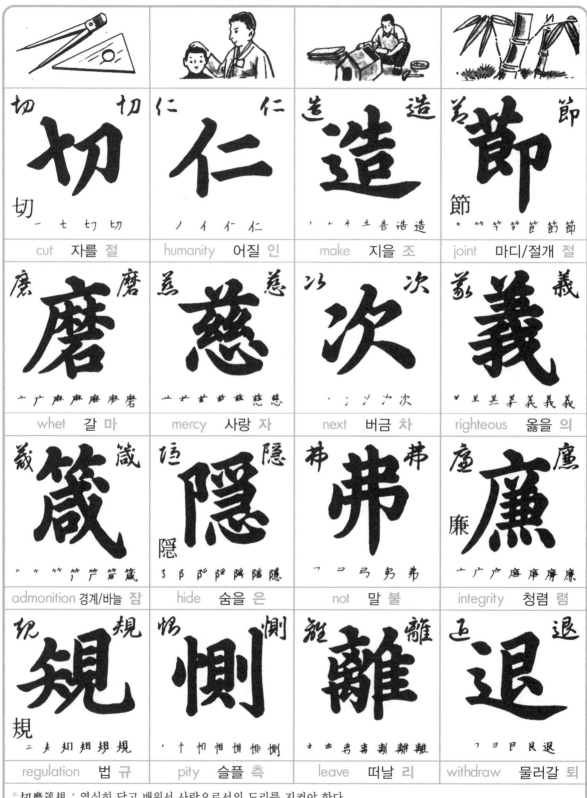

切 切 切 一 七 切 切 cut 자를 절	仁 仁 ノ イ イ 仁 humanity 어질 인	造 造 ノ ナ 屮 生 告 造 造 make 지을 조	節 節 ᅩ 竹 竹 笝 笝 節 節 joint 마디/절개 절
磨 磨 亠 广 麻 麻 麻 麼 磨 whet 갈 마	慈 慈 ᅩ 艹 茲 茲 茲 慈 慈 mercy 사랑 자	次 次 、 冫 冫 汿 次 next 버금 차	義 義 ᆍ 羊 差 羑 羑 義 義 righteous 옳을 의
箴 箴 亠 ᅡ 竹 竹 竻 筬 箴 admonition 경계/바늘 잠	隱 隱 孑 阝 阡 陷 陷 隱 隱 hide 숨을 은	弗 弗 ᄀ ᄏ 弓 弔 弗 not 말 불	廉 廉 亠 广 产 庤 庫 廉 廉 integrity 청렴 렴
規 規 規 ᅳ 夫 矢 知 知 規 規 regulation 법 규	惻 惻 、 忄 忄 怕 怕 惻 惻 pity 슬플 측	離 離 ᅩ 卤 离 离 斳 離 離 leave 떠날 리	退 退 ᄀ ᄏ 尸 艮 退 withdraw 물러갈 퇴

＊切磨箴規 : 열심히 닦고 배워서 사람으로서의 도리를 지켜야 한다.
＊仁慈隱惻 : 어진 마음으로 남을 사랑하고 또한 측은하게 여겨야 한다.
＊造次弗離 : 남을 동정하는 마음을 항상 간직하여야 한다.
＊節義廉退 : 절개·의리·청렴·사양함과 물러감은 늘 지켜야 한다.

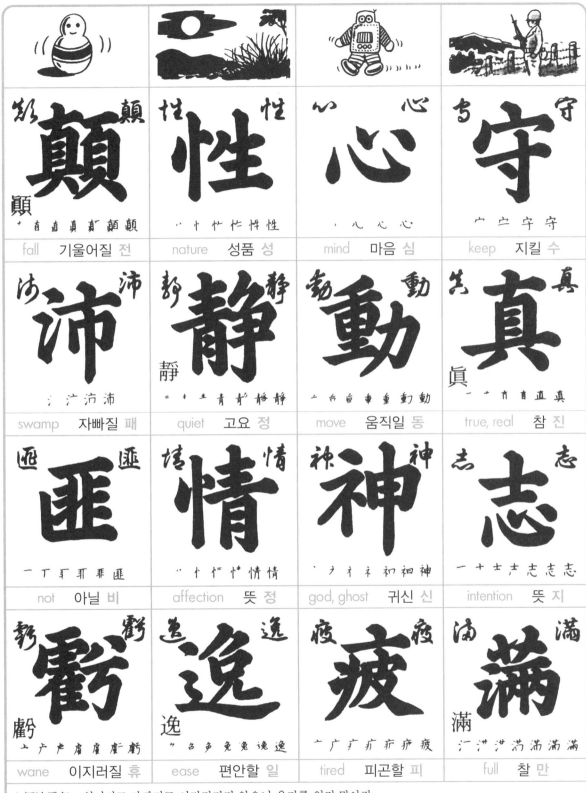

顚	性	心	守
十 直 直 真 頁 顚 顚	忄 忄 忄 忄 性 性	丶 心 心 心	宀 宀 守 守
fall 기울어질 전	nature 성품 성	mind 마음 심	keep 지킬 수
沛	静	動	真 (眞)
氵 氵 沛 沛	二 十 丰 青 靜 靜 靜	二 台 台 重 重 動 動	一 十 古 直 直 真
swamp 자빠질 패	quiet 고요 정	move 움직일 동	true, real 참 진
匪	情	神	志
一 丁 丌 丌 匪 匪	丶 忄 忄 忄 情 情	丶 ㇆ 礻 礻 礻 袖 神	一 十 士 志 志 志
not 아닐 비	affection 뜻 정	god, ghost 귀신 신	intention 뜻 지
虧 (虧)	逸 (逸)	疲	滿 (滿)
上 广 卢 庐 庐 虒 虧	㇙ 冬 多 兔 兔 逸 逸	一 广 疒 疒 疒 疒 疲	氵 汁 汁 浩 浩 浩 滿
wane 이지러질 휴	ease 편안할 일	tired 피곤할 피	full 찰 만

* 顚沛匪虧 : 엎어지고 자빠져도 이지러지지 않으니 용기를 잃지 말아라.
* 性靜情逸 : 성품이 고요하면 편안한 마음을 지닐 수 있다.
* 心動神疲 : 마음이 움직이면 신기(정신과 기력)가 피곤하니 마음이 불안하면 신기도 불편하다.
* 守眞志滿 : 사람의 도리를 지키면 뜻이 충만하다. 즉, 군자의 도를 지키면 뜻이 편안함을 이름.

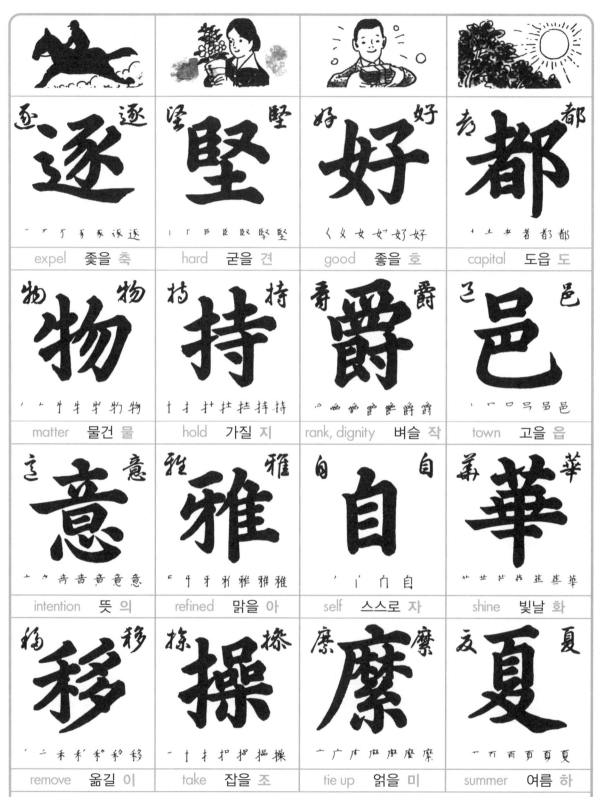

逐	堅	好	都
一 丆 丆 豖 豖 逐 逐	丨 丆 丆 臣 臤 堅 堅	ㄑ 夂 女 女 好 好	ナ 土 耂 者 都 都
expel 쫓을 축	hard 굳을 견	good 좋을 호	capital 도읍 도
物	持	爵	邑
丿 丿 牛 牛 牛 物 物	十 扌 扌 扐 扗 持 持	ㄴ 罒 罒 霠 霠 爵 爵	丶 冂 口 号 吕 邑
matter 물건 물	hold 가질 지	rank, dignity 벼슬 작	town 고을 읍
意	雅	自	華
一 ㅗ 咅 咅 音 意 意	乛 爭 爭 邪 稚 雅 雅	丿 亻 冂 自	艹 艹 艹 苹 莝 莝 華
intention 뜻 의	refined 맑을 아	self 스스로 자	shine 빛날 화
移	操	靡	夏
丿 二 禾 禾 移 移 移	一 十 扌 护 押 撄 操	一 广 庐 麻 庾 庾 靡	一 丆 百 百 夏 夏
remove 옮길 이	take 잡을 조	tie up 얽을 미	summer 여름 하

* 逐物意移 : 재물을 탐내어 욕심이 많으면 마음도 변한다.
* 堅持雅操 : 맑은 지조를 굳게 지키면 나의 도리가 극진하게 된다.
* 好爵自靡 : 자연히 좋은 벼슬을 얻게 된다. 즉, 천작을 극진히 하면 인작이 스스로 이르게 됨을 이름.
* 都邑華夏 : 도읍은 한 나라의 서울로 임금이 계신 곳이며, 화하는 중국을 지칭하는 말이다.

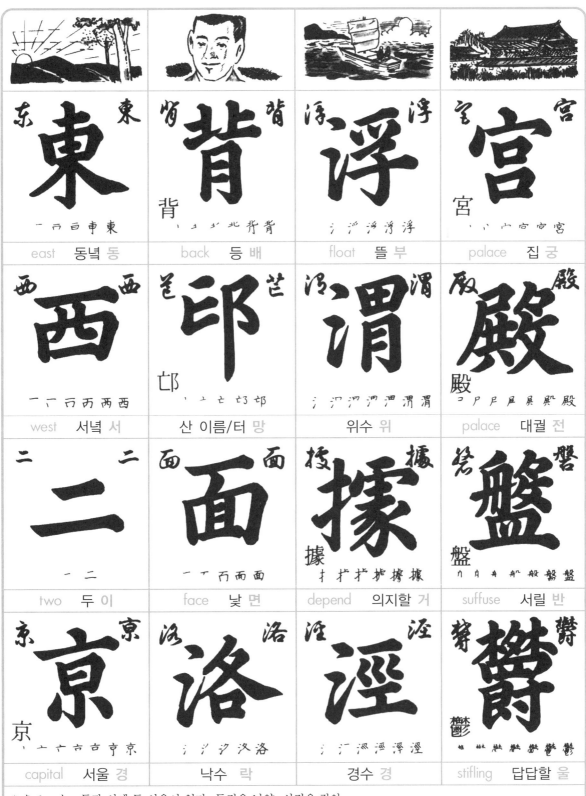

東	背	浮	宮
一 ㄇ 百 百 車 東	` 丬 北 背 背	氵 沪 浮 浮 浮	` ` 宀 宁 宫 宮
east 동녘 동	back 등 배	float 뜰 부	palace 집 궁
西	邙	渭	殿
一 丆 两 两 两 西	` 丄 ㄠ 邙 邙	氵 汩 渭 渭 渭 渭 渭	ㄱ 尸 尸 屈 厣 殿 殿
west 서녘 서	산 이름/터 망	위수 위	palace 대궐 전
二	面	據	盤
一 二	一 丆 丏 面 面	扌 扩 扩 抃 扲 據 據	刀 爿 爿 舟 般 船 盤
two 두 이	face 낯 면	depend 의지할 거	suffuse 서릴 반
京	洛	涇	鬱
` 亠 宀 古 古 亨 京	氵 汀 汐 洛	氵 汀 巡 涇 涇 涇	林 林 材 鬱 鬱 鬱
capital 서울 경	낙수 락	경수 경	stifling 답답할 울

* 東西二京 : 동과 서에 두 서울이 있다. 동경은 낙양, 서경은 장안.
* 背邙面洛 : 동경인 낙양은 북망산을 등지고 황하의 지류인 낙수를 바라보고 있다.
* 浮渭據涇 : 서경인 장안은 위수 부근에 위치하고 경수에 의지하고 있다.
* 宮殿盤鬱 : 궁전은 울창한 나무 사이에 서리어 깊숙하고

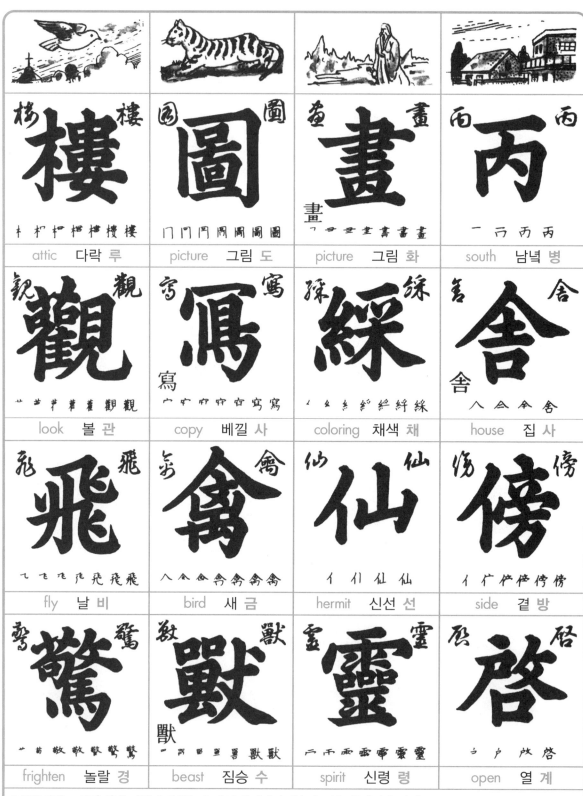

樓 樓 樓 十 才 桦 桦 楼 樓 樓 attic 다락 루	圖 圖 圖 门 門 閂 閂 閭 圖 圖 picture 그림 도	畫 畫 畫 ㄱ 聿 聿 書 畫 畫 picture 그림 화	丙 丙 丙 一 厂 丙 丙 south 남녘 병
觀 觀 觀 艹 艹 芦 藋 藋 觀 觀 look 볼 관	寫 寫 寫 寫 宀 宀 宀 宀 宵 寫 寫 copy 베낄 사	綵 綵 綵 幺 幺 糸 紀 紀 紆 綵 coloring 채색 채	舍 舍 舍 舍 人 合 全 舍 house 집 사
飛 飛 飛 乀 飞 飞 飛 飛 飛 飛 fly 날 비	禽 禽 禽 人 合 合 禽 禽 禽 禽 bird 새 금	仙 仙 仙 亻 亻 仙 仙 hermit 신선 선	傍 傍 傍 亻 广 俨 俨 傍 傍 side 곁 방
驚 驚 驚 艹 苟 敬 敬 敬 驚 驚 frighten 놀랄 경	獸 獸 獸 獸 一 罒 罒 圌 嚻 獸 獸 beast 짐승 수	靈 靈 靈 二 千 雨 霝 霝 霊 靈 spirit 신령 령	啓 啓 啓 ㅋ 戶 咹 啓 open 열 계

* 樓觀飛驚 : 궁전 안의 다락과 망루는 높아서 올라가면 하늘을 나는 듯하여 놀란다.

* 圖寫禽獸 : 궁전 내부에 새나 짐승을 그려 넣은 그림들이 벽을 장식하고 있다.

* 畫綵仙靈 : 신선과 신령의 그림도 화려하게 채색되어 있다.

* 丙舍傍啓 : 병사 곁에 따로이 방을 두어 궁전에 출입하는 사람들의 편리를 도모하였다.

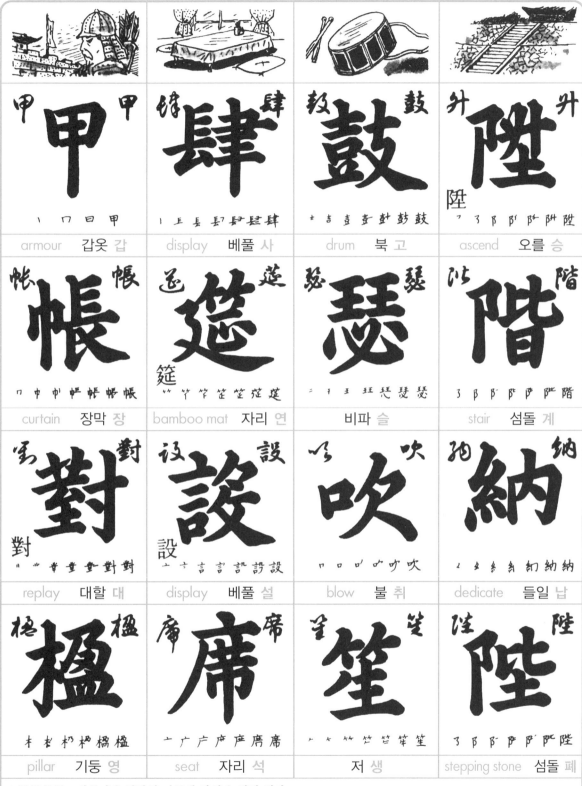

甲 甲 ㅣㄇ曰甲 armour 갑옷 갑	肆 肆 ㅣㅌ튽튽肆肆肆 display 베풀 사	鼓 鼓 ㅗㅎ壴壴壴鼓鼓 drum 북 고	陞 陞 陞 ㄱㄱㅂ㫔㫔㫔陞 ascend 오를 승
帳 帳 ㅁ巾巾帴帳帳帳 curtain 장막 장	筵 筵 筵 ㅼㅼㅼ笁笁筵筵 bamboo mat 자리 연	瑟 瑟 ㅡㅜㅏ王珏珡瑟瑟 비파 슬	階 階 ㄱㅂㅂㅂ陼階階 stair 섬돌 계
對 對 對 ㅛㅛ뽀푷뽥對對 replay 대할 대	設 設 設 ㅗㅗ言言訳設設 display 베풀 설	吹 吹 ㅁㅁㅁ㫣㫣吹 blow 불 취	納 納 ㅣ幺幺糸紉紉納 dedicate 들일 납
楹 楹 ㅁㅂㅁ㩨㩨楹楹 pillar 기둥 영	席 席 ㅗ广广产产席席 seat 자리 석	笙 笙 ㅼㅼ竹竹笁笁笙 저 생	陛 陛 ㄱㅂㅂㅂ陛陛陛 stepping stone 섬돌 폐

* 甲帳對楹 : 아름다운 갑장이 기둥에 맞서 늘어져 있다.
* 肆筵設席 : 연(바닥에 까는 자리)을 베풀고 석(연 위에 까는 것)을 베푸니, 연회하는 좌석이다.
* 鼓瑟吹笙 : 비파를 뜯고 북을 치며 저(생황)를 부니 잔치하는 풍류이다.
* 陞階納陛 : 문무백관이 계단을 올라 임금께 납폐하는 절차이다.

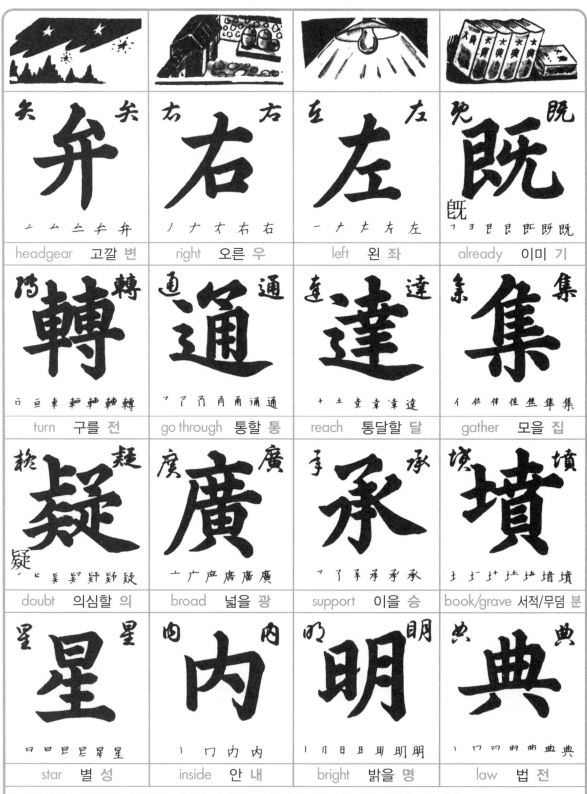

弁	右	左	既
↙ ㄥ ㄥ 半 弁	ノ ナ ナ 右 右	一 ナ 左 左 左	フ ㅋ ㅌ ㅌ 旡 旡 既
headgear 고깔 변	right 오른 우	left 왼 좌	already 이미 기
轉	通	達	集
冂 冒 車 軒 軒 轉 轉	フ 了 月 月 甬 通 通	十 土 幸 幸 幸 達	イ 亻 伂 佳 隹 隼 集
turn 구를 전	go through 통할 통	reach 통달할 달	gather 모을 집
疑	廣	承	墳
レ 놋 놋 蚟 蚟 疑	一 广 庐 庐 庯 廣	フ 了 手 矛 承 承	土 圹 圹 圹 坆 墳 墳
doubt 의심할 의	broad 넓을 광	support 이을 승	book/grave 서적/무덤 분
星	内	明	典
口 日 旦 星 星 星	丶 冂 内 内	丨 ｜ 日 日 刞 明 明	丶 冂 冂 囟 典 典 典
star 별 성	inside 안 내	bright 밝을 명	law 법 전

* 弁轉疑星 : 입궐하는 대신들의 관에서 번쩍이는 보석이 찬란하여 별인가 의심할 정도이다.

* 右通廣内 : 궁전의 오른편에 광내가 통하니, 광내는 나라 비서를 두는 집이다.

* 左達承明 : 왼편은 승명에 이르니, 승명은 사기를 교열하는 집이다.

* 既集墳典 : 이미 분과 전을 모았으니 삼황의 글은 삼분이고 오제의 글은 오전이다.

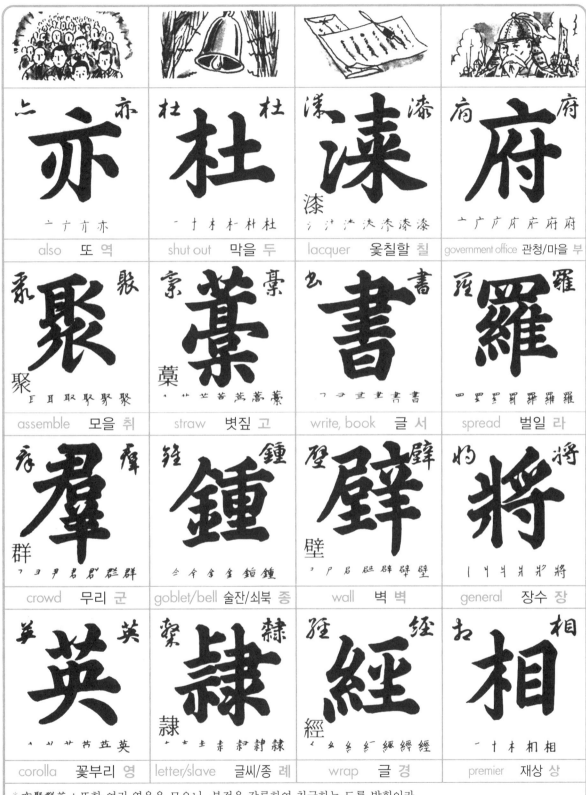

亦	杜	漆	府
一 ナ 亣 亦	一 十 才 札 朴 杜	冫 氵 汁 沐 沫 泰 漆 漆 漆	一 广 广 广 府 府 府
also 또 역	shut out 막을 두	lacquer 옻칠할 칠	government office 관청/마을 부
聚	藁	書	羅
聚	藁	一 一 一 一 亖 書 書 書	罒 羅 羅 羅 羅 羅 羅
assemble 모을 취	straw 볏짚 고	write, book 글 서	spread 벌일 라
羣	鍾	壁	將
群	人 今 全 金 鈡 鍾	一 尸 尸 月 臣 辟 壁 壁	丬 丬 丬 牚 牚 將
crowd 무리 군	goblet/bell 술잔/쇠북 종	wall 벽 벽	general 장수 장
英	隷	經	相
一 丷 艹 芇 苹 英	一 十 圭 丰 訥 耒 隷	纟 纟 纟 糹 經 經 經	一 十 木 相 相
corolla 꽃부리 영	letter/slave 글씨/종 례	wrap 글 경	premier 재상 상

* 亦聚群英 : 또한 여러 영웅을 모으니, 분전을 강론하여 치국하는 도를 밝힘이라.
* 杜藁鍾隷 : 초서를 처음으로 쓴 두고와 예서를 쓴 종례의 글도 비치되었다.
* 漆書壁經 : 한나라 영제가 돌벽에서 발견한 서골과 공자가 발견한 육경도 비치되어 있다.
* 府羅將相 : 관청 좌우에 장수와 정승이 늘어서 있다.

★ 漆書 : 대쪽에 새겨 옻칠을 한 글자

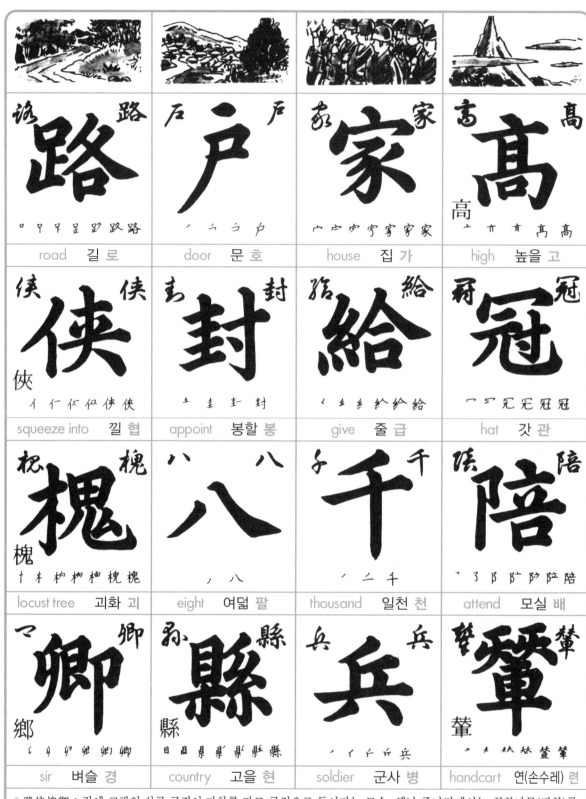

路 路 口 卩 무 몯 몯 跁 跁 路 road 길 로	戶 戶 ノ 厶 彐 戶 door 문 호	家 家 宀 宀 宀 穷 穷 家 家 house 집 가	高 髙 高 亠 亠 产 产 高 高 high 높을 고
俠 俠 俠 イ 仁 仁 仔 伊 俠 squeeze into 낄 협	封 封 土 圭 圭 封 appoint 봉할 봉	給 給 ㄴ 幺 糸 紒 紒 給 give 줄 급	冠 冠 ハ 곤 冖 冗 冠 冠 hat 갓 관
槐 槐 槐 十 木 柙 柙 柙 槐 槐 locust tree 괴화 괴	八 八 ノ 八 eight 여덟 팔	千 千 ノ 亠 千 thousand 일천 천	陪 陪 ㄱ 彐 阝 阝 阡 阤 陪 attend 모실 배
卿 卿 鄕 ㄴ ㅂ ㅓ 卵 卵 卿 sir 벼슬 경	縣 縣 縣 目 貝 県 影 影 縣 縣 country 고을 현	兵 兵 ノ イ ㄷ 乒 兵 soldier 군사 병	輦 輦 輦 一 夫 扶 扶 螫 螫 handcart 연(손수레) 련

* 路俠槐卿 : 길에 고관인 삼공 구경이 마차를 타고 궁전으로 들어가는 모습. 옛날 주나라에서는 회화나무(괴화)를
* 戶封八縣 : 한나라가 천하를 통일하고 여덟 고을 민호를 주어 공신을 봉하였다. └심어 삼공의 좌석을 표시했다.
* 家給千兵 : 공신에게 일천 군사를 주어 그 집을 호위시켰다.
* 高冠陪輦 : 대신이 높은 관을 쓰고 연을 모시니 제후의 예로 대접했다.

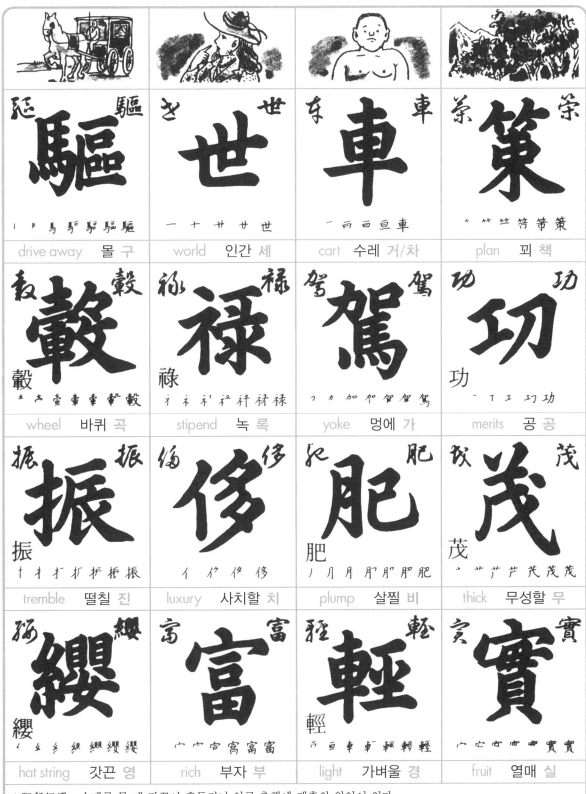

驅 驅 馬驅驅驅 drive away 몰 구	世 世 一 十 卄 世 世 world 인간 세	車 車 一 百 亘 車 cart 수레 거/차	策 策 竹 竹 竺 笻 笻 策 plan 꾀 책
轂 轂 土 寺 壹 車 車 軒 轂 wheel 바퀴 곡	祿 祿 礻 礻 礻 礻 礻 祿 stipend 녹 록	駕 駕 フ 力 加 加 智 智 駕 yoke 멍에 가	功 功 功 一 丁 工 功 merits 공 공
振 振 振 十 十 扩 扩 折 振 振 tremble 떨칠 진	侈 侈 亻 侈 侈 侈 luxury 사치할 치	肥 肥 肥 丿 月 月 月 肌 肌 肥 plump 살찔 비	茂 茂 茂 艹 艹 芹 茂 茂 茂 thick 무성할 무
纓 纓 纓 幺 幺 糸 糸 纓 纓 纓 hat string 갓끈 영	富 富 宀 宀 宫 宫 富 富 rich 부자 부	輕 輕 輕 百 亘 車 車 輕 輕 輕 light 가벼울 경	實 實 宀 宀 宀 宁 宙 實 實 fruit 열매 실

※ 驅轂振纓 : 수레를 몰 때 갓끈이 흔들리니 임금 출행에 제후의 위엄이 있다.

※ 世祿侈富 : 대대로 녹이 사치하고 부하니 제후 자손이 세세관록이 무성하리라.

※ 車駕肥輕 : 수레의 말은 살찌고 몸의 의복은 가볍게 차려져 있다.

※ 策功茂實 : 공을 기록하매 무성하고 충실하니라.

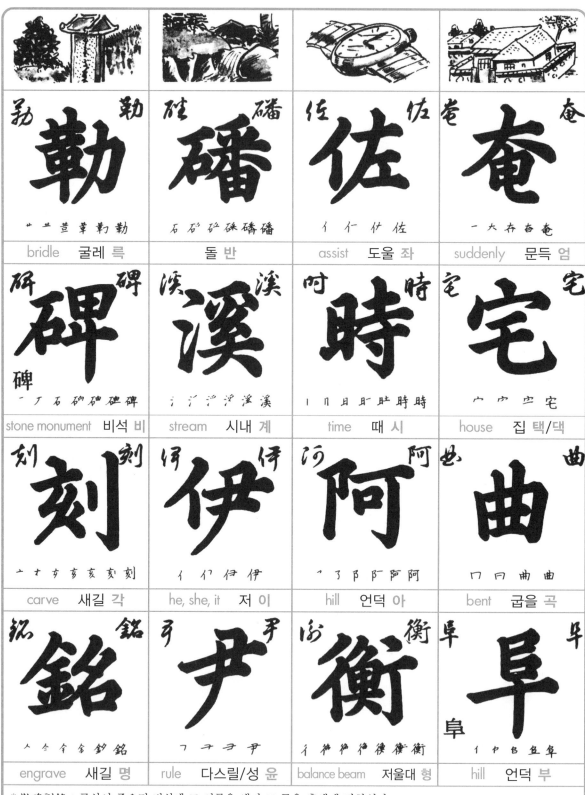

勒	磻	佐	奄
⺾ 艹 苩 草 靪 勒	石 砂 矿 碌 磻 磻	亻 仁 伂 佐	一 大 产 奄 奄
bridle 굴레 륵	돌 반	assist 도울 좌	suddenly 문득 엄
碑	溪	時	宅
一 丆 石 砂 碑 碑 碑	氵 氵 沪 洰 溪 溪	丨 刂 日 旷 肚 時 時	宀 宀 宅 宅
stone monument 비석 비	stream 시내 계	time 때 시	house 집 택/댁
刻	伊	阿	曲
一 十 亥 亥 亥 刻 刻	亻 亻 伊 伊	⺈ 了 阝 阿 阿 阿	口 曰 曲 曲
carve 새길 각	he, she, it 저 이	hill 언덕 아	bent 굽을 곡
銘	尹	衡	阜
人 ⺈ 全 金 釛 銘	コ ヨ ヨ 尹	彳 衎 衎 衎 徫 衡 衡	亻 冄 白 皀 阜
engrave 새길 명	rule 다스릴/성 윤	balance beam 저울대 형	hill 언덕 부

* 勒碑刻銘 : 공신이 죽으면 비석에 그 이름을 새겨 그 공을 후세에 전하였다.
* 磻溪伊尹 : 주나라 문왕은 반계에서 강태공을 맞고, 은나라 탕왕은 신야에서 이윤을 맞았다.
* 佐時阿衡 : 위급한 때를 도와 아형의 벼슬에 올랐다. 아형은 상나라 재상의 칭호.
* 奄宅曲阜 : 주공의 공을 보답하는 마음으로 노국을 봉한 후 곡부에 궁전을 세웠다.

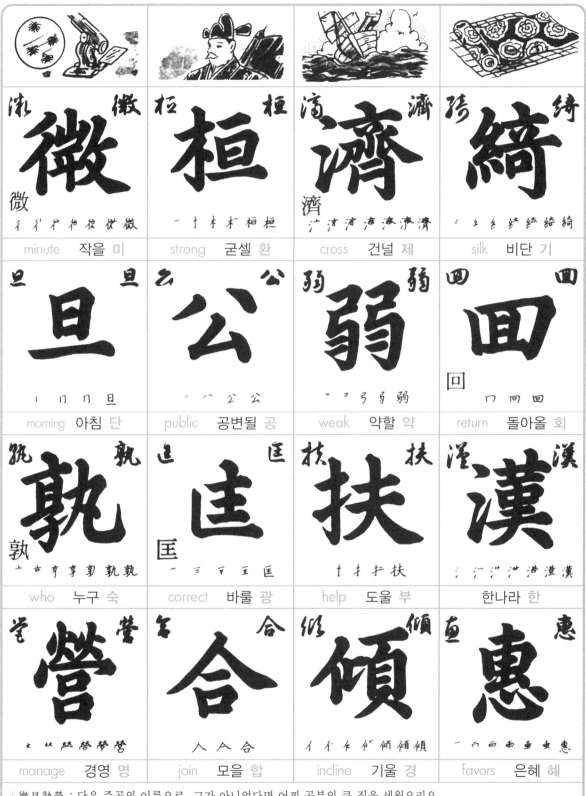

minute 작을 미	strong 굳셀 환	cross 건널 제	silk 비단 기
morning 아침 단	public 공변될 공	weak 약할 약	return 돌아올 회
who 누구 숙	correct 바룰 광	help 도울 부	한나라 한
manage 경영 영	join 모을 합	incline 기울 경	favors 은혜 혜

※ 微旦孰營 : 단은 주공의 이름으로, 그가 아니었다면 어찌 곡부의 큰 집을 세웠으리오.

※ 桓公匡合 : 제나라 환공은 작은 나라의 왕들을 굳게 뭉치게 하여 초나라를 물리치고 난을 바로잡았다.

※ 濟弱扶傾 : 약한 나라를 구제하고 기울어 가는 제신을 도와서 권위를 높였다.

※ 綺回漢惠 : 한나라 네 현인의 한 사람인 기리계가 위험에 빠진 한나라 태자 혜제를 도와주었다.

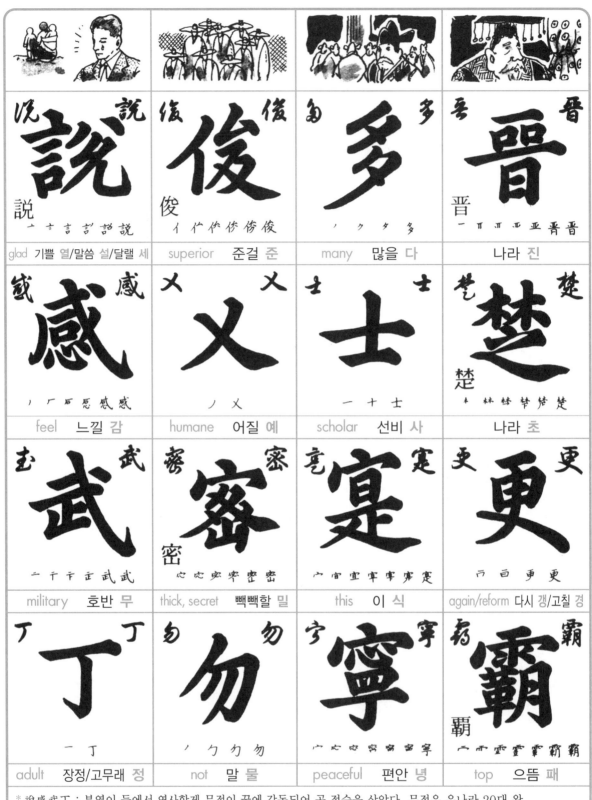

説 說	俊 俊	多 多	晋 晋
說	俊		晋
一亠言言言語說	亻仁仁俟俊俊	ノ勹夕多	一丌丌丌丌亚晋晋
glad 기쁠 열/말씀 설/달랠 세	superior 준걸 준	many 많을 다	나라 진
感 感	メ メ	士 士	楚 楚
			楚
ノ厂盲忌感感	ノメ	一十士	木 林 梺 梺 楚 楚
feel 느낄 감	humane 어질 예	scholar 선비 사	나라 초
武 武	密 密	寔 寔	更 更
	密		
一二千天正武武	宀宀宓宓密密	宀宀宣宇宇寔寔	一日日更更
military 호반 무	thick, secret 빽빽할 밀	this 이 식	again/reform 다시 갱/고칠 경
丁 丁	勿 勿	寧 寧	霸 霸
			霸
一丁	ノ勹勺勿	宀宀宓宓寍寍寧	宀兩雨雷霜霸霸
adult 장정/고무래 정	not 말 물	peaceful 편안 녕	top 으뜸 패

* 說感武丁 : 부열이 들에서 역사할제 무정이 꿈에 감동되어 곧 정승을 삼았다. 무정은 은나라 20대 왕.
* 俊乂密勿 : 준걸과 재사가 조정에 모여 빽빽하다.
* 多士寔寧 : 준걸과 재사가 많으니 나라가 태평함이라.
* 晉楚更霸 : 진과 초가 다시 으뜸이 되니 진문공과 초장왕이 패왕이 되니라.

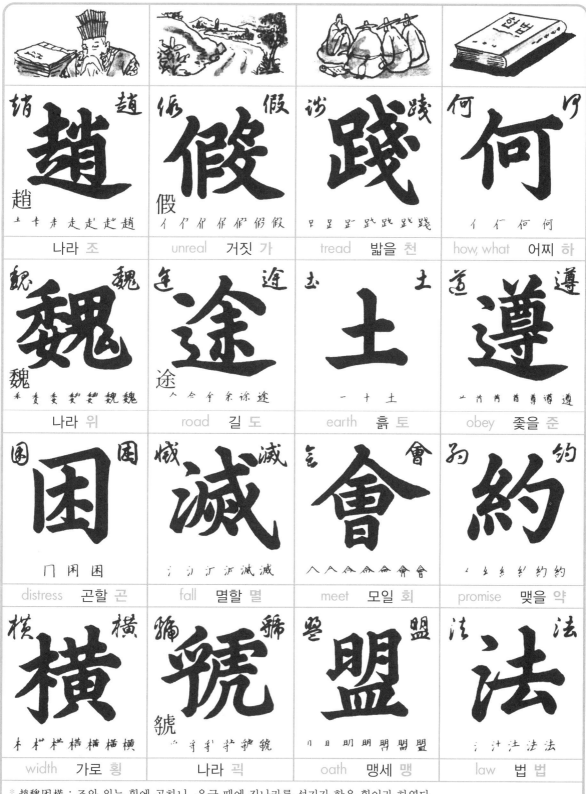

趙 나라 조	unreal 거짓 가	tread 밟을 천	how, what 어찌 하
나라 위	road 길 도	earth 흙 토	obey 좇을 준
distress 곤할 곤	fall 멸할 멸	meet 모일 회	promise 맺을 약
width 가로 횡	나라 괵	oath 맹세 맹	law 법 법

* 趙魏困橫 : 조와 위는 횡에 곤하니, 육국 때에 진나라를 섬기자 함을 횡이라 하였다.
* 假途滅虢 : 진나라의 헌공이 우나라의 길을 빌려 괵국을 멸하였다.
* 踐土會盟 : 진문공이 주나라 양왕을 모시고 천토에서 작은 나라들로부터 천자를 섬기겠다는 맹세를 받았다.
* 何遵約法 : 소하는 한고조와 더불어 약법삼장을 정하여 준수하게 하였다.

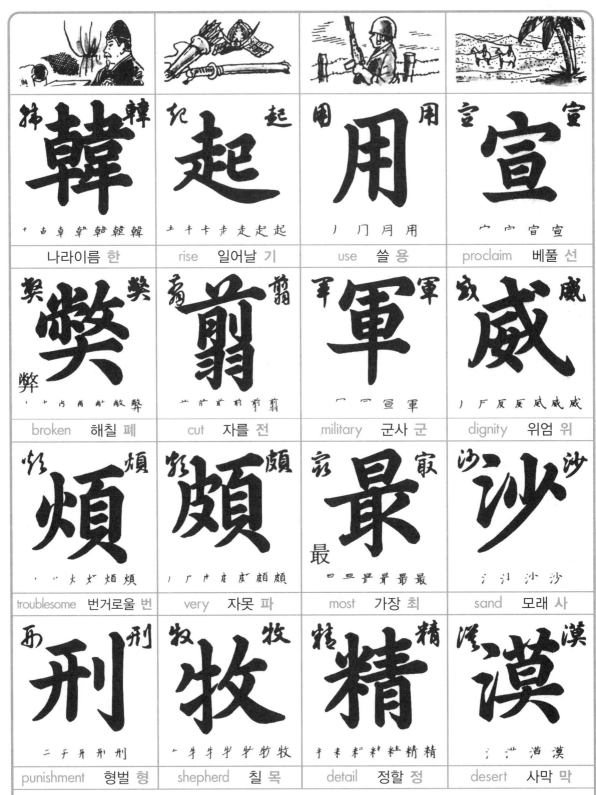

韓 十 古 卓 幹 韓 韓 韓 나라이름 한	起 土 キ キ 走 走 起 起 rise 일어날 기	用 丿 冂 月 用 use 쓸 용	宣 宀 宀 宣 宣 proclaim 베풀 선
斃 弊 丶 丷 产 肖 敝 斃 broken 해칠 폐	翦 丷 丷 前 前 翦 翦 cut 자를 전	軍 冖 宀 宣 軍 military 군사 군	威 丿 厂 戸 戌 威 威 威 dignity 위엄 위
煩 丶 丶 火 灯 煩 煩 troublesome 번거로울 번	頗 丿 厂 宀 皮 皮 頗 頗 very 자못 파	最 最 日 曰 旱 昇 最 最 most 가장 최	沙 氵 氻 沙 沙 sand 모래 사
刑 二 干 开 刑 刑 punishment 형벌 형	牧 丿 牛 牛 牛 牧 牧 牧 shepherd 칠 목	精 丷 丰 米 粘 粘 精 精 detail 정할 정	漠 氵 氵 淳 漠 desert 사막 막

* 韓斃燔刑 : 한비자가 만든 법은 너무 번거롭고 가혹하여 많은 폐해를 가져왔다.
* 起翦頗牧 : 백기와 왕전은 진의 장수이고 염파와 이목은 조의 장수였다.
* 用軍最精 : 군사 쓰기를 가장 정결히 하였다.
* 宣威沙漠 : 장수로서 승전하여 그 위세를 북방 사막에까지 떨쳤다.

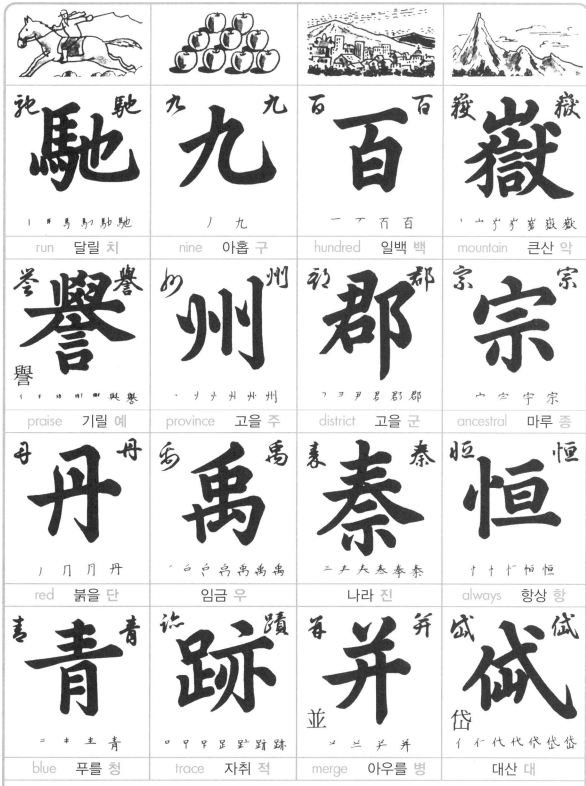

馳 ㅣ 『 馬 馬 馬 馳 馳 run 달릴 치	九 ノ 九 nine 아홉 구	百 一 一 万 百 hundred 일백 백	嶽 ㅣ 山 屵 矿 嶽 嶽 嶽 mountain 큰산 악
譽 ㅣ 个 铀 铀 铀 與 譽 praise 기릴 예	州 丶 ノ 少 州 州 州 province 고을 주	郡 フ ヨ ヲ 君 君 郡 district 고을 군	宗 宀 宀 宇 宗 ancestral 마루 종
丹 ノ 刀 丹 丹 red 붉을 단	禹 丶 白 白 禹 禹 禹 임금 우	秦 三 夫 夫 夫 奉 奏 秦 나라 진	恒 忄 忄 忄 忄 恒 恒 always 항상 항
青 二 主 主 青 blue 푸를 청	跡 ロ ワ 무 무 足 趵 跡 跡 trace 자취 적	幷 並 ゝ 二 羊 幷 merge 아우를 병	岱 亻 亻 代 代 代 岱 岱 대산 대

* 馳譽丹青 : 공신들의 명예를 생전뿐 아니라 죽은 후에도 전하기 위하여 초상을 기린각에 그렸다.
* 九州禹跡 : 하나라의 우임금이 구주를 분별하니, '기·연·청·서·양·형·예·옹·동'의 구주이다.
* 百郡秦幷 : 진시황이 천하 봉군하는 법을 폐하고 6국을 합쳐 전국을 100개의 군으로 나누어 다스렸다.
* 嶽宗恒岱 : 오악은 동태·서화·남형·북항·중숭산이니, 항산과 태산이 조종이라.

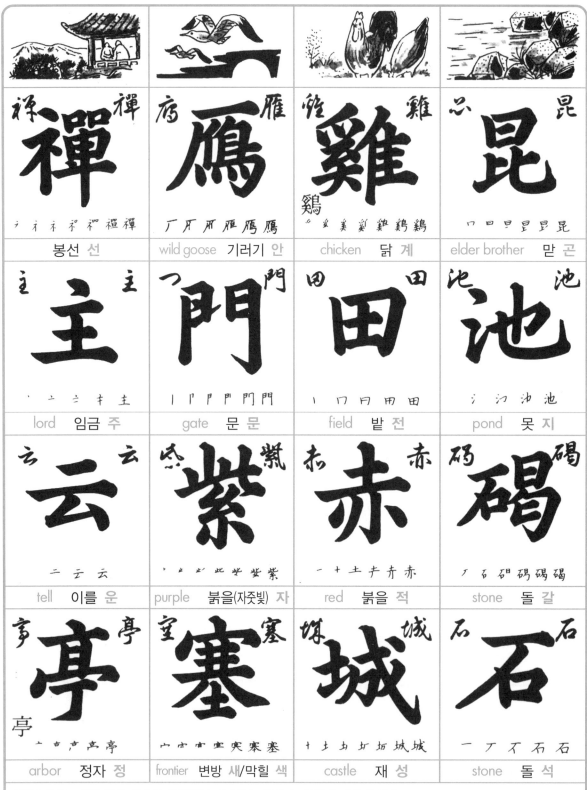

禪	鴈	雞	昆
ラ オ ネ ネ ネ 禮 禪	厂 厂 厈 鴈 鴈 鴈	爻 奚 鮻 鷄 鷄 鷄	口 日 目 目 昆 昆
봉선 선	wild goose 기러기 안	chicken 닭 계	elder brother 맏 곤

主	門	田	池
` 一 亠 主 主	丨 冂 冂 門 門 門	丨 冂 冂 用 田	氵 氵 沪 池
lord 임금 주	gate 문 문	field 밭 전	pond 못 지

云	紫	赤	碣
二 云 云	ト 止 止 此 毕 毕 紫	一 十 土 于 赤 赤	丆 石 矴 碣 碣 碣
tell 이를 운	purple 붉을(자줏빛) 자	red 붉을 적	stone 돌 갈

亭	塞	城	石
亠 古 古 高 亭 亭	宀 宀 宨 宨 寒 寒 塞	十 土 圵 圵 坼 城 城	一 丆 不 石 石
arbor 정자 정	frontier 변방 새/막힐 색	castle 재 성	stone 돌 석

*禪主云亭 : 운과 정은 천자를 봉선하고 제사하는 곳이다. 운정은 태산에 있음.

*雁門紫塞 : 북쪽으로는 기러기가 쉬어 가는 안문관이 있고, 동서로는 흙빛이 붉은 만리장성이 둘려 있다.

*雞田赤城 : 계전은 옹주에 있는 고을이고 적성은 기주에 있는 고을이다.

*昆池碣石 : 곤지는 운남 곤명현에 있는 연못이고 갈석은 부평현에 있다.

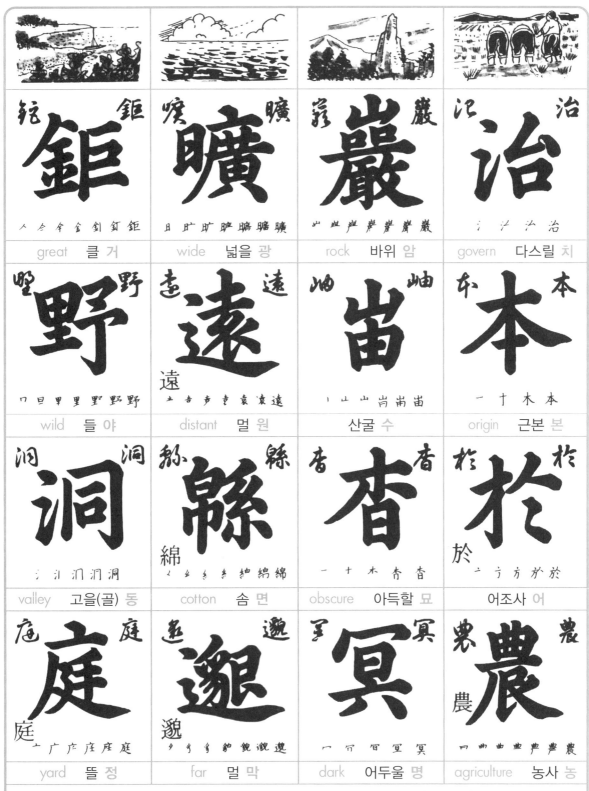

鉅鉅 人 今 仐 金 釒 釔 鉅 great 클 거	曠曠 日 旷 旷 眶 瞱 曠 曠 wide 넓을 광	巖巖 山 屵 庐 庐 巖 巖 巖 rock 바위 암	治治 氵 氵 氵 治 治 govern 다스릴 치
野野 口 旦 甲 里 野 野 野 wild 들 야	遠遠 遠 土 吉 声 幸 袁 袁 遠 distant 멀 원	岫岫 丨 山 山 屵 岫 岫 산굴 수	本本 一 十 木 本 origin 근본 본
洞洞 氵 氵 汩 洞 洞 洞 valley 고을(골) 동	縣縣 綿 乀 幺 糸 糸 紳 綿 綿 cotton 솜 면	杳杳 一 十 木 杏 杳 obscure 아득할 묘	於於 於 亠 宁 方 扩 於 어조사 어
庭庭 庭 亠 广 庀 庄 庄 庭 yard 뜰 정	邈邈 邈 夕 夕 豸 豹 貇 貌 邈 far 멀 막	冥冥 一 冖 冝 冝 冥 dark 어두울 명	農農 農 口 曲 曲 曲 農 農 農 agriculture 농사 농

* 鉅野洞庭 : 거야는 태산 동편에 있는 광야이고 동정은 호남성에 있는 중국 제일의 호수이다.
* 曠遠綿邈 : 산·벌판·호수 등이 아득하고 멀리 그리고 널리 줄지어 있다.
* 巖岫杳冥 : 골짜기의 암석과 암석 사이는 동굴과도 같이 깊고 어둡다. 산의 우람한 모습을 이름.
* 治本於農 : 다스림의 근본을 농사에 둔다. 즉, 중농정치를 이름.

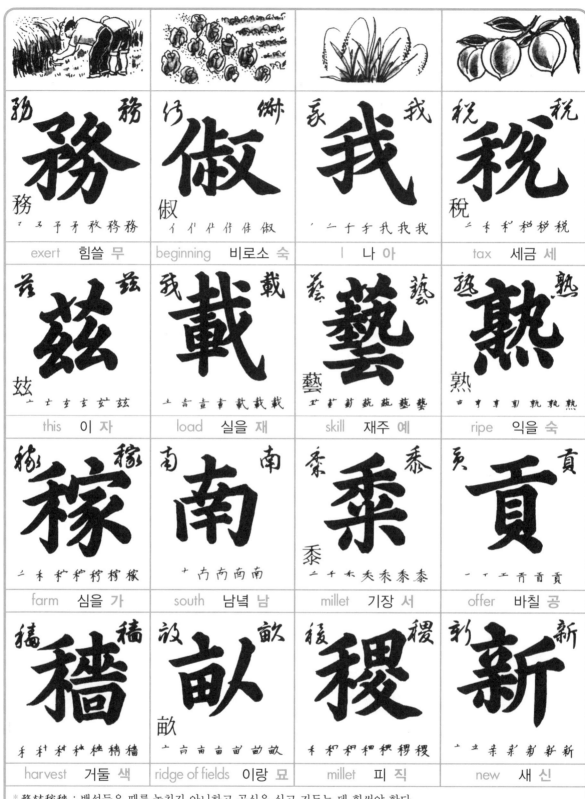

務 務 務 ˊ ㄱ 予 矛 矛 務 務 exert 힘쓸 무	俶 俶 俶 亻 亻 亻 伃 佟 俶 beginning 비로소 숙	我 我 我 ˊ 二 十 扌 我 我 l 나 아	稅 稅 稅 二 丰 利 秆 秒 稅 tax 세금 세
茲 茲 茲 丷 亠 玄 玄 玆 茲 this 이 자	載 載 載 十 吉 亩 車 載 載 載 load 실을 재	藝 藝 藝 艹 芏 萝 薪 蓻 藝 藝 skill 재주 예	熟 熟 熟 古 亯 享 孰 孰 孰 熟 ripe 익을 숙
稼 稼 稼 二 禾 秆 秆 秄 稼 稼 farm 심을 가	南 南 南 十 内 内 南 南 south 남녘 남	黍 黍 黍 二 千 禾 夨 禾 黍 黍 millet 기장 서	貢 貢 貢 一 工 工 斉 肓 貢 offer 바칠 공
穡 穡 穡 手 利 利 秤 秤 穡 穡 harvest 거둘 색	畝 畝 畝 一 亠 亩 亩 畝 畝 畝 ridge of fields 이랑 묘	稷 稷 稷 手 利 利 秆 秤 稷 稷 millet 피 직	新 新 新 一 立 亲 亲 新 新 新 new 새 신

* 務茲稼穡 : 백성들은 때를 놓치지 아니하고 곡식을 심고 거두는 데 힘써야 한다.
* 俶載南畝 : 봄이 되면 비로소 남쪽 양지바른 이랑부터 씨를 뿌리기 시작한다.
* 我藝黍稷 : 나는 기장과 피를 심는 농사일에 부지런히 힘쓰겠다.
* 稅熟貢新 : 곡식이 익으면 세금을 내고 햇곡식으로 종묘에 제사를 올린다.

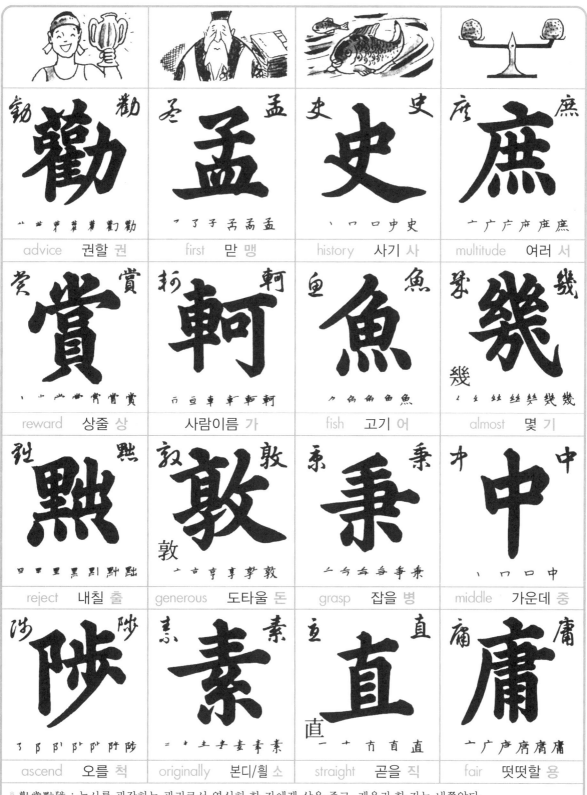

勸 勸 **勸**	孟 孟 **孟**	史 史 **史**	庶 庶 **庶**
⺌ 艹 芢 莑 菫 勸勸	⁊ 了 子 孟 孟 孟	丶 冖 口 史 史	一 广 广 庶 庶 庶
advice 권할 권	first 맏 맹	history 사기 사	multitude 여러 서
賞 賞 **賞**	軻 軻 **軻**	魚 魚 **魚**	幾 幾 **幾** 幾
丶 ⺌ ⺌ 世 賞 賞 賞	冂 亘 車 車 軻 軻	⺆ 刍 刍 刍 魚 魚	乚 幺 幺 丝 丝 绕 幾
reward 상줄 상	사람이름 가	fish 고기 어	almost 몇 기
黜 黜 **黜**	敦 敦 **敦** 敦	秉 秉 **秉**	中 中 **中**
口 申 里 黑 黚 黜	一 古 亨 亨 享 敦	一 乕 乍 当 東 秉	丶 口 口 中
reject 내칠 출	generous 도타울 돈	grasp 잡을 병	middle 가운데 중
陟 陟 **陟**	素 素 **素**	直 直 **直** 直	庸 庸 **庸**
⁊ 阝 阝 阝 阢 阧 陟	二 十 土 寺 耒 素	一 十 亓 直 直	一 广 庐 庐 庸 庸
ascend 오를 척	originally 본디/흴 소	straight 곧을 직	fair 떳떳할 용

* 勸賞黜陟 : 농사를 관장하는 관리로서 열심히 한 자에겐 상을 주고, 게을리 한 자는 내쫓았다.

* 孟軻敦素 : 맹자의 이름은 가(軻)인데, 하늘로부터 받은 인간의 본심을 도탑게 하는 '돈소설'을 제창하였다.

* 史魚秉直 : 사어라는 사람은 위나라 태부로 그 성격이 곧고 매우 강직하였다.

* 庶幾中庸 : 어떠한 일이든 한쪽으로 기울어지게 하면 안되며, 중용의 도를 지켜 행동하여야 한다.

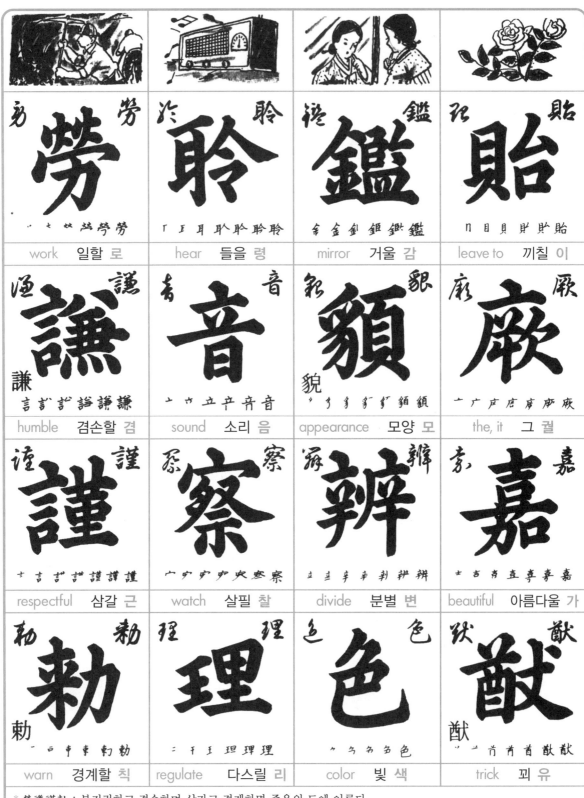

勞	聆	鑑	貽
work 일할 로	hear 들을 령	mirror 거울 감	leave to 끼칠 이
謙	音	貌	厥
humble 겸손할 겸	sound 소리 음	appearance 모양 모	the, it 그 궐
謹	察	辨	嘉
respectful 삼갈 근	watch 살필 찰	divide 분별 변	beautiful 아름다울 가
勅	理	色	猷
warn 경계할 칙	regulate 다스릴 리	color 빛 색	trick 꾀 유

* 勞謙謹勅 : 부지런하고 겸손하며 삼가고 경계하면 중용의 도에 이른다.
* 聆音察理 : 소리를 듣고 그 거동을 살피니, 사소한 일이라도 주의하여야 한다.
* 鑑貌辨色 : 모양과 거동으로 그 사람의 마음을 분별할 수 있다.
* 貽厥嘉猷 : 군자는 옳은 일을 하여 자손에게 좋은 것을 남겨야 한다.

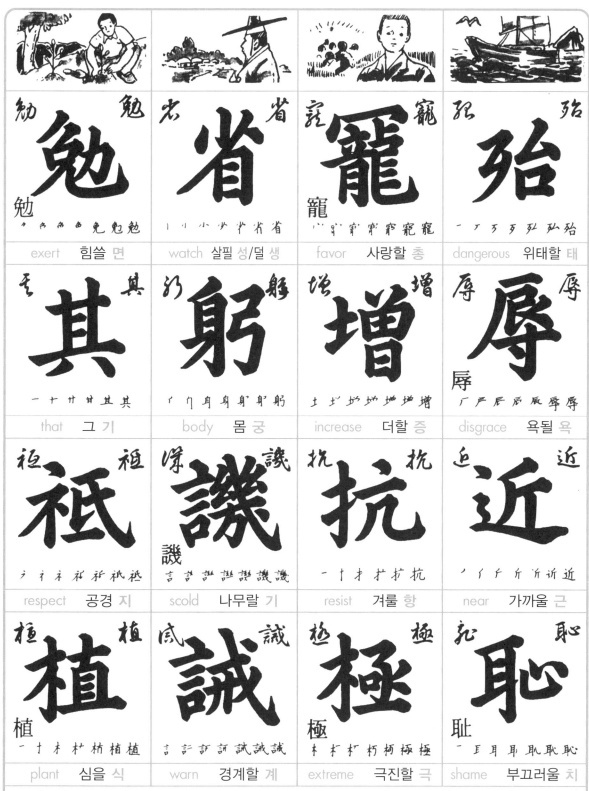

勉 勉 勉	省 省 省	寵 寵 寵	殆 殆 殆
′ ′ ′ ′ 免 免 勉	′ ′ 小 少 尐 省 省	′ ′ 宀 宀 宑 寵 寵	一 丆 歹 歹 殆 殆 殆
exert 힘쓸 면	watch 살필 성/덜 생	favor 사랑할 총	dangerous 위태할 태
其 其 其	躬 躬 躬	增 增 增	辱 辱 辱
一 十 卄 其 其 其	′ ′ 身 身 身 躬 躬	土 圵 圳 圳 圳 増 増	厂 厈 辰 辰 辰 辱 辱
that 그 기	body 몸 궁	increase 더할 증	disgrace 욕될 욕
祗 祗 祗	譏 譏 譏	抗 抗 抗	近 近 近
′ ′ 示 示 示 祗 祗	言 言 評 評 評 譏 譏	一 十 扌 扩 扩 抗	′ ′ 斤 斤 沂 近 近
respect 공경 지	scold 나무랄 기	resist 겨룰 항	near 가까울 근
植 植 植	誡 誡 誡	極 極 極	恥 恥 恥
一 十 木 朴 柿 植 植	言 訂 訂 訙 誡 誡 誡	木 朾 朾 柯 柯 極 極	一 耳 耳 耵 耻 恥 恥
plant 심을 식	warn 경계할 계	extreme 극진할 극	shame 부끄러울 치

＊ 勉其祗植 : 착하고 바르게 사는 법을 자손에게 심어 주어야 한다.

＊ 省躬譏誡 : 기롱과 경계함이 있는가 염려하여 항시 몸을 살피고 반성한다.

＊ 寵增抗極 : 윗사람의 총애가 더할수록 교만을 부리지 말고 조심할지니, 그 정도를 지켜 나가야 한다.

＊ 殆辱近恥 : 총애를 받는다고 욕된 일을 하면 머지않아 위태롭고 치욕이 오니 부귀해도 겸손해야 한다.

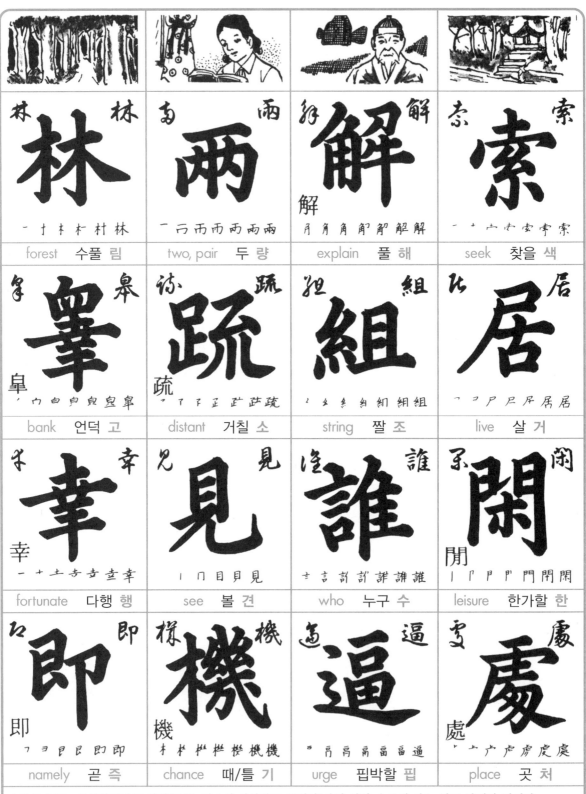

林 林 林 一 十 木 木 村 林 forest 수풀 림	两 兩 一 丆 兩 兩 兩 兩 two, pair 두 량	解 解 解 月 角 角 舮 鲔 解 解 explain 풀 해	索 索 一 十 宀 宀 索 索 索 seek 찾을 색
皋 皋 皋 ' 宀 白 臼 皁 皇 皋 bank 언덕 고	疏 疏 疏 一 丆 正 正 疏 疏 distant 거칠 소	組 組 ' 纟 纟 糹 紉 組 組 string 짤 조	居 居 一 コ ア 尸 居 居 居 live 살 거
幸 幸 幸 一 十 土 去 查 查 幸 fortunate 다행 행	見 見 l 冂 目 貝 見 see 볼 견	誰 誰 二 言 計 訃 誰 誰 誰 who 누구 수	閑 閑 閑 l 厂 門 門 閑 閑 閑 leisure 한가할 한
即 即 即 コ ㄱ 艮 艮 即 即 namely 곧 즉	機 機 機 木 木 杉 桦 桦 機 機 chance 때/틀 기	逼 逼 ' 亼 肙 畐 畐 畐 逼 urge 핍박할 핍	處 處 處 ' 亠 广 虍 虍 虎 處 place 곳 처

* 林皋幸即 : 부귀할지라도 겸퇴(謙退: 겸손히 사양하고 물러남)하여 산간 수풀에 사는 것도 다행한 일이다.

* 兩疏見機 : 한나라의 소광과 소수는 태자를 가르쳤던 국사였으나, 때를 알아 스스로 물러난 사람들이었다.

* 解組誰逼 : 관의 끈을 풀어 사직하고 돌아가니 누가 핍박하리오.

* 索居閑處 : 퇴직하여 물러나면 한가한 곳을 찾아 조용히 살아가야 한다.

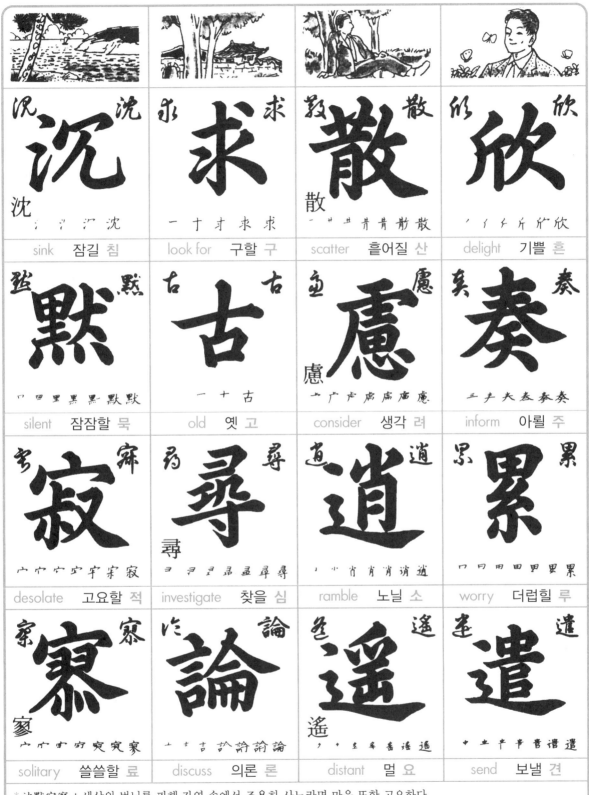

沈	求	散	欣
氵氵汀沈	一十才求求	一卄艹昔昔散	丿亻乍乍欣欣
sink 잠길 침	look for 구할 구	scatter 흩어질 산	delight 기쁠 흔
黙	古	慮	奏
口四里黑黑黙黙	一十古	一广卢庐庐庿慮	三夫夫表泰奏
silent 잠잠할 묵	old 옛 고	consider 생각 려	inform 아뢸 주
寂	尋	逍	累
宀宀宇宇宋寂	ヨ ヨ ヨ 尋 尋 尋 尋	丨小肖肖肖消逍	口曰田田田累累
desolate 고요할 적	investigate 찾을 심	ramble 노닐 소	worry 더럽힐 루
寥	論	遙	遣
宀宀宇宇寅寥寥	亠言言診診論論	丷チ生秀舀遙遙	中虫串串音遣遣
solitary 쓸쓸할 료	discuss 의론 론	distant 멀 요	send 보낼 견

* 沈默寂寥 : 세상의 번뇌를 피해 자연 속에서 조용히 사노라면 마음 또한 고요하다.

* 求古尋論 : 옛 성현들의 글에서 진리를 구하고 마땅한 도리를 찾아 토론한다.

* 散慮逍遙 : 세상일을 잊어버리고 자연 속에서 한가롭게 놀며 즐긴다.

* 欣奏累遣 : 기쁨은 아뢰고 누가 될 일은 흘려 보낸다.

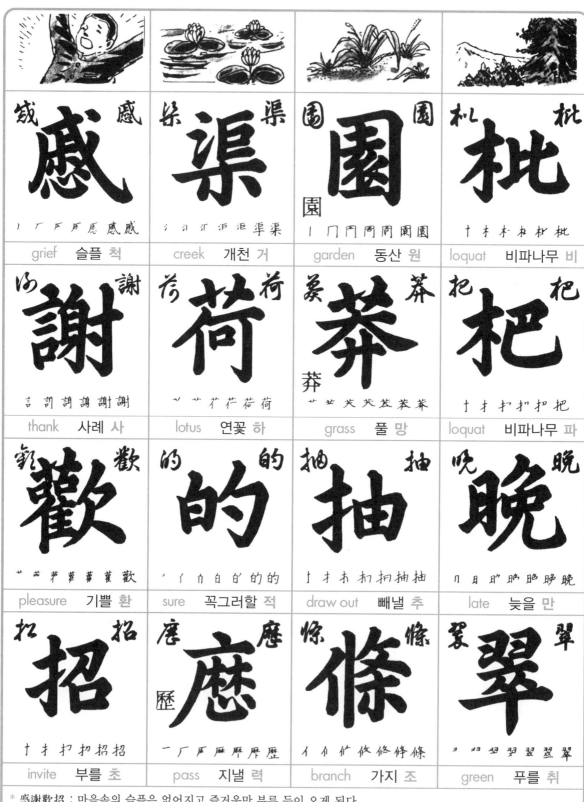

感 丨厂厂厂厂医威感感 grief 슬플 척	渠 氵汩汩汩渠渠 creek 개천 거	園 丨冂冂周周周園園 garden 동산 원	枇 十才木木朴朴枇 loquat 비파나무 비
謝 言 訁 訁 諍 謝 謝 thank 사례 사	荷 ''艹艹荷荷 lotus 연꽃 하	莽 ''艹艹芥芥莽莽 grass 풀 망	杷 十才扌扣扣把 loquat 비파나무 파
歡 ''艹节萨萨萑歡 pleasure 기쁠 환	的 ''竹白白的的的 sure 꼭그러할 적	抽 十才木扣扣抽抽 draw out 빼낼 추	晩 丨月日日盼盼晩 late 늦을 만
招 十才扌扣招招 invite 부를 초	歷 一厂厍麻厤厤歷 pass 지낼 력	條 亻亻广攸攸條條 branch 가지 조	翠 彐 羽羽羿羿翌翠 green 푸를 취

* 感謝歡招 : 마음속의 슬픔은 없어지고 즐거움만 부른 듯이 오게 된다.
* 渠荷的歷 : 개천의 연꽃은 그 아름다움이 어느 것에도 비길 데가 없다. 的歷:또렷하여 분명다는 뜻.
* 園莽抽條 : 동산의 풀은 땅 속의 양분으로 가지를 뻗고 크게 자란다.
* 枇杷晩翠 : 비파나무는 겨울에도 그 빛이 푸르다. 즉, 곧은 절개를 상징함.

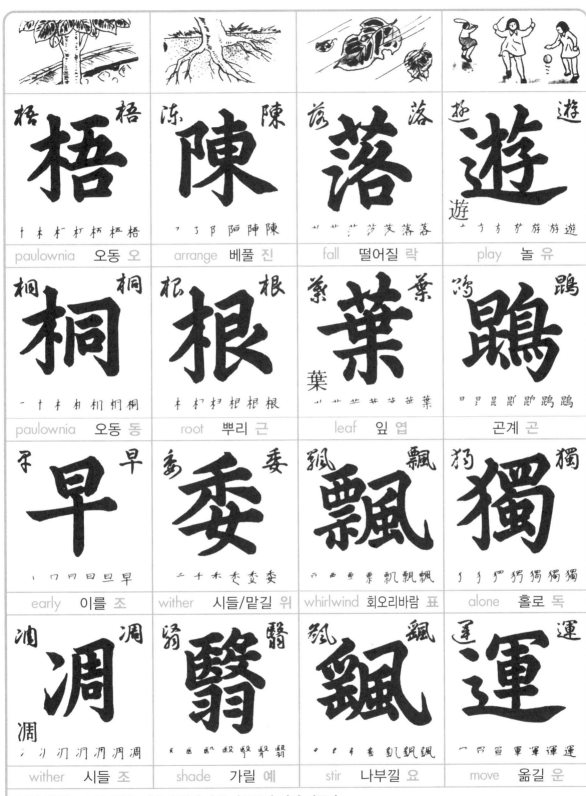

梧 梧 梧 十 木 村 村 桓 梧 梧 paulownia 오동 오	凍 陳 陳 ㄱ ㄋ ㅏ 阝 阼 陣 陳 arrange 베풀 진	落 落 落 ㅛ ㅛ ㅛ 艻 芨 落 落 fall 떨어질 락	遊 遊 遊 遊 ㅗ ㅜ 方 扩 旅 游 遊 play 놀 유
桐 桐 桐 ㅡ 十 木 村 村 桐 桐 paulownia 오동 동	根 根 根 木 村 村 根 根 根 root 뿌리 근	葉 葉 葉 葉 ㅛ 艹 艹 芗 苺 苺 葉 leaf 잎 엽	鵑 鵑 鵑 日 目 昆 郎 郎 鵑 鵑 곤계 곤
早 早 早 ㅣ ㅁ 曰 旦 旦 早 early 이를 조	委 委 委 ㅡ 十 千 禾 秀 委 wither 시들/맡길 위	飄 飄 飄 ㅡ 西 覀 票 飄 飄 飄 whirlwind 회오리바람 표	獨 獨 獨 ㇉ ㇉ ㇗ 犸 獨 獨 獨 alone 홀로 독
凋 凋 凋 凋 ㇀ ㇀ ㇆ 汀 汋 汭 凋 凋 wither 시들 조	翳 翳 翳 医 医 郎 殿 駿 翳 shade 가릴 예	飄 飄 飄 ㇀ ㇀ 凬 爲 飖 飖 飄 stir 나부낄 요	運 運 運 ㅡ ㄇ 宣 軍 軍 運 運 move 옮길 운

※ 梧桐早凋 : 오동나무는 가을이 되면 다른 나무보다 먼저 시든다.

※ 陳根委翳 : 시든 나무의 뿌리는 내버려 두면 저절로 말라 죽어 버린다.

※ 落葉飄飄 : 가을이 오면 낙엽이 바람에 나부끼며 떨어진다.

※ 遊鵑獨運 : 곤계는 북해의 큰 붕새로서 홀로 창공을 날아다닌다.

★ 鯤(곤이 곤)으로 씌어 있는 천자문도 있다. 곤어(鯤魚)는 물고기 이름.

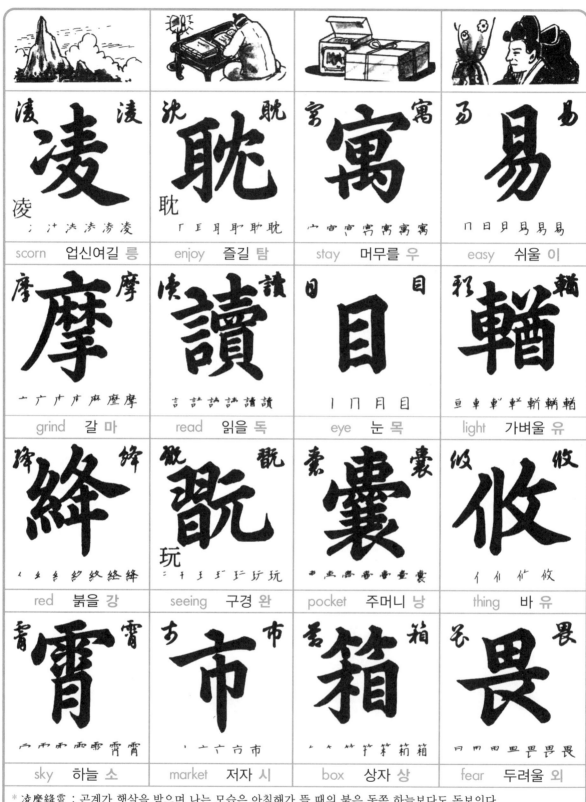

凌凌 凌 氵汁凌凌凌凌凌	沈 眈 耽 ┌ T F F 耽 耽 耽	寄 寓 寓 宀 宀 宆 寓 寓 寓 寓	寡 易 易 冂 日 日 昜 易 易
scorn 업신여길 **릉**	enjoy 즐길 **탐**	stay 머무를 **우**	easy 쉬울 **이**
摩 摩 摩 一 广 广 庐 麻 摩 摩	瀆 讀 讀 言 言 許 讀 讀 讀 讀	目 目 目 丨 冂 月 目	輶 輶 輶 車 車 軒 軒 斬 輶 輶
grind 갈 **마**	read 읽을 **독**	eye 눈 **목**	light 가벼울 **유**
絳 絳 絳 幺 幺 糸 糸 終 経 絳	翫 翫 翫 玩 二 干 王 王 玗 玩	囊 囊 囊 艹 亩 奮 雷 雷 臺 囊	攸 攸 攸 亻 伫 攸 攸
red 붉을 **강**	seeing 구경 **완**	pocket 주머니 **낭**	thing 바 **유**
霄 霄 霄 广 雨 雨 雫 雪 霄 霄	市 市 市 ` 宀 市 市	箱 箱 箱 丶 ⺮ 竹 笨 箔 箱	畏 畏 畏 冂 冂 甲 胃 畏 畏
sky 하늘 **소**	market 저자 **시**	box 상자 **상**	fear 두려울 **외**

* 凌摩絳霄 : 곤계가 햇살을 받으며 나는 모습은 아침해가 뜰 때의 붉은 동쪽 하늘보다도 돋보인다.

* 耽讀翫市 : 한나라의 왕충은 독서를 즐겨 낙양의 서점에 가서 탐독하였다.

* 寓目囊箱 : 왕충은 글을 한번 보면 잊지 아니하여 글을 주머니와 상자에 넣어두는 것과 같다고 하였다.

* 易輶攸畏 : 군자는 가볍게 움직이고 쉽게 말하는 것을 두려워해야 한다.

★ 凌摩 : 침범하여 핍박한다는 뜻으로 여기서는 능가함을 이름.

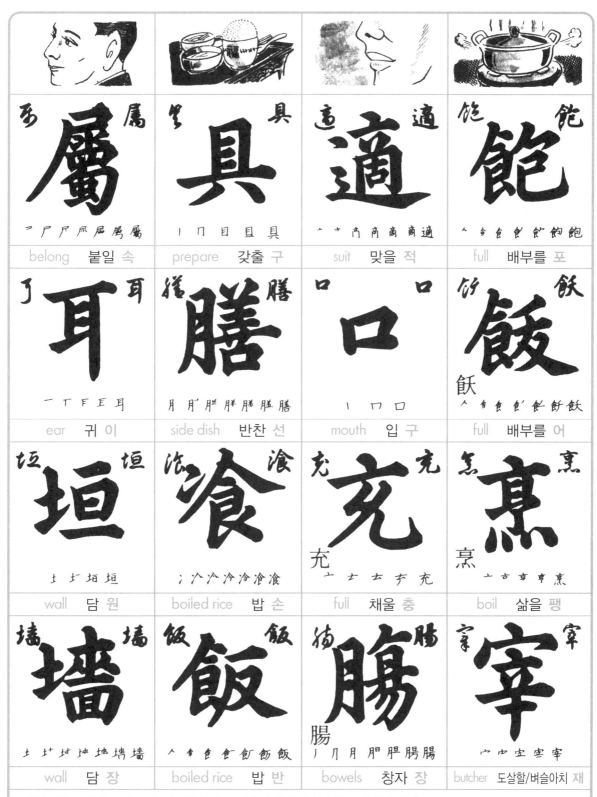

屬 belong 붙일 속	具 prepare 갖출 구	適 suit 맞을 적	飽 full 배부를 포
耳 ear 귀 이	膳 side dish 반찬 선	口 mouth 입 구	飫 full 배부를 어
垣 wall 담 원	飱 boiled rice 밥 손	充 full 채울 충	烹 boil 삶을 팽
墻 wall 담 장	飯 boiled rice 밥 반	腸 bowels 창자 장	宰 butcher 도살할/벼슬아치 재

筆順:
- 屬: 一 尸 尸 尾 屉 屬 屬
- 具: 丨 冂 目 且 具
- 適: 一 亠 冏 商 商 商 適
- 飽: 人 今 食 食 飠 飩 飽
- 耳: 一 丁 厂 臣 耳
- 膳: 月 月' 朕 朕 膳 膳 膳
- 口: 丨 冂 口
- 飫: 人 今 食 食' 飫 飫 飫
- 垣: 土 圵 垣 垣
- 飱: 丨 冫 氵 冷 冷 飱 飱
- 充: 一 亠 亠 亣 充
- 烹: 一 亠 亨 亨 烹
- 墻: 土 圵 圵 坤 垣 塌 墻
- 飯: 人 今 食 飠 飯 飯 飯
- 腸: 丿 刀 月 朋 朋 腸 腸
- 宰: 宀 宀 宀 宰 宰 宰

* 屬耳垣墻 : 벽에도 귀가 있다는 말과 같이 경솔히 말하지 않도록 조심해야 한다.
* 具膳飱飯 : 반찬을 갖추어 밥을 먹는다.
* 適口充腸 : 훌륭한 음식이 아니더라도 입에 맞으면 배를 채운다.　　　　　　　　「진수성찬을 이름.
* 飽飫烹宰 : 배가 부를 때는 아무리 좋은 음식이라도 그 맛을 모른다. 烹宰는 삶은고기에 갖은 양념을 한 것으로

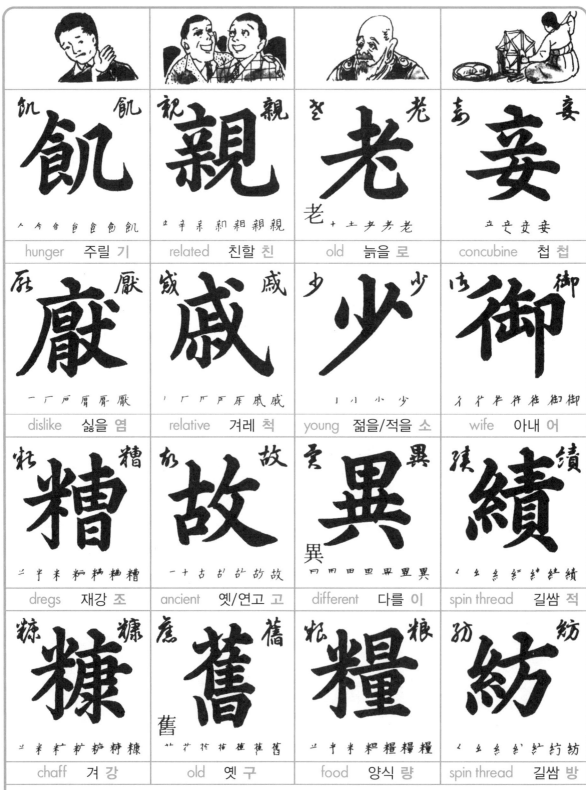

飢 人今令食食飽飢 hunger 주릴 기	親 立辛亲和親親親 related 친할 친	老 老 + 土尹耂老 old 늙을 로	妾 立产妾妾 concubine 첩 첩
厭 一厂厂厛厭厭 dislike 싫을 염	戚 丿厂厂厂戚戚戚 relative 겨레 척	少 丿小小少 young 젊을/적을 소	御 彳彳徂徂徂御御 wife 아내 어
糟 二半米料糟糟糟 dregs 재강 조	故 一十古古故故故 ancient 옛/연고 고	異 門用田甲甲里異 different 다를 이	績 乡乡糸紅紡紡績 spin thread 길쌈 적
糠 二米料料糖糖糠 chaff 겨 강	舊 卄芢芢荏荏萑舊 old 옛 구	糧 二半米料料糧糧 food 양식 량	紡 乡乡糸紅紅紡紡 spin thread 길쌈 방

* 飢厭糟糠 : 반대로 배가 고플 때는 재강(술지게미)과 쌀겨라도 맛이 있다.
* 親戚故舊 : 친은 동성지친이요, 척은 이성지친이요, 고구는 옛 친구를 말한다.
* 老少異糧 : 늙은이와 젊은이의 식사가 달라야 한다.
* 妾御績紡 : (남편은 밖에서 일하고) 처첩은 집안에서 길쌈을 한다.

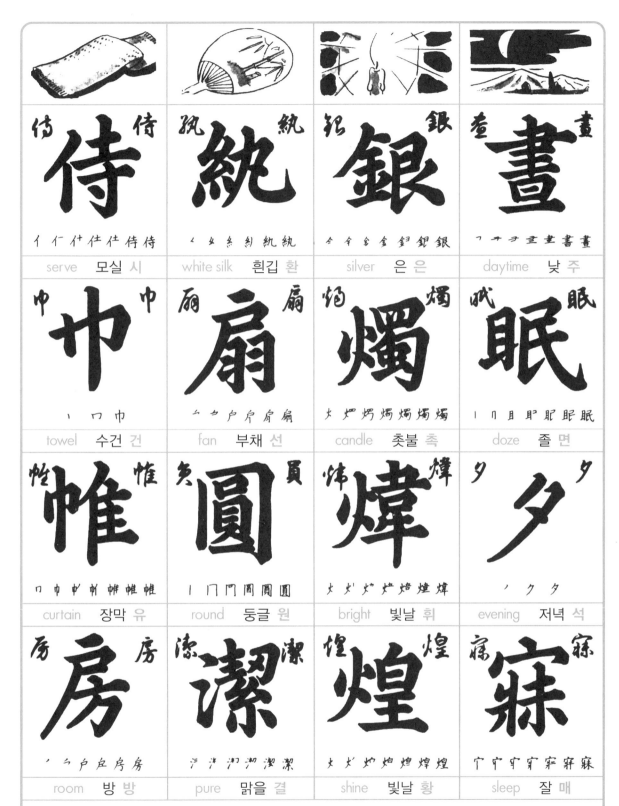

侍 侍 **侍**	紈 紈 **紈**	銀 銀 **銀**	畫 畫 **畫**
イ イ 仁 什 仕 侍 侍	乀 幺 糸 刹 紈 紈	숙 숙 金 金 釦 鋃 銀	ㄱ ㄱ ㅋ 聿 書 書 畫
serve 모실 시	white silk 흰깁 환	silver 은 은	daytime 낮 주
巾 **巾** 巾	扇 扇 **扇**	燭 燭 **燭**	眠 眠 **眠**
丶 冂 巾	亠 尸 戶 戶 肩 扇	火 灯 炉 焆 燭 燭 燭	丨 冂 目 肥 肥 眠 眠
towel 수건 건	fan 부채 선	candle 촛불 촉	doze 졸 면
帷 帷 **帷**	圓 圓 **圓**	煒 煒 **煒**	夕 夕 **夕**
冂 巾 忛 帅 帷 帷 帷	丨 冂 冏 圓 圓 圓	火 灯 炉 炉 焙 煒 煒	丿 ク 夕
curtain 장막 유	round 둥글 원	bright 빛날 휘	evening 저녁 석
房 房 **房**	潔 潔 **潔**	煌 煌 **煌**	寐 寐 **寐**
丶 冖 戶 戶 房 房	汀 汁 潔 潔 潔 潔	火 灯 炉 炉 焊 煌 煌	宀 宀 宀 宦 宲 寐 寐
room 방 방	pure 맑을 결	shine 빛날 황	sleep 잘 매

＊ 侍巾帷房 : 유방에서 모시고 수건을 받드니, 처첩이 하는 일이다.

＊ 紈扇圓潔 : 깁 부채는 둥글고 조촐하다.

＊ 銀燭煒煌 : 은촛대의 촛불은 빛나서 휘황찬란하다.

＊ 晝眠夕寐 : 낮에 낮잠 자고 밤에 일찍 자니 한가한 사람의 일이다.

藍	絃	接	矯
⺮ ⺮ ⺮ 萨 蓝 藍	⺡ ⺯ ⺾ 紅 紅 絃 絃	⼗ ⼿ 护 按 接 接	矯 � ⽮ ⽮ 矫 矯 矯
indigo 쪽 람	string 줄 현	connect 이을 접	lift 들/바로잡을 교
筍	歌	杯	手
⼈ 竹 ⺮ 笂 筍 筍	⼀ ⼝ 可 哥 哥 歌 歌	⼗ ⽊ ⽊ 杕 杯 杯	⼃ ⼆ ⼆ 手
bamboo shoot 대순 순	song 노래 가	cup 잔 배	hand 손 수
象	酒	擧	頓
⺅ ⺅ ⾊ 争 争 争 象	⼆ ⼆ 沔 洒 酒	擧 ⼃ ⼿ ⼿ 舁 卸 舁 擧	⼀ ⼝ 屯 虰 頓 頓 頓
elephant 코끼리 상	liquor 술 주	lift 들 거	bow 조아릴 돈
床	讌	觴	足
⼀ ⼴ ⼴ 庄 床	言 計 計 詽 詽 詽 讌	⽉ ⽉ ⽉ 舿 舸 腹 腸	足 ⼝ ⼝ ⼝ 尸 足
table 평상 상	feast 잔치 연	goblet 잔 상	foot 발 족

* 藍筍象床 : 푸른 대쪽으로 만든 자리에 상아로 만든 침상. 즉, 태평성대를 이름.
* 絃歌酒讌 : 거문고를 타며 노래하고 술마시며 잔치하니,
* 接杯擧觴 : 작고 큰 술잔을 들고 주고받는다. 잔치를 즐기는 모습을 이름.
* 矯手頓足 : 손을 들고 발을 올렸다 내렸다 하며 춤을 춘다.

悦 悦 悦 ㆍ忄忄忄忭悦悦 glad 기쁠 열	嫡 嫡 夂女女女妾婨嫡嫡 legal wife 정실/장남 적	祭 祭 ノクタグ欠癶祭祭 rite 제사 제	稽 稽 稽 千禾禾禾秕秸稽 conceive 조아릴 계
豫 豫 ㄱ子孖孖預豫豫 beforehand 미리 예	後 後 彳彳徉徉後後 after 뒤 후	祀 祀 ㄱ礻礻礻祀 rite 제사 사	顙 顙 顙 ㆍ丑桑桑新頯顙 forehead 이마 상
且 且 丨冂目且 moreover 또 차	嗣 嗣 厰 ㅁ冎届届嗣嗣嗣 succeed to 이을 사	蒸 蒸 艹艹艹艹芆芚蒸 steam 찔 증	再 再 再 一冂冃冃再再 again 두 재
康 康 ㆍ广广庐庚康康 peaceful 편안 강	續 續 纟纟纟結結續續 connect 이을 속	嘗 嘗 嘗 ㅛ丷尚尚當當嘗嘗 taste 맛볼 상	拜 拜 ㆍ三手手拜拜 bow 절 배

* 悦豫且康 : 이상과 같이 마음이 기쁘고 즐거우며 편안하다.
* 嫡後嗣續 : 적실, 즉 장남은 부모의 뒤를 계승하여 대를 잇는다.
* 祭祀蒸嘗 : 제사하되 겨울 제사는 증이라 하고 가을 제사는 상이라 한다.
* 稽顙再拜 : 제사를 지낼 때는 이마를 조아리며 조상에게 두 번 절한다.

悚	牋	顧	骸
丶忄忄忄悚悚	丿丿片牂牂牋牋	厂尸肙雇雇顧顧	冂口凸骨骨骸骸
terrified 두려울 송	letter 편지 전	look back 돌아볼 고	bone 뼈 해
懼	牒	答	垢
忄忄忄忄懼懼	丿丿片片牍牒牒	丶竹竹竺答	土圵圹圻垢垢
fear 두려울 구	letter 편지 첩	answer 대답 답	dirt 때 구
恐	簡	審	想
一工刊玑巩恐恐	丷竹竹竹竹簡簡	宀宀宀宷寷審審	十木机机相想想
fear 두려울 공	simple 간략할 간	deliberate 살필 심	imagine 생각 상
惶	要	詳	浴
丶忄忄忄惶惶惶	一冂西西要要要	丶言言言詳詳	丶氵氵浴浴
fear 두려울 황	important 중요 요	in detail 자세할 상	bath 목욕 욕

＊悚懼恐惶 : 제사를 지낼 때는 송구하고 공황하니 엄숙 공경함이 지극하여야 한다.

＊牋牒簡要 : 글과 편지는 간략함을 요한다.

＊顧答審詳 : 편지의 회답도 겸손한 태도로 간결하고 상세하게 하여야 한다.

＊骸垢想浴 : 몸에 때가 끼면 목욕할 생각을 해야 한다.

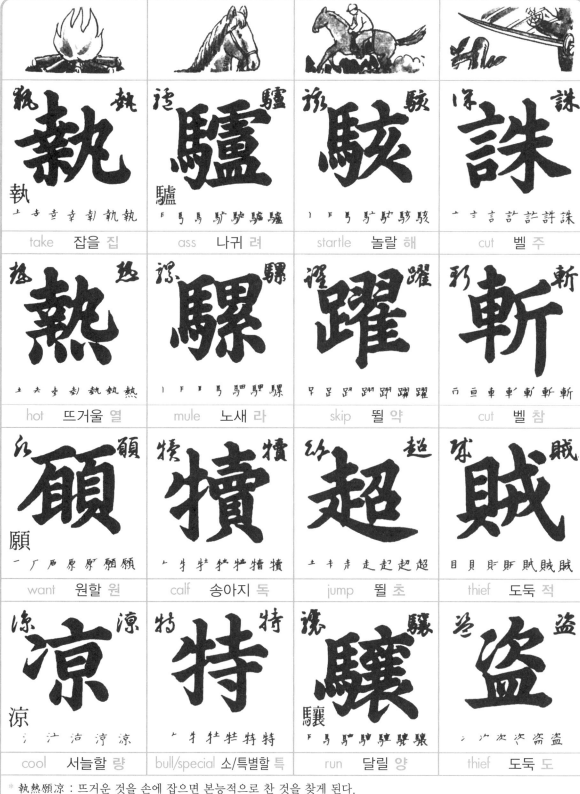

執 執 執 土 ナ 亍 幸 朝 執 執 take 잡을 집	驢 驢 驢 『 馬 馬 馿 馿 馿 驢 ass 나귀 려	駴 駭 駴 丨 FF 馬 馿 駴 駭 駭 startle 놀랄 해	誅 誅 誅 一 二 言 計 訁 誅 誅 cut 벨 주
熱 熱 熱 土 夫 帝 朝 執 執 熱 hot 뜨거울 열	騾 騾 騾 丨 F 馬 馬 騾 騾 騾 mule 노새 라	躍 躍 躍 무 묘 뫄 뫅 뫅 뫅 躍 skip 뛸 약	斬 斬 斬 一 百 車 車 斬 斬 斬 cut 벨 참
顧 顧 顧 一 厂 厐 願 願 顧 顧 want 원할 원	犢 犢 犢 丶 牛 牝 犄 犄 犢 犢 calf 송아지 독	超 超 超 土 土 走 走 起 起 超 jump 뛸 초	賊 賊 賊 目 貝 貯 斯 賊 賊 賊 thief 도둑 적
凉 凉 凉 氵 氵 沽 凉 凉 cool 서늘할 량	特 特 特 丶 牛 牮 特 特 特 bull/special 소/특별할 특	驤 驤 驤 丨 馬 馿 駾 駼 驤 驤 run 달릴 양	盜 盜 盜 丶 氵 次 次 盜 盜 盜 thief 도둑 도

* 執熱願凉 : 뜨거운 것을 손에 잡으면 본능적으로 찬 것을 찾게 된다.
* 驢騾犢特 : 나귀와 노새와 송아지와 소, 즉 가축을 말한다.
* 駭躍超驤 : 뛰고 달리며 노는 가축의 모습을 이름.
* 誅斬賊盜 : 역적과 도둑은 목을 베어 처벌한다.

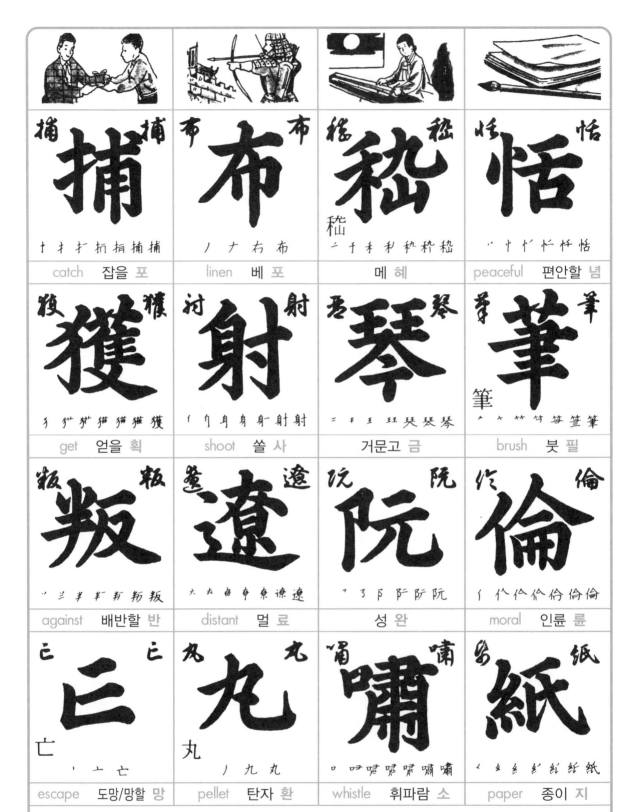

捕 十 扌 扩 护 捐 捕 捕 catch 잡을 포	布 ノ ナ 右 布 linen 베 포	秫 二 十 禾 利 秫 秫 秫 메 혜	恬 丶 忄 忄 忄 忄 恬 恬 peaceful 편안할 념
獲 犭 犳 犷 猎 猎 獲 獲 get 얻을 획	射 亻 冂 身 身 身 射 射 shoot 쏠 사	琴 二 千 王 珏 珡 琴 琴 거문고 금	筆 ノ 八 竹 竹 竿 筆 筆 筆 brush 붓 필
叛 丶 三 半 半 叛 叛 叛 against 배반할 반	遼 大 太 奆 奆 尞 遼 遼 distant 멀 료	阮 丶 爿 阝 阝 阮 阮 성 완	倫 亻 亻 仐 伶 伶 伶 倫 moral 인륜 륜
亡 丶 亡 亡 escape 도망/망할 망	丸 ノ 九 丸 pellet 탄자 환	嘯 口 叶 喵 喵 嘯 嘯 whistle 휘파람 소	紙 纟 幺 糸 糽 紙 紙 紙 paper 종이 지

* 捕獲叛亡 : 반란을 일으키거나 죄를 짓고 도망치는 사람은 잡아들여 벌을 내린다.
* 布射遼丸 : 한나라의 여포는 활을 잘 쏘았고, 의료는 탄자를 잘 던졌다.
* 秫琴阮嘯 : 위나라 혜강은 거문고를 잘 탔고, 완적은 휘파람을 잘 불었다.
* 恬筆倫紙 : 진나라 봉념은 토끼털로 붓을 만들었고, 후한의 채륜은 솜으로 종이를 만들었다.

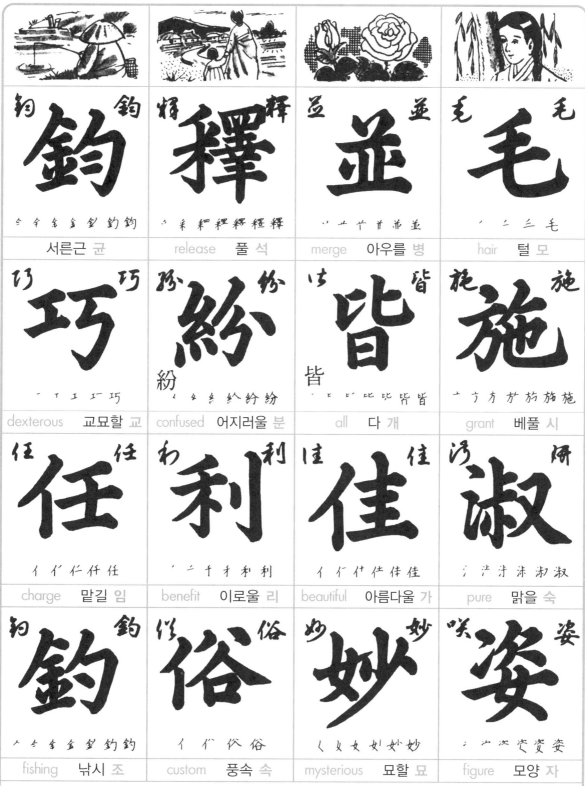

鈞	釋	並	毛
서른근 균	release 풀 석	merge 아우를 병	hair 털 모
巧	紛	皆	施
dexterous 교묘할 교	confused 어지러울 분	all 다 개	grant 베풀 시
任	利	佳	淑
charge 맡길 임	benefit 이로울 리	beautiful 아름다울 가	pure 맑을 숙
釣	俗	妙	姿
fishing 낚시 조	custom 풍속 속	mysterious 묘할 묘	figure 모양 자

＊ 鈞巧任釣 : 위나라 마균은 지남거를 만들고 전국시대 임공자는 낚시를 만들었다.

＊ 釋紛利俗 : 이 여덟 사람은 재주를 다하여 세상 사람들의 근심을 풀어 주고 삶을 이롭게 하였다.

＊ 竝皆佳妙 : 이들은 모두 아름답고 묘한 재주로 세상을 이롭게 한 사람들이다.

＊ 毛施淑姿 : 모는 오나라의 모타라는 여자이고, 시는 월나라의 서시라는 여자인데 모두 절세미인이었다.

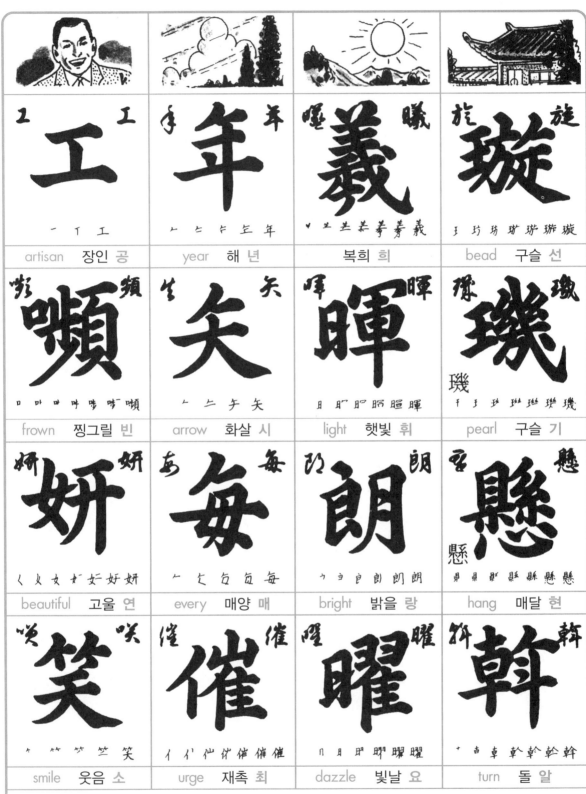

工	年	羲	璇
一 丁 工	丶 亠 仁 仨 年	㇏ 兰 羊 差 羔 義	王 玠 玧 玧 玧 璇
artisan 장인 공	year 해 년	복희 희	bead 구슬 선

嚬	矢	暉	璣
口 叮 吖 吵 嗉 嚬	丶 亠 矢 矢	日 旷 旷 晔 暉 暉	千 王 珠 珡 玼 璣
frown 찡그릴 빈	arrow 화살 시	light 햇빛 휘	pearl 구슬 기

妍	每	朗	懸
乄 夊 女 妌 女 好 妍	丿 仁 勾 句 每	㇆ ㇕ 自 郎 朗 朗	昗 県 県 縣 縣 懸 懸
beautiful 고울 연	every 매양 매	bright 밝을 랑	hang 매달 현

笑	催	曜	斡
丶 灬 炌 笭 笑	亻 亻 仙 竹 催 催 催	日 月 昍 昍 曜 曜	十 古 卓 斡 斡 斡 斡
smile 웃음 소	urge 재촉 최	dazzle 빛날 요	turn 돌 알

* 工嚬妍笑 : 특히 서시는 찡그리는 모습조차 아름다워 흉내낼 수 없으니, 그 웃는 모습은 얼마나 곱겠는가.
* 年矢每催 : 세월이 화살같이 빠르게 지나가니, 이 빠른 세월은 항상 다음해를 재촉한다.
* 羲暉朗曜 : 햇빛은 세상을 비추어 만물에 혜택을 준다.
* 璇璣懸斡 : 선기는 천기를 보는 기구(혼천의)이고, 그 기구가 높이 걸려서 도는 것을 말한다.

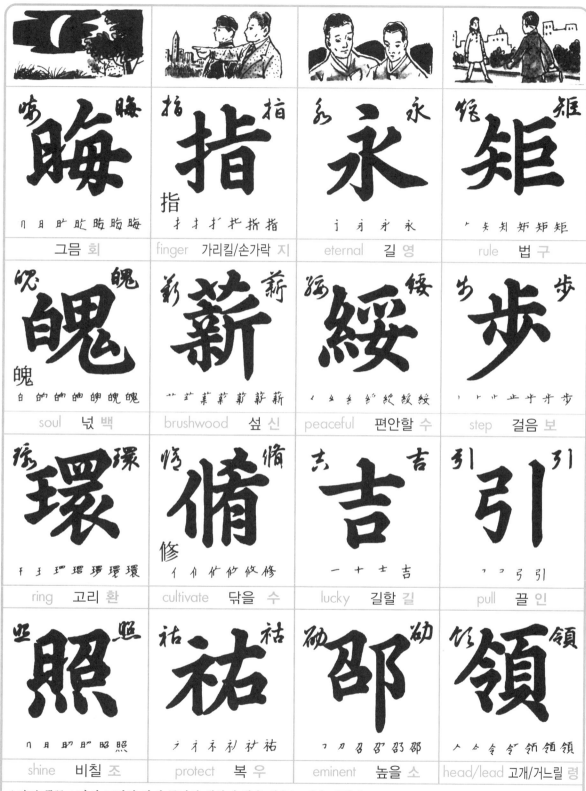

晦	指	永	矩
ﾉ 月 旷 昕 昤 晦 晦	十 十 扩 折 指	ﾌ ﾁ 永 永	ﾉ 숯 ﾁ 矩 矩 矩
그믐 회	finger 가리킬/손가락 지	eternal 길 영	rule 법 구
魄	薪	綏	步
白 的 帥 姉 魄 魄	卅 芏 葐 薪 薪 薪	ﾉ 幺 幺 糸 絞 絞 綏	ﾉ ﾄ 止 止 キ 步
soul 넋 백	brushwood 섶 신	peaceful 편안할 수	step 걸음 보
環	修	吉	引
ﾊ 王 珇 環 珡 環 環	ﾉ 亻 广 作 攸 修	一 十 士 吉	ﾌ ﾌ ﾋ 引
ring 고리 환	cultivate 닦을 수	lucky 길할 길	pull 끌 인
照	祐	邵	領
ﾉ 月 昕 昕 昭 照	ﾗ ﾈ ﾈ ﾈ ﾈ 祐	ﾌ ﾏ 刃 召 邵 邵	ﾉ ﾑ ﾑ 令 領 領 領
shine 비칠 조	protect 복 우	eminent 높을 소	head/lead 고개/거느릴 령

* 晦魄環照 : 달이 고리와 같이 돌면서 세상에 빛을 비추는 것을 말한다.
* 指薪修祐 : 불타는 나무와 같은 정열로 도리를 닦으면 복을 받는다.
* 永綏吉邵 : 영구히 편안하고 길함이 높으리라.
* 矩步引領 : 걸음을 바르게 걷고 고개를 들어 자세를 바로하니 위의가 엄숙하다. 신하로서의 몸가짐을 이름.

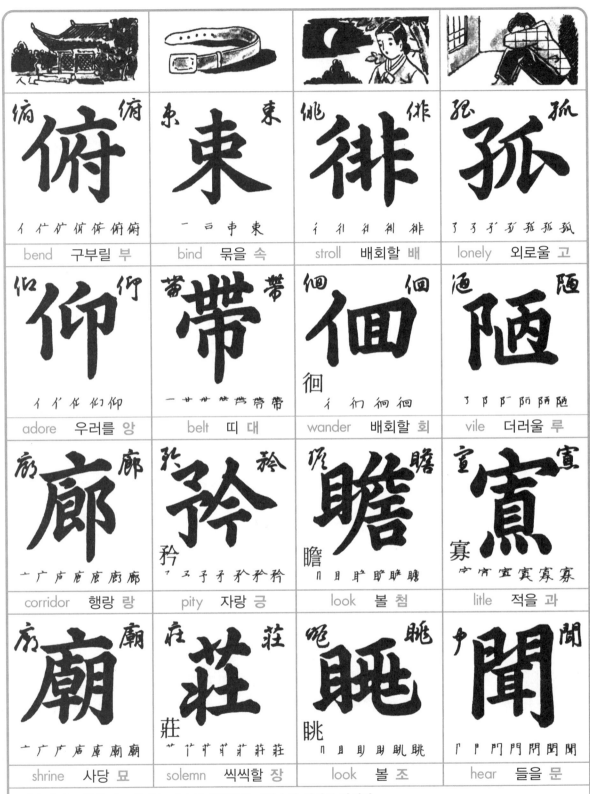

俯	束	徘	孤
亻广疒佾佫俯俯	一口申束	彳彳彳彵徘徘	了孑孑孤孤孤孤
bend 구부릴 부	bind 묶을 속	stroll 배회할 배	lonely 외로울 고
仰	帶	佪	陋
亻亻忬忉仰	一卅卅芅芇帶帶	彳彳佪佪佪	了阝阝阝陋陋
adore 우러를 앙	belt 띠 대	wander 배회할 회	vile 더러울 루
廊	矜	瞻	寡
一广广店店廊廊	了矛矛矜矜矜	刂目盰盰睓瞻	宀宀官官寡寡寡
corridor 행랑 랑	pity 자랑 긍	look 볼 첨	litle 적을 과
廟	莊	眺	聞
一广广店庫廟廟	一艹艹岁茫莊莊	刂目盰盰眪眺	冂冂門門門閏聞
shrine 사당 묘	solemn 씩씩할 장	look 볼 조	hear 들을 문

* 俯仰廊廟 : 항상 낭묘에 있는 것으로 생각하고 머리숙여 예의를 지켜라.
* 束帶矜莊 : 조정에 들어갈 때는 의관을 바르게 하고 위의를 갖추고 긍지를 가져 예에 맞게 행동한다.
* 徘佪瞻眺 : 이리저리 배회하면서 두루 보는 모양. 군자는 함부로 배회하거나 바라보아서는 안됨을 이름.
* 孤陋寡聞 : 배운 것이 고루하고 들은 것이 적다. 천자문을 지은 주흥사 자신을 겸손하게 말한 것이다.

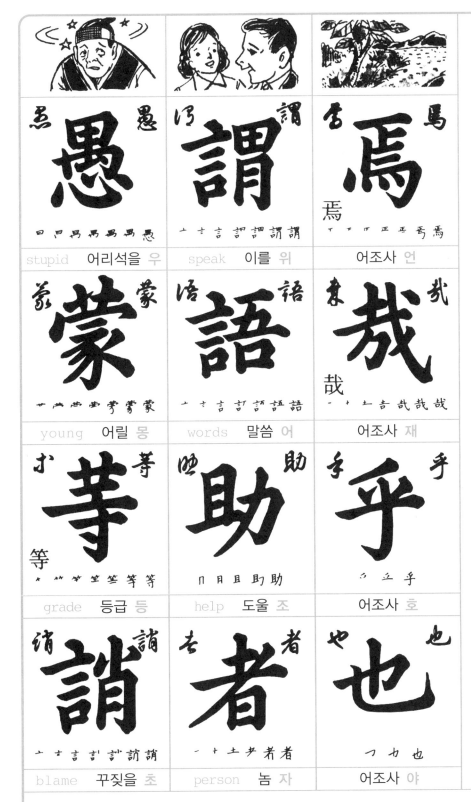

愚	謂	焉
日日馬馬愚愚	言言言訁訁謂謂	一十下正正焉焉
stupid 어리석을 우	speak 이를 위	어조사 언
蒙	語	哉
一一世世芦芦蒙蒙	言言言訁評語語	一十士吉哉哉哉
young 어릴 몽	words 말씀 어	어조사 재
等	助	乎
一午午竺笁等等	门月且助助	一二三乎
grade 등급 등	help 도울 조	어조사 호
誚	者	也
一言言訁訍誚誚	一十土尹者者	フ力也
blame 꾸짖을 초	person 놈 자	어조사 야

萬曆十年晉日副司果臣韓濩奉
敎書 二十九年辛丑七月日內府開刊

* 愚蒙等誚 : 이 글로써 여러 사람의 꾸짖음을 들어도 어리석음을 면치 못한다. 주흥사 자신을 겸손히 이름.
* 謂語助者 : 어조라고 이르는 것은 한문의 조사, 즉 다음 글자이다.
* 焉哉乎也 : 언·재·호·야.

童蒙先習

조선 중종 때의 학자 박세무(朴世茂)가 저술한 서당용 책으로
《천자문》을 뗀 아이들을 위한 초급 교재입니다.
1670년(현종 11)에 간행되었으며, 그 후 영조는 교서관(校書館)
으로 하여금 이 책을 발간하여 널리 보급하도록 하였습니다.
오륜(五倫)을 간략하게 설명하고, 중국의 역사와 우리나라의
역사를 간단히 기록하여 어린이들이 외우기 쉽고,
어질고 너그러운 품성을 기르도록 하였습니다.

이 책에서는 현대인들이 쉽게 이해할 수 있도록 읽는 법과
뜻풀이를 최대한 현대 감각으로 풀어 곁들였습니다.

童蒙先習

序論　서론

天地之間萬物之衆에　惟人이　最貴하니
천 지 지 간 만 물 지 중　유 인　최 귀

所貴乎人者는　以其有五倫也니라.
소 귀 호 인 자　이 기 유 오 륜 야

해설　하늘과 땅 사이 만물의 무리 중에서 오직 사람이 가장 귀하니, 사람을 귀히 여기는 까닭은 다섯 가지 인륜이 있기 때문이니라.

是故로　孟子曰　父子有親하며　君臣有義하
시 고　맹 자 왈　부 자 유 친　군 신 유 의

며　夫婦有別하며　長幼有序하며　朋友有信이
부 부 유 별　장 유 유 서　붕 우 유 신

라하시니　人而不知有五常이면　則其違禽獸
인 이 부 지 유 오 상　즉 기 위 금 수

不遠矣라.
불 원 의

해설　이런 까닭으로 맹자께서 말씀하시기를, 아버지와 자식 사이에는 친함이 있으며, 임금과 신하 사이에는 의가 있으며, 남편과 아내 사이에는 분별이 있으며, 어른과 어린이 사이에는 차례가 있으며, 친구와 친구 사이에는 믿음이 있다 하시니, 사람이 되어 이 다섯 가지 도리를 알지 못하면 날짐승과 길짐승에 다름이 없느니라.

然則父慈子孝하며　君義臣忠하며　夫和婦順
연 즉 부 자 자 효　　　　군 의 신 충　　　　부 화 부 순

하며　兄友弟恭하며　朋友輔仁然後에야
　　　형 우 제 공　　　붕 우 보 인 연 후

方可謂之人矣라.
방 가 위 지 인 의

해설　그러므로 부모는 자식을 사랑하고 자식은 부모에게 효도하며, 임금은 의롭고 신하
는 충성하며, 남편은 화합하고 아내는 순종하며, 형은 우애하고 아우는 공경하며,
친구 사이에는 어짐으로 도운 연후에야 바야흐로 가히 사람이라 할 수 있느니라.

父子有親　부자유친　어버이와 자식 간의 도리는 친애함에 있다

父子는　天性之親이라.　生而育之하고　愛而
부 자　　　천 성 지 친　　　　생 이 육 지　　　　애 이

敎之하며　奉而承之하고　孝而養之하나니
교 지　　　봉 이 승 지　　　효 이 양 지

是故로　敎之以義方하여　弗納於邪하며
시 고　　　교 지 이 의 방　　　　불 납 어 사

柔聲以諫하여　不使得罪於鄕黨州閭하나니
유 성 이 간　　　불 사 득 죄 어 향 당 주 려

해설　부모와 자식은 천성으로 친한지라 부모는 낳아서 기르고 사랑하고 가르쳐야 하며, 자
식은 받들어 부모님의 뜻을 이어가고 효도하여 봉양해야 한다. 이런 까닭으로 부모는
자식을 올바른 도리로 가르쳐서 부정한 곳에 들지 않게 하며, 자식은 부모에게 부드
러운 소리로 간하여 고을(양, 당, 주, 려)에서 죄를 짓지 않게 하여야 한다.

苟或父而不子其子하며 子而不父其父하면
구 혹 부 이 부 자 기 자　　　자 이 불 부 기 부

其何以立於世乎리오 雖然이나 天下에 無
기 하 이 립 어 세 호　　　수 연　　　천 하　　　무

不是底父母라 父雖不慈나 子不可以不孝니
불 시 저 부 모　　　부 수 부 자　　　자 불 가 이 불 효

昔者에 大舜이 父頑母嚚하여 嘗欲殺舜이어
석 자　　　대 순　　　부 완 모 은　　　상 욕 살 순

늘 舜이 克諧以孝하사 蒸蒸乂하여 不格姦
　　순　　　극 해 이 효　　　증 증 예　　　불 격 간

하시니 孝子之道가 於斯에 至矣라.
　　　　효 자 지 도　　어 사　　지 의

孔子曰 五刑之屬이 三千이로되 而罪는
공 자 왈 오 형 지 속　　삼 천　　　　　이 죄

莫大於不孝라하시니라.
막 대 어 불 효

君臣은　天地之分이라.　尊且貴焉하며　卑且
군신　　　천지지분　　　　존차귀언　　　　비차

賤焉하니　尊貴之使卑賤과　卑賤之事尊貴는
천언　　　존귀지사비천　　　비천지사존귀

天地之常經이며　古今之通義라.
천지지상경　　　고금지통의

해설　임금과 신하는 하늘과 땅처럼 다르다. 임금은 높고 또 귀하며 신하는 낮고 또 천하니, 높고 귀한 이가 낮고 천한 이를 부리고 낮고 천한 이가 높고 귀한 이를 섬기는 것은 하늘과 땅 사이 어디에서나 통용되는 도리이며 예나 지금이나 통하는 의리니라.

是故로　君者는　體元而發號施令者也요
시고　　군자　　체원이발호시령자야

臣者는　調元而陳善閉邪者也라.
신자　　조원이진선폐사자야

會遇之際에　各盡其道하여　同寅協恭하여
회우지제　　각진기도　　　동인협공

以臻至治하나니
이진지치

해설　이런 까닭으로 임금은 선덕을 몸에 지니고 명령을 내리는 자이고, 신하는 임금을 도와 착한 일을 아뢰고 간사한 일을 막는 존재이다. 임금과 신하가 만날 때에 각각 그 도리를 다하여 한가지로 공경하고 서로가 삼가 훌륭한 정치에 이르게 하여야 한다.

苟或君而不能盡君道하며 臣而不能修臣職
구 혹 군 이 불 능 진 군 도 신 이 불 능 수 신 직

이면 不可與共治天下國家也니라.
불 가 여 공 치 천 하 국 가 야

雖然이나 吾君不能을 謂之賊이니,
수 연 오 군 불 능 위 지 적

昔者에 商紂가 暴虐이어늘 比干이 諫而死
석 자 상 주 포 학 비 간 간 이 사

하니 忠臣之節이 於斯에 盡矣라.
충 신 지 절 어 사 진 의

孔子曰 臣事君以忠이라하시니라.
공 자 왈 신 사 군 이 충

해설 만약 혹시라도 임금으로서 임금의 도리를 다하지 못하고, 신하로서 신하의 직분을 다하지 못한다면, 가히 함께 천하와 나라를 다스릴 수 없다. 비록 그러하나 우리 임금이 능히 일을 하지 못한다고 말하는 이를 임금을 해치는 자라고 하니, 옛적에 상나라 주왕이 모질고 사납거늘 비간이 간하다 죽었으니, 충신의 절개가 이에 다하였다. 공자께서 말씀하시기를 "신하는 임금 섬기기를 충성으로 하여야 한다."고 하셨다.

부부 간에는 분별이 있다 **부부유별** 夫婦有別

夫婦는 二姓之合이라. 生民之始며
부 부 이 성 지 합 생 민 지 시

萬福之原이니 行媒議婚하며 納幣親迎者는
만 복 지 원 행 매 의 혼 납 폐 친 영 자

厚其別也라. 是故로 娶妻하되 不娶同姓하
후 기 별 야　　　시 고　　　취 처　　　　불 취 동 성

며 爲宮室하되 辨內外하여 男子는 居外而
　　위 궁 실　　　변 내 외　　　남 자　　　거 외 이

不言內하고 婦人은 居內而不言外하나니
불 언 내　　　부 인　　　거 내 이 불 언 외

해설 남편과 아내는 두 성의 합함이라. 백성을 낳게 하는 시초이며 만 가지 복의 근원이니,
중매를 행해서 혼인을 의논하고 폐백을 드리고 친히 맞이함은 그 분별을 두터이 하기
위함이다. 이런 까닭에 아내를 맞이하되 같은 성을 취하지 아니하며, 집을 짓되 안과
바깥을 구별하여 남자는 밖에 있어 안의 일을 말하지 않고, 부인은 안에 있어 밖의 일
에 대해서 말하지 않는다.

苟能莊以涖之하여 以體乾健之道하고 柔以
구 능 장 이 이 지　　　이 체 건 건 지 도　　　유 이

正之하여 以承坤順之義면 則家道正矣어니
정 지　　　이 승 곤 순 지 의　　　즉 가 도 정 의

와 反是而夫不能專制하여 御之不以其道하
　　반 시 이 부 불 능 전 제　　　어 지 불 이 기 도

고 婦乘其夫하여 事之不以其義하여 昧三
　　부 승 기 부　　　사 지 불 이 기 의　　　매 삼

從之道하고 有七去之惡하면 則家道索矣라.
종 지 도　　　유 칠 거 지 악　　　즉 가 도 삭 의

해설 남편은 진실로 씩씩함으로 임하여 하늘의 건전한 도를 본받고 아내는 부드러움으로
바르게 하여 땅의 순한 의를 받든다면 집안의 도리가 바르려니와, 이와 반대로 남편
이 전제하지 못하여 거느리기를 바른 도리로써 하지 못하고, 아내가 남편의 잘못을
타고 이겨서 섬기기를 의로써 하지 아니하여 삼종지도를 알지 못하고 칠거지악이 있
으면 집안의 법도가 어지러워진다.

*삼종지도:어려서는 아버지를, 결혼해서는 남편을, 남편이 죽은 뒤에는 아들을 좇아야 한다는 도리.

須是夫敬其身하여　以帥其婦하고　婦敬其身
수 시 부 경 기 신　　　　이 솔 기 부　　　　부 경 기 신

하여　以承其夫하여　内外和順하여야　父母其
　　　　이 승 기 부　　　　내 외 화 순　　　　부 모 기

安樂之矣라.
안 락 지 의

해설　모름지기 남편은 자기 몸을 공경하여 아내를 잘 거느리고 아내는 자기 몸을 공경하여
남편을 잘 받들어서 내외가 화순하여야 부모가 편안하고 즐거워하신다.

昔者에　郤缺이　耨어늘　其妻가　饁之하되　敬
석 자　　극 결　　　누　　　기 처　　　엽 지　　　경

하여　相待如賓하니　夫婦之道는　當如是也라.
　　　상 대 여 빈　　　부 부 지 도　　　당 여 시 야

子思曰　君子之道는　造端乎夫婦라하시니라.
자 사 왈　군 자 지 도　　　조 단 호 부 부

해설　옛날에 극결이 밭을 맬 때 그의 아내가 점심밥을 내와서 서로 공경하여 대접하기를
마치 손님을 대하듯 했으니, 부부의 도리는 마땅히 이와 같아야 한다. 자사(공자의 손
자)께서 말씀하시기를 "군자의 도리는 부부에서 비롯된다."고 하셨다.

어른과 어린아이 간에는 차례가 있다　　장유유서　長幼有序

長幼는　天倫之序라.　兄之所以爲兄과
장 유　　천 륜 지 서　　　형 지 소 이 위 형

弟之所以爲弟는 長幼之道의 所自出也라.
제 지 소 이 위 제 　 　 장 유 지 도 　 　 소 자 출 야

蓋宗族鄕黨에 皆有長幼하니 不可紊也라.
개 종 족 향 당 　 　 개 유 장 유 　 　 불 가 문 야

어른과 아이는 천륜의 차례라. 형이 형 되는 까닭과 아우가 아우 되는 까닭에서 어른
과 어린이의 도리가 비롯되는 바라. 대개 종족(집안) 향당(마을)에 어른과 어린이가
있으니, 이것을 문란케 해서는 안된다.

徐行後長者를 謂之弟요 疾行先長者를
서 행 후 장 자 　 　 위 지 제 　 　 질 행 선 장 자

謂之不弟니 是故로 年長以倍則父事之하고
위 지 부 제 　 　 시 고 　 　 연 장 이 배 즉 부 사 지

十年以長則兄事之하고 五年以長則肩隨之
십 년 이 장 즉 형 사 지 　 　 오 년 이 장 즉 견 수 지

니 長慈幼하며 幼敬長然後에야 無侮少凌
　 장 자 유 　 　 유 경 장 연 후 　 　 무 모 소 능

長之弊하여 而人道正矣리라.
장 지 폐 　 　 이 인 도 정 의

천천히 걸어서 어른 뒤에 처져 가는 것을 공손한 태도라 이르고, 빨리 걸어서 어른보
다 앞서 걸어가는 것을 공손하지 못한 태도라고 일컫는다. 그러므로 나이가 갑절이
많으면 어버이와 같이 섬기고, 열 살이 더 많으면 형의 예로 섬기고, 다섯 살이 더 많
으면 어깨 폭만큼 뒤처져 따라가니, 어른은 어린 사람을 사랑하며, 어린 사람은 어른
을 공경한 연후에라야 젊은이를 업신여기거나 어른을 능멸하는 폐단이 없어져서 사람
의 도리가 바로 설 것이다.

而況兄弟는 同氣之人이라. 骨肉之親이니
이 황 형 제 동 기 지 인 골 육 지 친

尤當友愛요 不可藏怒宿怨하면 以敗天常也
우 당 우 애 불 가 장 노 숙 원 이 패 천 상 야

니라. 昔者에 司馬光이 與其兄伯康으로
 석 자 사 마 광 여 기 형 백 강

友愛尤篤하여 敬之如嚴父하고 保之如嬰兒
우 애 우 독 경 지 여 엄 부 보 지 여 영 아

하니 兄弟之道가 當如是也라.
 형 제 지 도 당 여 시 야

孟子曰 孩提之童이 無不知愛其親이며
맹 자 왈 해 제 지 동 무 부 지 애 기 친

及其長也하여는 無不知敬其兄也라하시니라.
급 기 장 야 무 부 지 경 기 형 야

해설 하물며 형과 아우는 기운을 함께 나눈 사람이라. 뼈와 살을 나눈 지극히 친한 사이이니 더욱 우애할 것이요, 가히 노여움을 마음에 품고 원한을 묵혀서 하늘의 바른 뜻을 무너뜨려서는 안된다. 옛날에 사마광이 그 형 백강과 더불어 우애가 돈독하여 엄한 아버지와 같이 형을 공경하고 어린아이처럼 동생을 보호하니, 형과 아우의 도리는 마땅히 이와 같아야 한다. 맹자께서 말씀하시기를 "어린아이라도 그 어버이의 사랑을 모르는 자가 없으며, 자라서는 그 형을 공경할 줄 모르는 자가 없다."고 하셨다.

벗과 벗 간의 도리는 믿음에 있다 붕우유신 朋友有信

朋友는 同類之人이라. 益者가 三友요 損者
붕 우 동 류 지 인 익 자 삼 우 손 자

가 三友니 友直하며 友諒하며 友多聞이면
삼우 우직 우량 우다문

益矣요 友便辟하며 友善柔하며 友便佞이면
익의 우편벽 우선유 우편영

損矣리라.
손의

친구는 같은 류의 사람이라. 유익한 친구에 세 부류가 있고, 해로운 친구에 세 부류가
있으니, 친구가 정직하고 친구가 믿을 만하며 친구가 견문이 많으면 유익하고, 친구
가 편벽하고 친구가 유약하며 친구가 말재주만 뛰어나면 해롭다.

友也者는 友其德也라. 自天子로 至於庶人
우야자 우기덕야 자천자 지어서인

이 未有不須友以成者하니 其分이 若疎나
미유불수우이성자 기분 약소

而其所關이 爲至親하니 是故로 取友를 必
이기소관 위지친 시고 취우 필

端人하며 擇友를 必勝己니 要當責善以信
단인 택우 필승기 요당책선이신

하며 切切偲偲하여 忠告而善導之하다가
절절시시 충고이선도지

不可則止니라.
불가즉지

친구를 사귀는 것은 그 덕을 벗하는지라. 천자에서부터 서인에 이르기까지 친구를 통
해서 자신의 인격을 완성하지 않는 경우가 없으니, 그 관계가 소원한 것 같지만 관계
되는 바가 지극히 밀접한 것이다. 이런 까닭으로 친구 사귀기를 반드시 단정한 사람

으로 하며, 친구 가리기를 반드시 자기보다 나은 이로 할지니, 마땅히 어진 것을 권하되 믿음으로써 하며, 간절히 힘써서 충성으로 고하여 선도하다가, 안되면 관계를 그만두어야 한다.

苟惑交遊之際에　不以切磋琢磨로　爲相與하
구 혹 교 유 지 제　불 이 절 차 탁 마　위 상 여

고　但以歡狎戲謔으로　爲相親이면　則安能
단 이 환 압 희 학　위 상 친　즉 안 능

久而不疎乎리오.　昔者에　晏子가　與人交하
구 이 불 소 호　석 자　안 자　여 인 교

되　久而敬之하니　朋友之道가　當如是也니
구 이 경 지　붕 우 지 도　당 여 시 야

라.　孔子曰　不信乎朋友이면　不獲乎上矣리
공 자 왈　불 신 호 붕 우　불 획 호 상 의

라.　信乎朋友　有道하니　不順乎親이면　不信
신 호 붕 우　유 도　불 순 호 친　불 신

乎朋友矣라하시니라.
호 붕 우 의

해설 만약에 혹시 사귀어 놀 때에 학문과 덕행을 닦음으로써 서로 더불어 하지 않고 다만 기뻐하고 지나치게 친하며 장난하고 농담하는 것으로 서로 가까이 한다면, 어찌 오래되어도 소원해지지 않겠는가. 옛적에 안자는 남과 사귀되 오래도록 공경하였으니, 친구 간의 도리는 마땅히 이와 같아야 한다. 공자께서 말씀하시기를 "친구에게 신임을 얻지 못하면 윗사람에게도 인정을 받지 못할 것이다. 친구에게 믿음을 얻는 도리가 있으니, 부모에게 순종하지 않는다면 친구에게도 믿음을 얻지 못하리라."고 하셨다.

此五品者는　天敍之典而人理之所固有者라.
차 오 품 자　천 서 지 전 이 인 리 지 소 고 유 자

人之行이　不外乎五者而惟孝爲百行之源이라.
인 지 행　불 외 호 오 자 이 유 효 위 백 행 지 원

해설 이 다섯 가지 윤리는 하늘이 편 법전이요, 사람이 본디 가지고 있는 도리이다. 사람의 행실은 이 다섯 가지에서 벗어나지 않지만 오직 효가 백 가지 행실의 근원이 된다.

是以로　孝子之事親也는　鷄初鳴이어든　咸盥
시 이　효 자 지 사 친 야　계 초 명　함 관

漱하고　適父母之所하여　下氣怡聲하여　問衣
수　적 부 모 지 소　하 기 이 성　문 의

燠寒하며　問何食飲하며　冬溫而夏淸하며　昏
오 한　문 하 식 음　동 온 이 하 청　혼

定而晨省하며　出必告하며　反必面하며　不遠
정 이 신 성　출 필 고　반 필 면　불 원

遊하며　遊必有方하며　不敢有其身하며　不敢
유　유 필 유 방　불 감 유 기 신　불 감

私其財라.
사 기 재

해설 이로써 효자가 부모를 섬김에는 첫 닭이 울면 세수와 양치질을 하고, 부모의 처소로 가서 나직하고 부드러운 목소리로 옷이 더운지 추운지를 여쭈며, 무엇을 잡수시고 마시고 싶은지를 여쭈며, 겨울이면 따뜻하게 하고 여름이면 서늘하게 하며, 저녁에는

잠자리를 돌봐드리고 새벽에는 안부를 여쭈며, 나갈 때 반드시 고하고 돌아와서는
반드시 대면하며, 멀리 나가 놀지 아니하며, 나가 놀되 반드시 노는 곳을 밝혀 두며,
감히 그 몸을 자기 것으로 여기지 않으며 감히 재물을 사사로이 갖지 않아야 한다.

父母愛之어시든　喜而不忘하며　惡之어시든
부 모 애 지　　　　　희 이 불 망　　　　오 지

懼而無怨하며　有過어시든　諫而不逆하고　三
구 이 무 원　　　유 과　　　　간 이 불 역　　　삼

諫而不聽이어시든　則號泣而隨之하되　怒而
간 이 불 청　　　　　즉 호 읍 이 수 지　　　　노 이

撻之流血이라도　不敢疾怨하며　居則致其敬
달 지 유 혈　　　　불 감 질 원　　　거 즉 치 기 경

하고　養則致其樂하고　病則致其憂하고　喪則
　　　양 즉 치 기 락　　　병 즉 치 기 우　　　상 즉

致其哀하고　祭則致其嚴이니라.
치 기 애　　　제 즉 치 기 엄

해설 부모님께서 사랑하시거든 기뻐하고 잊지 아니하고, 미워하시거든 두려워하되 원망하
지 말며, 허물이 있거든 간하되 거스르지 아니하며, 세 번 간해도 듣지 아니하시거든
부르짖고 울며 따르고, 부모님께서 노하여 종아리를 때려 피가 나더라도 감히 원망치
아니하며, 거처함에는 공경함을 극진히 하고 봉양함에는 즐거움을 극진히 하고 병환
에는 근심을 극진히 하고, 돌아가시면 슬픔을 극진히 하고 제사함에는 그 엄숙함을
다해야 한다.

若夫人子之不孝也는　不愛其親이요　而愛他
약 부 인 자 지 불 효 야　　　불 애 기 친　　　이 애 타

人하며 不敬其親이요 而敬他人하며 惰其四
인 　　불경기친 　　이경타인 　　타기사

肢하여 不顧父母之養하며 博奕好飮酒하여
지 　　불고부모지양 　　박혁호음주

不顧父母之養하며 好貨財하며 私妻子하여
불고부모지양 　　호화재 　　사처자

不顧父母之養하며 從耳目之好하여 以爲父
불고부모지양 　　종이목지호 　　이위부

母戮하며 好勇鬪狠하여 以危父母니라.
모육 　　호용투한 　　이위부모

해설 만일 부모님께 불효하는 자식은 그 부모를 사랑하지 않고 다른 사람을 사랑하며, 그
부모를 공경하지 않고 다른 사람을 공경하며, 그 사지를 게을리하며 부모의 봉양을
돌아보지 않으며, 장기나 바둑, 술 마시기를 좋아하여 부모의 봉양을 돌아보지 않으
며, 재물을 좋아하고 아내와 자식만을 사랑해서 부모의 봉양을 돌아보지 않으며, 귀
와 눈에 즐거운 일만을 좋아서 부모를 욕되게 하며, 용력을 좋아하여 싸움을 사납게
하여 부모를 위태롭게 한다.

噫라 欲觀其人의 行之善不善인대 必先觀其
희 　　욕관기인 　　행지선불선 　　필선관기

人之孝不孝니 可不愼哉며 可不懼哉아 苟
인지효불효 　　가불신재 　　가불구재 　구

能孝於其親이면 則推之於君臣也와 夫婦也
능효어기친 　　즉추지어군신야 　　부부야

와 長幼也와 朋友也에 何往而不可哉리오.
　장유야 　붕우야 　하왕이불가재

然則孝之於人에　大矣로되　而亦非高遠難行
연 즉 효 지 어 인　　　대 의　　　이 역 비 고 원 난 행

之事也라.
지 사 야

아! 그 사람의 행실이 착한지 아닌지를 보고자 한다면 반드시 먼저 그 사람이 효도하는
지 아닌지를 볼 것이니, 어찌 삼가지 않을 수 있겠으며 어찌 두려워하지 않을 수 있겠
는가? 진실로 능히 그 부모에게 효도한다면 이를 미루어 임금과 신하 사이와 부부 사
이와 어른과 아이 사이와 친구 사이에 어떤 경우에 적용한들 옳지 않음이 있으랴. 그렇
다면 효는 사람에게 있어서 중대한 것이지만 높고 멀어서 행하기 어려운 일이 아니다.

然이나　自非生知者면　必資學問而知之니
연　　　자 비 생 지 자　　필 자 학 문 이 지 지

學問之道는　無他라　將欲通古今하며　達事
학 문 지 도　　　무 타　　장 욕 통 고 금　　　달 사

理하여　存之於心하며　體之於身이니　可不勉
리　　　존 지 어 심　　체 지 어 신　　　가 불 면

其學問之力哉아　兹用摭其歷代要義하여　書
기 학 문 지 력 재　　자 용 척 기 역 대 요 의　　　서

之于左하노라.
지 우 좌

그러나 스스로 나면서부터 아는 사람이 아니라면 반드시 학문에 의지하여 알 수 있으
니, 학문의 도는 다른 데 있는 게 아니다. 장차 고금의 일에 통하고 사물의 이치에 통
달하여 이것을 마음에 간직하여 몸에 본받고자 하는 것이니, 어찌 학문에 힘을 더하지
아니하겠는가. 이러므로 역대의 중요한 의리를 뽑아서 왼쪽(다음)과 같이 기록해 둔다.

盖自太極肇判하여　陰陽始分으로　五行이
개 자 태 극 조 판　　　음 양 시 분　　　오 행

相生에　先有理氣라.　人物之生이　林林總總
상 생　　선 유 이 기　　인 물 지 생　　임 림 총 총

하더니　於是에　聖人이　首出하여　繼天立極
　　　　어 시　　성 인　　수 출　　　계 천 입 극

하시니　天皇氏와　地皇氏와　人皇氏와　有巢
　　　　천 황 씨　　지 황 씨　　인 황 씨　　유 소

氏와　燧人氏가　是爲太古니　在書契以前이
씨　　수 인 씨　　시 위 태 고　　재 서 계 이 전

라　不可考로다.
　　불 가 고

해설 무릇 태극이 처음으로 갈라져 음과 양이 비로소 나누어진 시기로부터 오행이 서로 생
성됨에 먼저 이기가 있었다. 사람과 만물이 많이 생성되더니 이에 성인이 으뜸으로
나서 하늘의 뜻을 이어 인간의 표준을 세웠으니, 천황씨와 지황씨와 인황씨와 유소씨
와 수인씨가 태고 시절의 성인이다. 서계가 있기 전이라 상고할 수 없다.

伏羲氏가　始畫八卦하며　造書契하여　以代
복 희 씨　　시 획 팔 괘　　조 서 계　　　이 대

結繩之政하시고　神農氏가　作未耟하며　制醫
결 승 지 정　　　신 농 씨　　작 뇌 사　　제 의

藥하시고　黃帝氏가　用干戈하며　作舟車하며
약　　　　황 제 씨　　용 간 과　　작 주 거

造曆算하며　制音律하시니　是爲三皇이니　至
조 역 산　　제 음 률　　　시 위 삼 황　　지

德之世라　無爲而治하니라.
덕 지 세　　무 위 이 치

복희씨가 처음으로 여덟 괘를 긋고 서계문자를 만들어, 결승문자로 시행하던 정사를 대신하셨고, 신농씨가 쟁기와 보습을 만들고 의술과 약을 지으셨으며, 황제씨가 방패와 창을 쓰고 배와 수레를 만들었으며 달력과 산수를 만들고 음률을 지으셨으니, 이들을 삼황이라 일컫는다. 이때는 사람들의 본성이 지극히 순박했기 때문에 인위적인 정치를 베풀지 않고도 천하가 잘 다스려졌다.

少昊와 顓頊과 帝嚳과 帝堯와 帝舜이 是
소 호 전 욱 제 곡 제 요 제 순 시

爲五帝라 皐夔稷契가 佐堯舜하여 而堯舜
위 오 제 고 기 직 계 좌 요 순 이 요 순

之治 卓冠百王이라. 孔子가 定書에 斷自唐
지 치 탁 관 백 왕 공 자 정 서 단 자 당

虞하시니라.
우

소호와 전욱과 제곡과 제요와 제순을 오제라 일컫는다. 고와 기와 직과 계가 요순을 도우니 요와 순의 다스림이 모든 왕의 으뜸이 되었다. 공자가 서경을 산정하심에 당과 우 시대로부터 단정하셨다.

夏禹와 商湯과 周文王武王이 是爲三王이
하 우 상 탕 주 문 왕 무 왕 시 위 삼 왕

니 歷年이 惑四百하며 惑六百하며 惑八百
역 년 혹 사 백 혹 육 백 혹 팔 백

하니 三代之隆을 後世莫及이요 而商之伊
삼 대 지 융 후 세 막 급 이 상 지 이

尹傅說과 周之周公召公이 皆賢臣也라 周
윤 부 열 주 지 주 공 소 공 개 현 신 야 주

公이　制禮作樂하시니　典章法度가　粲然極
공　제 례 작 악　　　전 장 법 도　　찬 연 극

備하더니　及其衰也하여　五霸摟諸侯하여　以
비　　　급 기 쇠 야　　오 패 누 제 후　　　이

匡王室하니　若齊桓公과　晉文公과　宋襄公
광 왕 실　　약 제 환 공　　진 문 공　　송 양 공

과　秦穆公과　楚莊王이　迭主夏盟하니　王靈
　진 목 공　　초 장 왕　　질 주 하 맹　　왕 령

이　不振하니라.
　부 진

해설　하나라 우왕과 상나라 탕왕과 주나라 문왕·무왕을 삼왕이라 일컫는다. 역년(한 왕조
가 지속된 햇수)이 혹은 400년이며 혹은 600년이며 혹은 800년이었으니 삼대의 융
성을 후세에는 미치지 못했고, 상나라의 이윤과 부열, 주나라의 주공과 소공은 모두
어진 신하들이었다. 주공이 예법을 짓고 악법을 만드셨으니, 전장과 법도가 지극히
찬란하게 갖추어졌다. 주나라가 쇠미하게 되자 미쳐 오패가 제후들을 이끌어 왕실을
바로 세웠으니, 제나라 환공, 진나라 문공, 송나라 양공, 진나라 목공, 초나라 장왕이
차례대로 돌아가면서 중국의 맹약을 주도하였으니 왕실의 위엄이 활발하지 못했다.

孔子는　以天縱之聖으로　轍環天下하사　道
공 자　　이 천 종 지 성　　철 환 천 하　　도

不得行于世하여　刪詩書하시며　定禮樂하시
부 득 행 우 세　　산 시 서　　　정 예 악

며　贊周易하시며　修春秋하사　繼往聖開來學
　찬 주 역　　　수 춘 추　　계 왕 성 개 래 학

하시고　而傳其道者는　顏子曾子라　事在論
　　이 전 기 도 자　　안 자 증 자　　사 재 논

語라하니라. 曾子之門人이 述大學하니라.
어 증자지문인 술대학

해설 공자는 하늘이 낳으신 성인으로서 수레를 타고 천하를 두루 다니사, 도가 세상에서
시행되지 않아, 시경과 서경을 산정하시며 예와 악을 결정하시며 주역을 해설하시며
춘추를 닦으사, 지난 성인을 계승하시고 후세의 학자들를 인도하셨으니, 그 도를 전
수받은 이가 안자와 증자라는 기록이 논어에 있다. 증자의 문인이 대학을 지었다.

列國則曰魯와 曰衛와 曰晉과 曰鄭과 曰趙
열국즉왈노 왈위 왈진 왈정 왈조

와 曰蔡와 曰燕과 曰吳와 曰齊와 曰宋과
 왈채 왈연 왈오 왈제 왈송

曰陳과 曰楚와 曰秦이니 干戈日尋하여 戰
왈진 왈초 왈진 간과일심 전

爭不息하여 遂爲戰國하니 秦楚燕齊韓魏趙
쟁불식 수위전국 진초연제한위조

가 是爲七雄이라.
 시위칠웅

해설 열국은 즉 노·위·진(晉)·정·조·채·연·오·제·송·진(陳)·초·진(秦)나라 등
이니, 방패와 창이 날마다 이어져 전쟁이 끊이지 않아 마침내 전국시대가 되었으니
진·초·연·제·한·위·조의 일곱 나라를 전국칠웅이라 일컫는다.

孔子之孫子思가 生斯時하사 作中庸하시고
공자지손자사 생사시 작중용

其門人之弟孟軻가 陳王道於齊梁하사 道又
기문인지제맹가 진왕도어제량 도우

不行하여　作孟子七篇하시되　而異端縱橫功
불행　　　　작맹자칠편　　　　　이이단종횡공

利之說이　盛行이라　吾道不傳하니라.
리지설　　성행　　　오도부전

해설 공자의 손자인 자사가 이 시기에 태어나서 중용을 지으시고, 그 문인의 제자 맹자가
제나라와 양나라에 왕도정치를 베푸시되 도가 또 시행되지 않아 맹자가 일곱 편을 지
으셨으나, 이단과 종횡과 공리지설이 성행해서 우리 유학의 도가 전해지지 못하였다.

及秦始皇하여　呑二周　滅六國하며　廢封建
급진시황　　　탄이주　멸육국　　　폐봉건

爲郡縣하며　焚詩書　坑儒生하니　二世而亡하
위군현　　　분시서　갱유생　　　이세이망

니라.

해설 진시황에 이르러 두 주나라를 병탄하고 육국을 멸망시키며 봉건제도를 폐지하고 군현
제를 시행하며 시전과 서전을 불사르고 유생들을 구덩이 속에 파묻어 죽이니 2대 만
에 멸망하였다.

漢高祖가　起布衣成帝業하여　歷年四百하되
한고조　　기포의성제업　　　역년사백

在明帝時하여　西域佛法이　始通中國하여　惑
재명제시　　　서역불법　　시통중국　　　혹

世誣民하니라.　蜀漢과　吳와　魏의　三國이　鼎峙
세무민　　　　촉한　　오　　위　　삼국　　정치

而諸葛亮이　仗義扶漢하다가　病卒軍中하니라.
이제갈량　　장의부한　　　　병졸군중

한나라 고조는 포의(布衣:벼슬 없는 사람)로 일어나서 임금의 업을 이루어 역년이 400년에 이르렀는데 명제 때에 서역(인도)의 불교가 처음으로 중국에 유통하여 세상을 미혹시키고 백성들을 속였다. 촉한과 오와 위의 세 나라가 정립 대치할 제, 제갈량이 의를 좇아 한나라를 부지하다가 병이 들어 전쟁터에서 죽었다.

晉有天下에 歷年百餘하되 五胡亂華하니 宋
진유천하　　역년백여　　　오호난화　　송

齊梁陳에 南北分裂이러니 隋能混一하되 歷
제양진　　남북분열　　　　수능혼일　　역

年三十하니라. 唐高祖와 太宗이 乘隋室亂
년삼십　　　당고조　　태종　　승수실난

하여 化家爲國하여 歷年三百하니라. 後梁과
　　　화가위국　　　역년삼백　　　　후량

後唐과 後晉과 後漢과 後周 是爲五季니
후당　　후진　　후한　　후주　시위오계

朝得暮失하여 大亂이 極矣라.
조득모실　　　대란　　극의

진나라가 천하를 다스림에 역년이 100여 년에 이르렀는데 다섯 오랑캐나라가 중화를 어지럽히니 송·제·양·진나라가 남북으로 분열되더니 수나라가 천하를 통일하였으나 역년이 30년에 그쳤다. 당나라 고조와 태종이 수나라 왕실이 어지러움을 틈타 집안을 변화시켜 나라를 세워 역년이 300년에 이르렀다. 후량·후당·후진·후한·후주를 오계라고 하니, 아침에 나라를 얻었다가 저녁에 잃어서 크게 혼란함이 극도에 이르렀다.

宋太祖 立國之初에 五星이 聚奎하여 濂洛
송태조　입국지초　　오성　　취규　　　염락

關閩에 諸賢이 輩出하니 若周燉頤와 程顥와
관민　　제현　　배출　　　약주돈이　　정호

程頤와 司馬光과 張載와 邵雍과 朱熹가 相
정 이　　　사 마 광　　　장 재　　　소 옹　　　주 희　　상

繼而起하여 以闡明斯道로 爲己任하되 身且
계 이 기　　　이 천 명 사 도　　　위 기 임　　　신 차

不得見容하고 而朱子集諸家說하여 註四書
부 득 견 용　　　이 주 자 집 제 가 설　　　주 사 서

五經하시니 其有功於學者가 大矣로다. 然而
오 경　　　기 유 공 어 학 자　　　대 의　　　연 이

國勢不競하여 歷年三百하니 契丹과 蒙古와
국 세 불 경　　　역 년 삼 백　　　거 란　　　몽 고

遼와 金이 迭爲侵軼하고 而及其垂亡하여 文
요　　금　　질 위 침 질　　　이 급 기 수 망　　　문

天祥이 竭忠報宋하다가 竟死燕獄하니라.
천 상　　　갈 충 보 송　　　경 사 연 옥

해설 송나라 태조가 나라를 세운 초기에 다섯 별이 규성에 모여 염·낙·관·민에 여러 현인들이 나왔으니, 주돈이와 정호와 정이와 사마광과 장재와 소옹과 주희가 서로 이어서 나타나니, 이 도를 열어 밝히는 것을 자신의 소임으로 삼았지만 자기 몸조차도 용납받지 못하였고, 주자가 제가의 학설을 모아서 사서와 오경을 주해하셨으니 배우는 자들에게 크게 공을 세웠다. 그러나 나라의 형세가 강하지 못하여 역년이 300년에 그쳤으니 거란과 몽고와 요와 금이 차례로 침략하고 끝내 망조를 드리워 문천상이 충성을 다하여 송나라에 보답하다가 끝내 연경의 옥에서 죽었다.

胡元이 滅宋하고 混一區宇하여 綿歷百年
호 원　　　멸 송　　　혼 일 구 우　　　면 역 백 년

하니 夷狄之盛이 未有若此者也로다. 天厭
　　　이 적 지 성　　　미 유 약 차 자 야　　　천 염

穢德이라　大明이　中天하여　聖繼神承하니
예 덕　　　대 명　　중 천　　　　성 계 신 승

於千萬年이로다.
오 천 만 년

오랑캐 원나라가 송나라를 멸망시키고 천하를 통일하여 면면히 100년을 이어갔으니 오
랑캐가 세력을 떨침이 이때만 한 적이 없었다. 하늘이 더러운 덕을 싫어하셨는지라 대
명이 하늘 한가운데로 떠올라 성인과 신인이 계승하였으니 아! 천만 년을 이어가리다.

嗚呼라　三綱五常之道가　與天地로　相終始
오 호　　　삼 강 오 상 지 도　　　여 천 지　　　상 종 시

하니　三代以前에는　聖帝明王과　賢相良佐가
　　　　삼 대 이 전　　　성 제 명 왕　　　현 상 양 좌

相與講明之라.
상 여 강 명 지

아! 삼강과 오상의 도가 천지와 더불어 시종을 같이하니, 삼대 이전에는 성스러운 임
금과 명철한 군주와 어진 재상과 선량한 보좌관들이 서로 함께 강론하여 밝혔다.

故로　治日이　常多하고　亂日이　常少하더니
고　　　치 일　　상 다　　　난 일　　　상 소

三代以後에는　庸君暗主와　亂臣賊子가　相
삼 대 이 후　　　용 군 암 주　　　난 신 적 자　　　상

與敗壞之라. 故로　亂日이　常多하고　治日이
여 패 양 지　　　고　　　난 일　　　상 다　　　치 일

常少하니 其所以世之治亂安危와 國之與廢
상소　　　기소이세지치난안위　　　국지여폐

存亡이 皆由於人倫之明不明如何耳라 可不
존망　　　개유어인륜지명불명여하이　　　가부

察哉아.
찰재

그 때문에 다스려진 날이 항상 많았고 어지러운 날이 항상 적었는데, 삼대 이후에는
용렬한 임금과 어두운 군주와 기강을 어지럽히는 신하와 집안의 도리를 해치는 자들
이 서로 함께 그것을 무너뜨렸다. 그 때문에 어지러운 날이 항상 많고 다스려진 날이
항상 적었다. 세상이 다스려지고 어지러우며 편안하고 위태로운 것과 나라가 일어나
고 폐지되며 보존되고 멸망하는 까닭은 모두 인륜이 밝혀졌느냐 밝혀지지 못하느냐
여하에 달린 것이니, 어찌 살피지 않을 수 있겠는가?

東方에 初無君長하더니 有神人이 降于太白
동방　　　초무군장　　　유신인　　　강우태백

山檀木下하여 國人이 立以爲君하니 與堯로
산단목하　　　국인　　　입이위군　　　여요

竝立하여 國號를 朝鮮이라하니 是爲檀君이
병립　　　국호　　　조선　　　시위단군

라. 周武王이 封箕子于朝鮮하신대 教民禮
　　주무왕　　　봉기자우조선　　　교민예

儀하여 說八條之教하니 有仁賢之化리라.
의　　　설팔조지교　　　유인현지화

동방에 처음에는 임금이 없더니 신인이 태백산 박달나무 아래에 내리시와 나라 사람
들이 임금으로 삼으니, 요와 더불어 즉위하여 나라 이름을 조선이라 했으니, 이가 곧
단군이다. 주나라 무왕이 기자를 조선에 봉하자 백성에게 예의를 가르쳐서 여덟 조목
의 가르침을 베풀었으니 어진 사람의 교화가 있었다.

燕人衛滿이 因盧綰亂하여 亡命來하여 誘逐
箕準하고 據王儉城하더니 至孫右渠하여 漢
武帝討滅之하고 分其地하여 置樂浪臨屯玄
菟眞蕃四郡하다.昭帝以平那玄菟로 爲平州
하고 臨屯樂浪으로 爲東府二都督府하다.

연나라 사람 위만이 노관의 난으로 말미암아 망명해 와서 기준을 꾀어 내쫓고 왕검성을 차지하였는데, 손자인 우거왕에 이르러 한나라 무제가 토벌하여 멸망시키고 그 땅을 나누어 낙랑·임둔·현도·진번의 네 군을 두었다. 소제가 평나와 현도를 합쳐서 평주로 삼고, 임둔과 낙랑을 동부의 두 도독부로 삼았다.

箕準이 避衛滿하여 浮海而南하여 居金馬
郡하니 是爲馬韓이라. 秦亡人이 避入韓이
어늘 韓이 割東界以與하니 是爲辰韓이라.
弁韓則立國於韓地하니 不知其始祖年代라.
是爲三韓이라.

기준이 위만을 피해 바다에 떠 남으로 내려와 금마군에 정착했으니, 이것이 마한이다. 진나라에서 도망한 사람이 노역을 피하여 한나라로 들어오자 한나라가 동쪽 영토를 나누어주니 이것이 진한이다. 변한은 한나라 땅에 나라를 세웠으니, 그 시조와 연대를 알 수 없다. 이것을 삼한이라 한다.

新羅始祖赫居世는 都辰韓地하여 以朴爲姓
신 라 시 조 혁 거 세 도 진 한 지 이 박 위 성

하고 高句麗始祖朱蒙은 至卒本하여 自稱高
 고 구 려 시 조 주 몽 지 졸 본 자 칭 고

辛之後라하여 因姓高하고 百濟始祖溫祚는
신 지 후 인 성 고 백 제 시 조 온 조

都河南慰禮城하여 以扶餘爲氏하여 三國이
도 하 남 위 례 성 이 부 여 위 씨 삼 국

各保一隅하여 互相侵伐하더니
각 보 일 우 호 상 침 벌

신라 시조 혁거세는 진한의 땅에 도읍하여 박을 성씨로 삼고, 고구려 시조 주몽은 졸본에 이르러 자칭 고신씨의 후예라 일컬어 그에 따라 고를 성씨로 삼았고, 백제 시조 온조는 하남 위례성에 도읍하여 부여를 성씨로 삼아 세 나라가 각각 한 모퉁이를 차지하여 서로 침노하고 치더니,

其後에 唐高宗이 滅百濟高句麗하고 分其
기 후 당 고 종 멸 백 제 고 구 려 분 기

地하여 置都督府하여 以劉仁願 薛仁貴로
지 치 도 독 부 이 유 인 원 설 인 귀

留鎭撫之하니 百濟는 歷年六百七十八年이
유 진 무 지 백 제 역 년 육 백 칠 십 팔 년

요 高句麗는 七百五年이라.
　　고 구 려　　　칠 백 오 년

해설 그 뒤에 당나라 고종이 백제와 고구려를 멸망시키고 그 땅을 나누어 도독부를 두고 유인원과 설인귀로 하여금 머물러 있으면서 진무케 하였으니 백제는 역년이 678년이 요, 고구려는 705년이었다.

新羅之末에　弓裔叛于北京하여　國號를　泰
신 라 지 말　　궁 예 반 우 북 경　　　국 호　　태

封이라하고　甄萱은　叛據完山하여　自稱後百
봉　　　　　견 훤　　반 거 완 산　　　자 칭 후 백

濟라하다.　新羅亡하니　朴昔金三姓이　相傳
제　　　　신 라 망　　　박 석 김 삼 성　　　상 전

하여　歷年九百九十二年이라.
　　　역 년 구 백 구 십 이 년

해설 신라 말년에 궁예가 북경에서 반란을 일으켜 국호를 태봉이라 하였고 견훤이 반란을 일으켜 완산주를 점거하여 자칭 후백제라 일컬었다. 신라가 망하니 박·석·김 세 성 이 서로 왕위를 전수하여 역년이 992년에 이르렀다.

泰封諸將이　立王建하여　爲王하니　國號를
태 봉 제 장　　입 왕 건　　　위 왕　　　국 호

高麗라하여　剋剗群兇하고　統合三韓하여　移
고 려　　　극 잔 군 흉　　　통 합 삼 한　　　이

都松嶽하다　至于季世하여　恭愍이　無嗣하고
도 송 악　　　지 우 계 세　　　공 민　　　무 사

偽主辛禑가　昏暴自恣하며　而王瑤不君하여
위 주 신 우　　혼 폭 자 자　　이 왕 요 불 군

遂至於亡하니　歷年四百七十五年이라.
수 지 어 망　　역 년 사 백 칠 십 오 년

天命이　歸于眞主하니　大明의　太祖高皇帝
천 명　　귀 우 진 주　　대 명　　태 조 고 황 제

가　賜改國號曰朝鮮이어시늘　定鼎于漢陽하
　　사 개 국 호 왈 조 선　　　　정 정 우 한 양

사　聖子神孫이　繼繼繩繩하여　重熙累洽하사
　　성 자 신 손　　계 계 승 승　　중 희 누 흡

式至于今하시니　實萬世無疆之休로다.
식 지 우 금　　실 만 세 무 강 지 휴

於戱라　我國이　雖僻在海隅하여　壤地褊小
오 희　　아국　　수 벽 재 해 우　　　양 지 편 소

하나　禮樂法度와　衣冠文物을　悉遵華制하
　　　　예 악 법 도　　의 관 문 물　　실 준 화 제

여　人倫이　明於上하고　敎化가　行於下하여
　　인 륜　　명 어 상　　　교 화　　행 어 하

風俗之美가　侔擬中華하니　華人이　稱之曰
풍 속 지 미　　모 의 중 화　　　화 인　　칭 지 왈

小中華라하니　玆豈非箕子之遺化耶리오.
소 중 화　　　자 두 비 기 자 지 유 화 야

嗟爾小子는　宜其觀感而興起哉인저　必讀
차 이 소 자　　의 기 관 감 이 흥 기 재　　필 독

此書하라.
차 서

해설　아! 우리나라가 비록 바다 귀퉁이에 자리잡고 있어서 땅이 좁고 작으나, 예악법도와
의관문물이 모두 중국의 제도를 준수하여 인륜이 위에서 밝혀지고 교화가 아래에서
행해져서 풍속의 아름다움이 중국을 방불하였으니, 중국인이 작은 중국이라 일컬었
다. 이것이 어찌 기자가 끼친 교화 때문이 아니겠는가?
아! 너희 어린이들은 마땅히 이것을 보고 느끼어 떨쳐 일어날 것이며, 반드시 이 글을
읽어야 한다.

가정의례

우리나라에서는 동방예의지국이란 별칭에 걸맞게 예도와 전통을 중시해 왔습니다. 하지만 오늘날에는 전통 예절도 시류에 맞게 많이 변화되어 합리적인 부분도 있지만 지나치게 흐트러진 부분도 없지 않습니다.

이 책에서는 우리나라 사람이면 누구나 거쳐야 할 혼례·상례·제례·수연 등의 의미와 예법을 전통과 현실의 조화를 바탕으로 이해하기 쉽게 설명하였습니다. 큰일을 치를 때 참고하시기 바랍니다.

- 혼례(婚禮) 절차와 서식
- 상례(喪禮) 절차와 서식
- 제례(祭禮) 절차와 서식
- 수연(壽宴) 절차와 서식

생활 펜글씨

지방(紙榜)과 관혼상제 봉투 쓰기는 대부분의 사람들이 자주 하게 되는 일이지만 결코 만만히 볼 수 없는 일이기도 합니다. 평소에 쓰는 법을 익혀 두면 필요할 때 당황스러워하지 않고 예법에 맞게 바르고 아름답게 쓸 수 있습니다.

예시를 보면서 차근차근 써 보세요.

- 지방(紙榜) 쓰기
- 관혼상제 봉투 쓰기
- 우리나라 일반적인 성씨(姓氏) 쓰기

★특별 부록 각종 생활서식

 한 쌍의 남녀가 성스러운 결혼식을 올리기까지는 지켜야 할 절차가 많다.
예부터 내려오는 혼례의 참뜻을 새겨 오늘날의 결혼에 살려 나가는 것이 바람직하다.

● 혼례의 의식

① 사주(四柱)

남자의 생년·생월·생일·생시에 해당하는 사주(四柱)를 간지에 붓으로 쓴 다음 5칸으로 접어 봉투에 넣는다. 싸릿가지를 쪼개서 복판을 물리고 청실홍실로 위아래를 감고, 다시 겉은 다홍색, 안은 남색의 네모난 비단 겹보로 싸되 봉하지 않는다. 간지에 근봉(謹封)이라고 쓴 띠를 두른다. 사주는 신랑집에서는 청혼의 형식으로 보내고 신부집에서는 허혼의 형식으로 받는 것으로, 형식적인 정혼이 이루어지는 절차이다.

② 연길(涓吉) : 택일

사주를 받은 신부집에서는 여자의 생리 기일을 고려해서 혼인 날짜를 받는다. 이것을 간지에 써서 사주보와 같은 보에 싸고 근봉을 끼워 신랑집에 보낸다.

③ 납채(納采) : 혼서지

납채는 혼서라고도 하는데, 신랑 아버지가 함 크기만 한 두꺼운 간지에 혼서를 써서 사당에 고한 다음 신부 아버지에게 보내는 편지이다. 검은색 비단 겹보에 싸서 함 속에 넣어 혼인 전날 보내고 신부 아버지는 그것을 받아 사당에 고한다. 신부는 이것을 죽을 때 관 속에 넣어 간다고 한다.

甲子 正月 初六日 巳時生

[사주 쓰는 법]

際

尊雁 辛巳年 十月 二十三日 十二時

金海後人　金(手決)

辛巳年　月　日

[연길 서식]

李生員宅 下執事 入納

봉투(앞면)

謹封

四星

(뒷면)

④ 납폐(納幣)

신랑집에서 혼인 전에 신부집으로 보내는 것. 채단은 각각 청색과 홍색으로 된 이단 치맛감이다. 청색 치맛감은 홍색 종이에 싸서 청색 명주실로, 홍색 치맛감은 청색 종이로 싼 뒤 홍색 명주실로 각각 동심결을 맺는다. 함 속에는 다홍색 겹보를 넣고 황남에는 씨 박힌 면화 몇 개와 팥 몇 알을 넣은 뒤 주머니 끈을 매어서 넣는다. 함 네 귀퉁이에 마분향을 넣고 홍색 채단과 청색 채단을 포개 넣은 다음 보를 덮는다. 그 위에 붉은색 금전지를 네 귀퉁이에 단 검은 비단 겹보자기로 된 혼서보에 싸서 근봉을 두른 혼서보를 올려놓고 함 뚜껑을 덮는다. 함 자물통은 끼워만 놓고 잠그지는 않으며 홍색 두 겹에 금전지를 달아서 만든 함 겉보로 싼 뒤 근봉을 끼운다. 무명 여덟 자로 함을 질 끈을 마련하여 석 자는 땅에 끌리게 하고 나머지로 고리를 만들어 함을 지도록 한다.

⑤ 봉치떡

신부와 신랑의 집에서는 찹쌀 두 켜에 팥고물을 넣은 떡을 만드는데, 가운데 대추와 밤을 박아서 찐다. 신랑집에서 떡을 찐 뒤 시루를 마루 위에 있는 소반에 떼어다 놓고 이 위에 함을 올려놓았다 지고 가게 한다. 신부집에서도 화문석을 대청에 깐 뒤 소반에 봉치떡을 두고 함을 받는다. 함을 받은 뒤에는 가운데 묻은 대추와 밤을 주발 뚜껑에 퍼서 혼인하기 전날 신부가 먹도록 한다.

⑥ 함 지고 가기

함부(아들을 낳고 내외 갖춘 사람으로 한다.)는 홍단형을 입고 함을 지며, 서너 사람은 횃불로 앞을 인도하였다. 신부집에 가면 신부집에 준비된 시루 위에 함을 내려놓는다. 신부집에서는 함부와 같이 간 사람을 후히 대접한다.

⑦ 상수(床需)와 사돈지(査頓紙)

신부집에서 혼례에 사용했던 음식을 신랑집에 보내는 데, 이 음식을 가리켜 상수라 한다. 상수를 보낼 때는 상수송서장(床需送書狀)이란 편지와 보내는 음식의 품목을 기록한 물목(物目)을 동봉한다. 그리고 사돈지라 하여 신부의 어머니가 신랑의 어머니에게 보내는 편지를 동봉하는데, 이는 보내는 음식과 함께 집안의 범절을 평가받는 수단이었으나 요즈음은 생략하는 것이 보통이다.

⑧ 우귀(于歸)와 견구례(見舅禮)

우귀는 신행이라고도 하여 신부가 정식으로 신랑집에 입주하는 의식이었으나, 요즈음은 혼례식 당일에 예식장의 폐백실을 이용하여 폐백을 올리는 것으로 대신한다. 견구례는 신부가 신랑의 부모와 친척에게 첫인사를 하는 의식으로 우귀일에 한다. 이때 신랑의 직계 존속에게는 네 번 절하고 술을 권하는데 나머지 친척에게는 한 번 절한다.

⑨ 폐백(幣帛)

1) 대추 : 한 말을 잔 것이나 벌레 먹은 것은 추려내고 깨끗이 씻어서 정종 한 컵에 물 반 컵을 타서 고루 묻힌다. 뚜껑이 있는 그릇에 담아 따뜻한 아랫목에 6~7시간 묻어 보기 좋게 불린 다음 대추의 꼭지를 따고 실백(잣)을 꿰어 다홍실에 꿴다. 남은 실백은 꼭지를 딴 뒤 솔잎에 꿰어 20여 개씩 다홍실로 한데 묶어 장식한다. 대추는 신선의 선물로 장수를 뜻하며 대추를 던져 아들을 낳기를 기원한다.

2) 편포 : 우둔살이나 정육 10근을 기름과 힘줄을 뺀 다음 곱게 다져서 소금, 참기름, 후추에 재워서 두 덩어리를 만드는데, 쟁반 길이에 맞추어 타원형으로 만든다. 잣소금을 뿌려 청피(청사지), 홍피(홍사지)를 감은 다음 폐백판에 받쳐서 쟁반에 담아 유지를 덮고 분홍 겹보에 싼다. 보자기에는 근봉을 끼운다.

3) 꿩이나 닭 : 꿩 두 마리의 머리를 자른 뒤 쪄내어 바싹 마르면 보자기에 싸서 잠깐 누른다. 두 마리를 포개어 하나의 모양을 만든 뒤 포개진 다리를 각각 청사지·홍사지로 묶는다. 목에도 청·홍사지를 감고, 날개에는 색이 있는 사지를 꼬챙이에 여러 색으로 각각 말아서 날개에 �811다. 꿩이 없을 때는 닭으로 대신하기도 한다. 요즈음은 닭의 머리는 그대로 둔 채 실고추, 실백, 달걀지단 등을 채썰어 등에 뿌려 화려한 장식을 하여 사용하기도 한다.

4) 폐백보 : 제일 겉보는 폐백상보로 사용되는데, 사방 100cm의 홍겹보로 만들어 네 귀에 연두색 금전지를 단다. 속보는 폐백마다 각각 싸므로 시부모만 계실 경우에는 2개, 시조부모가 계실 경우에는 4개를 마련한다. 크기는 폐백의 분량에 따라 차이가 있으나 사방 70cm 정도면 된다.

5) 근봉(謹封) : 폐백은 잡아매지 않고 빳빳한 장지를 아래위 없이 말아서 붙인다. 5cm 정도로 자른 후 세로로 '謹封(근봉)' 이라고 써서 보의 네 귀퉁이를 잡아 모아 근봉으로 끼운다. 이는 '삼가 봉하나이다' 라는 뜻이다. 근봉 위로 나온 술이 달린 네 귀를 각각 사방으로 젖혀 늘어지게 하는데 이를 위에서 보면 연꽃처럼 보인다. 보통 3개를 준비하나 시조부모 폐백을 할 경우 5개를 만들어야 한다.

6) 입맷상 : 신부가 폐백을 드리기 위해 준비하는 동안 입맷상이라고 하여 국수장국에 수정과나 화채 등 씹지 않고 요기가 될 수 있는 상을 준다. 신부는 여기서 간단히 요기를 하게 된다.

⑩ 폐백 드리기

먼저 신랑집 대청에 폐백상을 펴고 병풍을 친 뒤 시아버지는 동쪽에, 시어머니는 서쪽에 앉는다. 시조부모가 계시더라도 시부모부터 먼저 뵙고 그 다음에 시조부모를 뵙는다. 그 후 촌수와 항렬에 따라 차례대로 인사를 한다. 신부가 시부모님께 절을 한 번 올리고 두 번째 절을 하기 위해 일어났다 앉으면 수모는 폐백을 가져와 신부 앞을 거쳐서 상에 올린다. 이때 대추는 시아버지 앞에, 포는 시어머니 앞에 놓는다. 양쪽 수모의 도움을 받으며 시부모에게 각각 네 번의 큰절을 한 후 앉으면 시아버지는 아들을 기원하는 의미로 대추를 치마 앞에 던져주며 덕담을 하고, 시어머니는 며느리의 흉허물을 덮어준다는 의미로 포를 어루만진다. 시조부모가 계시면 따로 폐백을 준비하며 그 외의 친족들은 폐백 없이 절을 하고 동항렬은 선후를 따져 절을 한다.

● **건전가정의례준칙에 의한 혼례**

❶ 약혼(제3장 제7조)

　1) 약혼을 하는 경우에는 약혼 당사자와 부모 등 직계 가족만 참석하여 양가의 상견례를 하고 혼인의 제반사항을 협의하되, 약혼식은 따로 거행하지 아니한다.

　2) 제1항의 경우에 약혼 당사자는 당사자의 호적등본과 건강진단서를 첨부하여 약혼서를 교환한다.

❷ 혼례식(제3장 제8조)

1) 혼인예식을 거행하는 경우에는 다음 각호의 사항을 준수하여야 한다.

 1. 혼인예식의 장소는 혼인 당사자 일방의 가정, 혼인예식장 기타 건전혼인예식에 적합한 장소로 한다.

 2. 혼인 당사자는 혼인신고서에 서명 또는 날인한다.

 3. 혼인예식의 복장은 단정하고 간소하며 청결한 옷차림으로 한다.

 4. 하객초청은 친·인척을 중심으로 하여 간소하게 한다.

2) 혼인에 있어서 혼수는 검소하고 실용적인 것으로 하되, 예단을 증여할 경우에는 혼인 당사자의 부모에 한정한다.

3) 혼인예식이 종료한 뒤 행하는 잔치는 친·인척을 중심으로 간소하게 한다.

4) 혼인예식의 식순·혼인서약의 내용은 아래와 같다.

❸ 혼인서약

주례는 신랑 신부에게 다음 혼인서약 서식에 의한 혼인서약을 하고 혼인신고서에 서명(또는 기명) 날인하게 한다.

약 혼 서

본적 : 서울　　　구　　　동　　　　(통　　반)
주소 : 서울　　　구　　　동　　　　(통　　반)
　　　성명 :
　　　　　　년　월　일생
본적 : 경북　　　군　　면　　　동　　　번지
주소 : 서울　　　구　　　동　　　번지
　　　성명 :
　　　　　　년　월　일생

위 두 사람은 혼인할 것을 이에 서약함.

첨부 : 1. 호적등본 1통
첨부 : 2. 건강진단서 1통

약혼자 :　　　　　　　㊞
　　　　　　　　　　　㊞

동의자(남자측) :　　　㊞
　　　　　　　　　　　㊞

(여자측) :　　　　　　㊞
　　　　　　　　　　　㊞

▲ 약혼서 서식

가. 개　　식
나. 신랑 입장
다. 신부 입장
라. 신랑 · 신부 맞절
마. 혼인서약 및 서명
바. 성혼선언
사. 주 례 사
아. 양가 부모에 대한 인사
자. 신랑 · 신부 내빈께 인사
차. 신랑 · 신부 행진
카. 폐　　식

▲ 혼인 식순

저는 ○○○양(또는 ○○○군)을 아내(또는 남편)로 맞아 어떠한 경우라도 항시 사랑하고 존중하며 어른을 공경하고 진실한 남편(또는 아내)으로서의 도리를 다하여 행복한 가정을 이룰 것을 맹세합니다.

년　　월　　일

○ ○ ○(서명 또는 인)

▲ 혼인서약 서식

청 첩 장

○○○씨 차남 　○○군
○○○씨 장녀 　○○양

　위 두 사람은 어버이 가지신바요 본인
들이 백년가약의 뜻이 있어 여러 어른과
벗을 모시고 화촉을 밝히고자 하오니 부
디 오셔서 복된 자리를 더욱 빛내주소서.

곳 : ○○○ 예식장
때 : ○년 ○월 ○일 ○시
(음 ○월 ○일)

주례 　　○○○
청첩인 　○○○

귀하

▲ 청첩장(한글)

請 牒 狀

○○○氏 次男 　○○君
○○○氏 長女 　○○孃

　이 두 사람의 婚禮를 　○○○先生님의
主禮로 ○月 ○日(陰 ○月 ○日)(○曜日)
上午 ○時 ○○禮式場에서 擧行하게 되
었사오니 光臨의 榮을 베풀어 주시옵기
敬望하나이다.

年　　月　　日
親族代表 ○○○ (新郞便)
親族代表 ○○○ (新婦便)
友人代表 ○○○

○○○氏
同令夫人　座下

▲ 청첩장(한자 병용)

삼가
존체의 만안하심을 비나이다. 고마우신 뜻을 힘입어 저희
들은 지난 ○월 ○일 ○○예식장에서 ○○선생님의 주례
아래 혼례식을 올렸습니다.
따뜻하신 축복에 감사와 우선 지필로써 인사드리나이다.

○월 ○일

○○○
○○○ 올림

○○○ 귀하

▲ 혼인 통지 예문

祝 結婚	축 결혼
祝 華婚	축 화혼
祝 華燭	축 화촉
祝 聖婚	축 성혼
祝 盛典	축 성전
賀　儀	하　의

▲ 축하 문구

祝 華婚

一金　　　원整

○年 ○月 ○日
○○○ 謹呈
○○○ 貴下

〈축하금을 보낼 때〉(본인에게)

○○○ 先生 宅
令胤　婚姻時
一金　　　원整
○年 ○月 ○日
○○○ 謹呈

(주혼자(主婚者)에게)

【단자(單子) 쓰는 법】

祝 華婚

一金　　　원整

(봉투만 쓸 때)

一, ○○○(품목명)

두 분의 백년가약을 축복드리며 변변치 않으나, 이로써 축하의 뜻을 표하나이다.
　　　　　　　　　　○년 ○월 ○일
　　　　　　　　　　　　○○○ 드림

신랑 ○○
동 신부에게

▲ 축하품을 보낼 때(당사자에게 보낼 때)

▼ (主婚者에게 보낼 때)

○○ 先生宅

令愛 婚姻時

　　　　○○○(物目)
　　　　　　　　　　○○○ 謹呈

【참고】 아들이면 영윤(令胤), 딸이면 영애(令愛), 손자면 영손(令孫), 손녀면 영손녀(令孫女), 누이동생이면 영매(令妹)라고 쓴다.

삼가
존체의 안녕하심을 비오며, 이번 따님 ○○양과 저의 아이 ○○와의 허혼을 감사히 생각하옵고 이에 간소한 폐백을 드리옵니다.
　　　　　　　○○년 ○월 ○일
　　　　　　　　　　○○○ 올림
○○○ 귀하(신랑측 부형의 성명)

〈납폐문〉

삼가
귀댁의 만복을 비오며, 이번 정중한 폐백을 보내주심에 대하여 깊이 감사하나이다.
　　　　　　　○○년 ○월 ○일
　　　　　　　　　　○○○ 올림
○○○ 귀하

〈납폐품에 대한 회답〉

○ 목　록
　　一, 청색 비단치마 一감
　　二, 홍색 비단치마 一감
　　　　　　　　　　○○○ 올림

〈납폐 품목〉

결혼 기념일	
1년	지혼식(紙婚式)
2년	고혼식(藁婚式)
3년	과혼식(菓婚式)
5년	목혼식(木婚式)
6년	화혼식(花婚式)
10년	석혼식(石婚式)
15년	수정혼식(水晶婚式)
20년	도자기혼식(陶磁器婚式)
25년	은혼식(銀婚式)
30년	진주혼식(眞珠婚式)
35년	산호혼식(珊瑚婚式)
40년	에메랄드혼식(綠玉婚式)
45년	루비혼식(紅玉婚式)
50년	금혼식(金婚式)
75년	다이아몬드혼식(金剛石婚式)

▲ 결혼 기념일

탄생석		
1月	가닛(石榴石)	변치 않는 아름다운 우애와 충실
2月	아메씨스트(紫水晶)	성실과 마음의 평화, 허식 없는 참다운 마음
3月	아쿠아마린(藍玉)	정열·용감·총명
4月	다이아몬드	영원한 행복
5月	에메랄드(綠玉)	행복과 매력
6月	진주(眞珠)	건강한 장수
7月	루비(紅玉)	질투나 의심을 모르는 순정
8月	사르도닉스(紅瑪瑙)	화합(和合)
9月	사파이어	청순과 덕망
10月	오팔(蛋白石)	온화와 인내
11月	토파즈(黃玉)	화락(和樂)
12月	터키석(土耳其石)	성공

▲ 탄생석

● 상례의 의식

① 임종(臨終)

부모가 운명하시는 것을 곁에서 지켜드리는 일이다. 임종은 때를 예견할 수 없으므로 항상 거처를 주위 사람이나 가족이 알고 있어야 한다. 또한 환자가 있는 방과 운명하신 후 모셔둘 방에는 임종시 갈아입혀 드릴 옷 한 벌을 준비하여 둔다.

② 정제수시(整齊收屍)

운명을 하면 돌아가신 분의 몸을 정제수시, 즉 눈을 곱게 감도록 쓸어내리고, 몸을 반듯하게 한 다음 손과 발을 쭉 뻗게끔 만져 다리를 가지런하게 모아 발끝이 위로 가게 하고 양손은 양옆으로 나란히 한다. 정제수시를 마치면 글씨만으로 된 병풍으로 앞을 가리되 뒷면의 흰색이 앞으로 보이게 펴서 친다. 사체를 모신 방에는 불을 때지 않는다.

③ 발상(發喪)

집안에서는 먼저 상제(喪制 : 상을 당한 자손) 중에서 주상을 정하고 역복, 즉 검소한 색의 옷으로 갈아입는다. 역복을 하고 곡(哭)을 해야 비로소 발상이 되는 것이나 요즈음에는 형식적인 곡을 하지 않는다. 그리고 죽은 이의 혼백을 다시 불러 몸에 붙게 하기 위해 죽은 이의 윗옷을 높이 공중으로 올려 그의 주소나 성명, 관명에 '복' 자를 붙여 세 번 큰 소리로 부른 뒤 옷을 시신에 덮어주는 초혼(招魂)이라는 절차를 거친다.

④ 전(奠)을 올림

전은 초종 중성복제 이전까지는 돌아가신 분이라도 생시와 같이 모신다는 뜻에서 포와 식혜를 올리는 일을 말한다. 따로 절은 하지 않고 시신을 가린 병풍 앞에 백지를 깔고 제상을 올린다.

⑤ 영정(影幀)·향탁

영정은 미리 준비한 고인의 사진을 검은색 틀에 끼우고 검은색 리본을 드리워 시신을 가린 병풍 앞이나 교의(사진이나 지방을 놓을 수 있게 만든 제례 기물) 위에 모신다. 향탁은 제상 앞에 백지를 깔고 그 위에 향로, 향합, 촛대를 준비하여 향을 피우고 촛불을 밝혀 마련한다. 향탁 앞에는 무늬가 없는 흰 돗자리를 깔아 분향할 자리를 준비한다.

⑥ 호상(護喪)

상가의 가풍과 생각을 잘 알고 있어 장례 일체를 지휘할 수 있는 사람으로 정한다.

⑦ 치장(治葬) 계획과 결정

1) 장일(葬日) : 요즘은 대체로 3일장으로 하므로 사망 시각이 늦은 경우 치장 준비를 서둘러야 한다.

2) 장지(葬地) : 연만한 노인이 계신 집안에서는 미리 장지를 정해두는 것이 좋다.

3) **부고(訃告)** : 장일과 장지를 결정한 다음 꼭 보내야 할 곳에는 부고를 낸다.

4) **염습** : 향수로 망인의 몸을 닦고 액체가 흐르는 데에는 탈지면으로 막고 수의를 입힌 다음 입관을 하는 절차이다. 염습을 할 때는 방의 안팎을 깨끗이 하고 집안을 조용하게 유지한다.

● 목욕 : 탈지면이나 거즈에 약물을 적셔 시신을 닦고 머리를 빗어 빠진 머리카락을 조랑 한 개에 넣고, 손톱과 발톱을 깎아 또 한 개의 조랑에 넣는다.

● 습 : 수의를 입힌다. 수의는 모두 깃을 오른쪽(산 사람과 반대)으로 여민다. 수의를 입힌 시신을 홑이불로 덮어 방 중앙으로 옮기고 남자 상제는 시신의 동쪽, 여자 상제는 서쪽에 서서 전(포, 식혜)를 올리고 반함(상주가 버드나무 숟갈로 생쌀을 조금 떠서 망인의 입 오른편에 넣는 절차)을 행한다.

● 소렴 · 대렴 : 소렴금으로 시신을 싸서 아래 · 위 · 중간의 차례로 7번 묶는데 이때 매듭을 짓지 않고 풀리기 쉽도록 한다. 다음에 시신을 칠성판에 옮겨 대렴금으로 쌀 때 이것은 여미기만 한 다음 입관을 하게 된다.

⑧ 수의(壽衣)

1) **수의감** : 수의는 비단이나 마직(고운 부포나 베) 등 천연 섬유로 한다. 빛깔은 대개 흰색으로 하지만 집안의 법도 또는 고인의 소원에 따라 젊은 사람의 옷처럼 화려한 색으로 만들기도 한다. 수의는 산 사람의 옷보다 훨씬 크게 만들어야 하며, 대체로 겹옷으로 짓는다.

2) **남자의 수의** : 바지 · 저고리 · 속바지 · 두루마기 · 도포 · 명목(얼굴을 가리는 것) · 악수(손을 가리는 것) · 엄두(머리를 가리는 것) · 버선 · 신 · 조랑(염습할 때 손톱, 발톱을 깎아 넣는 주머니) · 소렴금(시체를 싸는 속 이불) · 대렴금(시체를 싸는 큰 이불) · 천금(시체를 덮는 이불) · 지금(시체에게 까는 요) · 베개

3) **여자의 수의** : 속속곳 · 바지 · 단속곳 · 치마 · 저고리(삼겹 : 속적삼 · 속저고리 · 겉저고리) · 원삼 · 명목 · 악수 · 엄두 · 버선 · 신 · 조랑 · 소렴금 · 대렴금 · 천금 · 지금 · 베개

*수의를 바느질할 때에는 실의 매듭을 짓지 않는다.

⑨ 상가의 표시

⑩ 입관(入棺)

관은 보통 목관을 쓰고 옻칠을 하여 만든다. 잘 마른 나무에 칠을 여러 번 하여 잘 밴 것이 좋다. 관을 맞출 때는 시신의 키를 기준으로 하여 충분하게 만든다. 입관은 관에 지금을 깔고 베개를 놓은 다음 시신을 관에 옮긴 뒤 천금으로 덮고 풀솜이나 고인의 유물과 함께 양옆으로 채워가며 넣는다. 입관을

마치면 관보를 덮고 그 위에 관상명정(棺上銘旌 : 관 위에 관명 본관을 쓰고 누구의 관이라고 표하는 것)을 쓴다. 관보는 흰색, 검은색, 노란색으로 하고 감은 비단 · 벨벳 · 인조견 등 형편에 따라 쓴다.

⑪ 영좌(領座)

입관을 하고 관보를 덮은 다음 관을 먼저 자리로 정좌하게 하고 앞을 병풍으로 가린다. 그 앞에 제상이나 교의를 놓고 사진을 모신 다음 향탁을 앞에 놓고 돗자리를 깐다. 영좌의 오른편으로 명정을 써서 댓가지에 달아 세우거나 병풍에 걸쳐 늘어뜨린다.

● 명정 : 붉은색의 비단 한 폭(보통 70cm 전후의 폭)으로 2.5~3m 길이의 천에 흰 분을 아교에 섞어 관명 · 본관 · 성명을 밝혀 누구의 영구라는 것을 표시한 것이다.

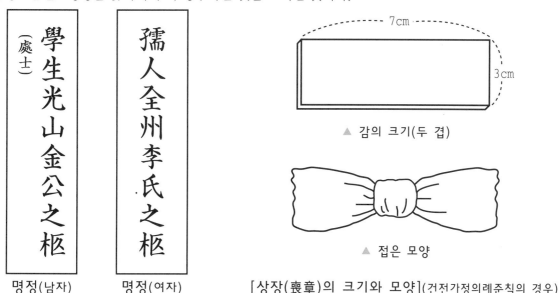

명정(남자)　　　명정(여자)　　　　[상장(喪章)의 크기와 모양](건전가정의례준칙의 경우)

⑫ 성복(成服)

입관을 끝내고 영좌를 만들었으면 상제 · 복인이 성복을 한다. 성복은 정식으로 상복 차림을 하는 절차를 말한다. 옛날에는 깃광목과 삼베로 상복 차림을 했으나 이제 남자는 검은색의 양복, 여자는 흰색 치마 저고리 차림으로 대신한다. 복인은 검은색이나 삼베로 만든 리본 혹은 완장으로 표시하면 좋다. 여자의 상복 치마 저고리는 겹으로 하는 것이 원칙이다.

⑬ 성복제(成服祭)

성복제는 초종 중의 제례로서는 가장 큰 제례 절차이다. 제사 범절은 집안에 따라 다르나, 메 · 탕 · 면 · 포 · 혜(식혜) · 편 · 과일(생과일 · 숙과일—유과류) · 적 · 갈납나물 · 김치 · 편청 · 간장 · 초간장 · 제주를 갖추는 것이 원칙이다.

⑭ 상식(上食)

입관 전에는 전을 올리지만 입관 후부터는 아침 저녁으로 상식을 올린다. 상식은 메 · 탕 · 다(숭늉) · 찬물로 조석상처럼 차려 올린다.

⑮ 발인(發靷)

발인은 영구가 집을 떠나는 절차이다. 발인에 앞서 제주 · 과일 · 포 · 혜 · 적 · 편으로 발인제를 지내

서 마지막으로 집안에서의 제를 지낸다. 이 발인제를 견전(遣奠)이라고 한다.

⑯ 하관(下棺)과 성분(成墳)

영결식을 마치고 상주와 유가족·측근 친지가 영구를 모시고 장지로 간다. 장지의 묘소 가까이에서 장의차를 정차시키고 하관 준비를 한다.

1) 광중(시체를 묻는 구덩이) : 백회를 바른다. 시체를 광중에 하관하면 명정을 덮고 나무나 돌로 준비한 횡대를 덮어 성분을 하고 성분제를 지낸다.

2) 상신제·토지신제 : 하관에 앞서 산신제·토지신제를 지내며 이제는 상제가 직접 지내지 않고 다른 사람이 맡아 한다.

3) 조객 : 장지에 도착한 후 그곳 가까이에서 조객을 맞을 경우, 영구차 앞에 향탁·향로·향합을 준비하고 영구를 상제들이 모시고 있으면서 조객을 받는다.

⑰ 성분제(成墳祭)

성분을 하면 묘 앞에서 성분제를 지낸다. 초종 중 영구 앞에서 지내는 마지막 제례이며 영혼을 위령하는 뜻에서 제물·향·축을 준비하여 헌수(잔을 드리는 것)하면서 지낸다.

⑱ 반우제(返虞祭 : 초우라고도 함)

하관을 마치고 영정을 모시고 집에 돌아오면 영정을 적당한 장소에 모시고 포, 혜로 반우제를 지낸다. 이상으로 초종 예례는 끝이 난다.

⑲ 장례 후의 제의(祭儀)

1) 삼우(三虞) : 매장일로부터 3일째 되는 날, 성묘하고 봉분에 떼를 입히고 준비가 되었으면 비석을 세운다. 가풍에 따라 묘에서 삼우제를 지낸다.

2) 졸곡(卒哭) : 곡을 그친다는 뜻으로 삼우제 후에 다시 택일하여 졸곡제를 지냈으나 이제는 삼우와 함께 치르는 편이다.

3) 사십구제 : 장례날로부터 49일째 되는 날에 올린다.

4) 백일 : 장례 이후 백일째 되는 날에도 영혼의 천도를 위하여 제를 올린다.

5) 소상 : 돌아가신 지 만 1년 되는 날이 소상날이며 이른 아침에 제례를 올린다.

6) 대상 : 돌아가신 지 만 2년째 되는 날이 대상날이다. 대상 제례도 이른 아침에 지내는 것이 원칙이다.

7) 담제 : 대상날 이후 석 달 만에 담제를 지내고 담제 후에는 완전하게 탈상을 한다.

8) 탈상 : 상제는 부모의 거상(흰옷)을 잘 입어야 영혼의 길을 환하게 밝힐 수 있다 하여 철저하게 지켰으나 요사이는 대체로 100일에 탈상하는 추세다.

● 건전가정의례준칙에 의한 상례

❶ 상례(제4장 제9조)

사망후 매장 완료 또는 화장 완료시까지 행하는 예식은 발인제와 위령제를 행하되, 그 밖의 노제·반우제 및 삼우제의 예식은 이를 생략할 수 있다.

❷ 발인제(제4장 제10조)

1) 발인제는 영구가 상가 또는 장례식장을 떠나기 직전에 그 상가 또는 장례식장에서 행한다.

2) 발인제의 식장에는 영구를 모시고 촛대·향로 및 향합과 기타 이에 준하는 준비를 한다.

❸ 위령제(제4장 제11조)

위령제는 다음 각호의 구분에 따라 행한다.

1) **매장의 경우** : 성분이 끝난 후 영정을 모시고 간소한 제수를 차려놓고 분향·헌주·축문읽기 및 배례의 순으로 행한다.

2) **화장의 경우** : 화장이 끝난 후 유해함을 모시고 제1호의 규정에 준하는 절차로 행한다.

❹ 장일(제4장 제12조)

장일은 부득이한 경우를 제외하고는 사망한 날부터 3일이 되는 날로 한다.

❺ 상기(제4장 제13조)

1) 부모·조부모와 배우자의 상기는 사망한 날부터 100일까지로 하고, 기타의 자의 상기는 장일까지로 한다.

2) 상기중 신위를 모셔두는 궤연은 설치하지 아니하고, 탈상제는 기제에 준하여 행한다.

❻ 상복 등(제4장 제14조)

1) 상복은 따로 마련하지 아니하되, 한복일 경우에는 백색 복장, 양복일 경우에는 흑색 복장으로 하고, 가슴에 상장을 달거나 두건을 쓴다. 다만, 부득이한 경우에는 평상복으로 할 수 있다.

2) 상복을 입는 기간은 장일까지로 하고, 상장을 다는 기간은 탈상시까지로 한다.

❼ 상제(제4장 제15조)

1) 사망자의 배우자와 직계비속은 상제가 된다.

2) 주상은 배우자나 장자가 된다.

3) 사망자의 자손이 없는 경우에는 최근친자가 상례를 주관한다.

❽ 부고(제4장 제16조)

신문에 부고를 게재하는 경우에는 행정기관 및 공공기관·단체의 명의를 사용하지 아니한다.

❾ 운구(제4장 제17조)

운구의 행렬순서는 명정·영정·영구·상제 및 조객의 순으로 하되, 상여로 할 경우 과다한 장식을 하지 아니한다.

발인제의 식순

가. 개식
나. 주상 및 상제의 분향
다. 헌주
라. 조사
마. 조객분향
바. 일동경례
사. 폐식

<table>
<tr><td>

訃　告

○○○氏 大人 某貫某氏 公以 考患 ○年 ○月 ○日
○時 ○分(陰 ○月 ○日) 於自宅 別世 玆以訃告

　　　永訣式場：○○洞　○○敎會
　　　發　　靷：○月　○日　○時
　　　葬　　地：○○郡　○○面　○○里　先塋

　　　　年　　月　　日
　　　　　　　　　嗣子 ○○
　　　　　　　　　次子 ○○
　　　　　　　　　孫 ○○○
　　　　　　　　　壻 ○○○
　　　　　　　　　護喪 ○○　拜上

</td><td>

【참고】
① 상주 성명은 맏상주의 성명을 쓴다.
② 망인 칭호는 부고를 호상이 보내는 것이니
상주의 아버지면 '大人', 어머니면 '大夫人',
할아버지면 '王大人', 할머니면 '王大夫人',
아내면 '閣夫人'이라고 쓴다.
③ 노인이 돌아가셨을 때는 '老患', 젊은이가
병으로 죽었을 때는 '宿患', 뜻밖의 죽음에는
'事故急死'라고 쓴다.
④ 사람이 직접 전할 때는 자이(玆以)를 '전인
(專人)'이라고 쓴다.

</td></tr>
</table>

▲ 부고 서식

賻　儀

一金　　　　원整
　年　　月　　日
　　　○○○ 謹上
○○○ 宅
　　護喪所　入納

▲부의금을 보낼 때 서식 1

賻　儀

白紙　　　　卷
　　年　　月　　日
　　　○○○ 謹上
○○○ 宅
　　護喪所　入納

▲부의금을 보낼 때 서식 2

삼가 조의를 표합니다.

일금　　　　원정
　　　년　월　일
　　　○○○드림

○○○ 선생님댁
　　호상소 귀중

▲부의금을 보낼 때 서식 3

賻　儀

○○○ 宅　護喪所　入納

〈단자를 넣는 봉투〉

賻　儀
　　　○○○ 宅
　　　　護喪所　入納

　　一金　　　　　원整

〈봉투만 사용할 때〉

賻　儀	부　　의
謹　弔	근　　조
吊　意	조　　의
奠　儀	전　　의
香燭代	향촉대
弔　意	조　　의

▲ 부의를 보낼 때 문구

祭 가정에서 조상에게 제사 지내는 의식 절차에 대한 것. 돌아가신 조상을 살아계신 조상 섬기듯이 모시는 것이 효도이며 이는 제례를 통해 행하여진다.

● 제례의 의식

① 제사의 종류

상중에 지내는 우제와 소상, 대상, 담제 외에 시제, 다례, 기제, 묘제 등이 있다.

1) 시제(時祭) : 철을 따라서 1년에 네 번 종묘에 지내던 제사

2) 다례(茶禮) : 음력으로 다달이 초하루 · 보름 · 생일 등에 간단히 낮에 지내는 제사

3) 기제(忌祭) : 돌아가신 날 지내는 제사로, 일반적으로 제사라고 불리는 것

4) 묘제(墓祭) : 시조에서부터 모든 조상들의 묘소에 가서 지내는 제사로, 한식이나 10월에 날짜를 정하여 지낸다.

② 지방(紙榜)

신위는 고인의 사진으로 하되, 사진이 없으면 지방으로 대신한다. 지방은 깨끗한 백지(길이 22cm, 폭 6cm)에 먹으로 쓴다.

③ 제수(祭需)

제사를 지낼 때 쓰는 제물을 말한다.

1) 메 : 밥

2) 갱 : 맑은 탕

3) 탕 : 1 ~ 3가지(육탕 · 어탕 · 소탕)

4) 적 : 1 ~ 3가지(육적 · 어적 · 소적)

5) 갈납 : 채소 · 고기 · 생선 등으로 전을 부친 것

6) 나물 : 보통 3가지(고비 · 도라지 · 시금치 등). 숙주나물은 쓰지 않는다.

7) 포 : 육포, 북어포 등을 쓰는데 지방에 따라서 '치'로 끝나는 어물은 금하기도 한다.

8) 편 : 고인이 즐겨하던 편을 쓴다. 보통 거피팥편, 녹두편, 백편 등을 담고 그 위에다 주악 등을 얹어 담는다.

9) 과일 : 생과일 (밤 · 대추 · 곶감 등을 쓰지만 제철과일은 무방하다.)

10) 유과류 : 강정 · 약과 · 다식 중에서 한 가지만 쓰거나 평소에 좋아하던 과자류를 쓴다.

11) 김치 : 간장 · 초간장 · 꿀이나 설탕

12) 식혜 : 화채나 과즙으로 대용해도 무방하다.

13) 제주 : 술

④ 진설(陳設)

사진을 모실 교의, 제상을 놓고 제수를 제상에 차리는 것을 말한다. 제상 앞에는 향안(향을 피우는 상)을 놓고 그 위에 향로 · 향합을 놓고, 향안 아래 앞으로 모사그릇을 놓는다.

1) 사진 앞 맨 앞줄에는 메 · 갱(맑은 국을 국물째) · 시접(수저를 대접에 담아 놓는다)

2) 다음 줄에 제주잔

3) 셋째 줄에 탕(건더기만 따로 놓는다), 동편으로 편, 서편으로 면을 놓는다.

4) 다음 줄이나 탕과 같은 줄 쯤의 위치에 왼쪽에 포, 오른쪽에 식혜

5) 다음 줄에 생선을 동쪽에, 고기를 서쪽에 놓고 갈납, 나물, 적을 놓는다.

6) 간장, 초간장, 김치는 대체로 중심 위치에 놓고 꿀이나 설탕은 편 가까이에 놓는다.

7) 맨 끝줄에다 붉은색은 동쪽, 흰색은 서쪽으로 하면서 과일 · 유과류를 진설한다.

8) 제상 앞에는 제석(돗자리)을 깐다.

⑤ 제례 순서

1) **참신(參神)** : 제사를 지낼 제관이 모두 모이면 함께 제상 앞에 모여 먼저 대표자가 향로에 향을 피우고 술잔에 술을 조금 받아 잔을 씻는 듯 약간 돌린 다음 모사그릇에 붓고 잔을 제자리에 놓은 다음 서서 배례하면 제관이 모두 재배를 한다. 절은 재배를 원칙으로 한다.

2) **초헌(初獻 : 첫째 잔을 올림)** : 제관 중 대표자가 꿇어앉아 집사가 들어주는 잔을 받아 그 술을 퇴주그릇에 비우고 술을 받아 잔을 올리고 재배한다.

3) **아헌(亞獻 : 둘째 잔을 올림)** : 둘째 잔을 올릴 사람이 제석에 앉아 곁에서 집사가 들어주는 잔을 받아 그 술을 퇴주그릇에 비우고 술을 받아 잔을 올리고 재배한다.

4) **삼헌** : 셋째 분이 아헌 때와 같이 한다.

5) **첨잔** : 셋째 잔 이상은 올리지 않고 먼저 잔에 조금 더 따르는데 술을 따르는 것은 집사가 대행하고 잔을 올릴 사람은 꿇어앉아서 집사가 첨잔한 다음 배례한다.

6) **합문** : 잔을 다 올리면 밥그릇의 뚜껑을 열고 숟가락을 꽂아 놓고 제관은 문 밖에 물러앉아 문을 잠시 닫거나, 고개를 숙인 채로 있는다.

7) **헌차** : 숭늉을 드린다. 국그릇을 들어내고 그 자리에 숭늉(깨끗한 물)을 놓고 숟가락으로 밥을 세 번 떠서 물에 말아 놓는다. 잠시 기다렸다가 숟가락을 거두어 시접에 다시 담고 밥그릇의 뚜껑을 덮는다.

8) **사신** : 제관이 함께 배례하고 사진을 제자리에 모시고 상을 치운다.

9) **음복** : 제관은 함께 모여 제사 음식으로 음복을 한다.

● 건전가정의례준칙에 의한 제례

❶ 제례의 구분(제5장 제19조)

제례는 기제 및 명절차례(이하 '차례' 라 한다)로 구분한다.

❷ 기제(제5장 제20조)

1) 기제의 대상은 제주로부터 2대조까지로 한다.

2) 기제는 매년 사망한 날 제주의 가정에서 지낸다.

❸ 차례(제5장 제21조)

 1) 차례의 대상은 기제의 대상으로 한다.

 2) 차례는 매년 명절(설날 및 추석) 아침에 주손의 가정에서 지낸다.

❹ 제수(제5장 제22조)

제수는 평상시의 간소한 반상음식으로 자연스럽게 차린다.

❺ 제례의 절차(제5장 제23조)

 1) 일반절차

 가. 신위모시기 : 제주는 분향한 후 모사에 술을 붓고 참사자가 일제히 신위 앞에 재배한다.

 나. 헌주 : 술은 한 번 올린다.

 다. 축문읽기 : 축문을 읽은 후 묵념한다.

 라. 물림절 : 참사자는 모두 신위 앞에 재배한다.

 2) 신위모시기

 신위는 사진으로 하되, 사진이 없는 경우에는 지방으로 대신한다. 지방은 한글로 백지에 먹 등으로 작성하되, 다음 각목에 의한다.

부모의 경우		배우자의 경우		차례(합사)의 경우			
아버님 신위	어머님 ○○○○신위	부군 신위	부인 ○○○○신위	할아버님 신위	할머님 ○○○○신위	아버님 신위	어머님 ○○○○신위

★ 비고 : 지방의 ○○○○에는 본관과 성씨를 기재한다.

❻ 성묘(제5장 제24조)

성묘는 각자의 편의대로 하되, 제수는 마련하지 아니하거나 간소하게 한다.

壽宴 우리나라 나이로 61세가 되는 해의 생일을 회갑(回甲)이라 하며,
이 날의 잔치를 수연이라고 부른다. 장수(長壽)에 대한 축하연이다.

● 수연의 의식

① 헌수(獻壽)

회갑을 맞은 사람에게 자녀들이 큰상을 차려놓고 장남부터 차례대로 술잔을 올리고 절을 하면서 축수(祝壽)하는 것을 말한다. 환갑을 맞은 분의 부모가 생존해 계시면 그 부모 앞에도 상을 차리고, 환갑을 맞은 내외가 먼저 술잔을 올리고 절을 한 다음에 자기의 자리에 앉아 헌수를 받는다. 별도의 상을 차릴 형편이 안되면 같은 자리에서 한가운데로 모시고 먼저 술잔을 올린 다음 그 옆에 앉아서 받는다.

② 수연상(壽宴床) 차리기

1) 다식 : 흑임자 다식, 송화 다식, 녹말 다식

2) 건과 : 대추, 생률, 은행, 호두

3) 생과 : 사과, 감, 배, 귤 등의 실과

4) 유과 : 약과, 강정, 빈사과, 세반연사, 매잡과

5) 편 : 백편, 꿀편, 찰편, 주악, 싱검초편, 웃기

6) 당속 : 팔보당, 졸병, 온동, 옥춘, 꿀병

7) 정과 : 청매정과, 연근정과, 산자정과, 모과정과, 생강정과, 유자정과

8) 포 : 어포, 육포, 건적포

9) 적 : 쇠고기적, 닭적, 화양적

10) 전 : 생선전, 갈납, 고기전

11) 초 : 전복초

이와 같은 것을 일정한 치수로 고인 후 큰상의 옆이나 앞에는 따로 곁상을 차려 면, 신선로, 편육, 식혜, 나박김치, 초간장, 화채, 구이, 편청(꿀) 등을 놓는다.

③ 수연상 진설 요령

1) 실과류는 앞쪽, 편류는 옆줄, 적 등은 뒤에 놓는다.

2) 고임 접시에는 쌀과 같은 낟곡식을 채워 편편히 한 다음 백지로 싼다.

3) 은행은 까서 볶고 대추는 쪄서 실백을 박은 뒤 실에 꿰어 쌓아 올린다.

4) 생과실은 아래위를 칼로 조금씩 도려내어 가는 나무꼬챙이로 연결시켜 쌓는다.

5) 과자류는 백지를 붙여 가며 괸다.

6) 괴어 담는 그릇의 수와 음식을 괴는 높이의 치수는 기수(奇數)로 하는데 일반적으로 다섯 치, 일곱 치, 아홉 치, 한 자 한 치, 한 자 세 치, 한 자 다섯 치 등으로 한다.

④ 그 밖의 장수(長壽) 잔치

1) 육순(六旬) : 60세가 되는 해의 생일. **2) 진갑(進甲)** : 회갑을 치른 이듬해 생일.

3) **칠순(七旬)** : 70세가 되는 해의 생일. 잔치를 베풀어 기념한다. 고희(古稀)라고도 한다.

4) **희수(喜壽)** : 77세의 생일.　　5) **산수(傘壽)** : 80세의 생일.　　6) **미수(米壽)** : 88세의 생일.

7) **졸수(卒壽)** : 90세의 생일.　　8) **백수(白壽)** : 99세의 생일.

● 건전가정의례준칙에 의한 수연례

❶ 회갑연 등(제6장 제25조)

회갑연 및 고희연 등의 수연례는 가정에서 친척과 친지가 모여 간소하게 한다.

謹啓 時下에 高堂의 萬福하심을 頌祝하옵니다. 就悚 來 ○月 ○日은 家親(어머니일 때는 慈堂)의 回甲이옵기로 子息된 기쁨을 萬分之一이라도 表할까 하와 壽宴을 略設하옵고 貴下를 招請하오니 掃萬하시와 當日 上(下)午 ○時에 鄙家로 枉臨하여 주신다면 다시 없는 榮光으로 생각하겠습니다. 　　　　○○年 ○月 ○日 　　　　　　　○○○ 再拜 　　　　　　　　　○○○ 貴下

▲ 청첩장 서식(한자 병용)

○○○ 선생님께 삼가 아뢰옵니다. 다름이 아니오라 이달 ○날은 저의 아버님의 회갑이옵기로 자식된 기쁨을 만분의 일이라도 나타낼까 하와 변변치 못한 자리를 마련하오니 그날 오전 ○시까지 저희 집으로 오셔서 기쁨을 같이해 주신다면 더없는 영광이겠습니다. 　　　　○○○년 ○월 ○일 　　　　　　　○○○ 올림

▲ 청첩장 서식(한글)

▼ 축하 문구

祝 壽宴　축 수연 祝 回甲　축 회갑 祝 禧宴　축 희연 祝 　儀　축 　의 壽 　儀　수 　의 *수연을 축하하나이다. *삼가 수연을 축하하오며 만수무강하시기를 빕니다.

祝 禧筵 一金　　　　　　원整 　　年　　月　　日 　　　　○○○ 謹呈 ○○○氏 尊下

○○○氏 春堂(또는 慈堂) 壽宴時 　一金　　　　　원整 　　年　　月　　日 　　　　○○○ 謹呈

○○ 선생님께 삼가 수연을 축하하나이다. 　一金　　　　　원整 　　년　　월　　일 　　　　○○○ 드림

▶▲ 수연축의(壽宴祝儀) 단자
　　　　　(당사자에게)

◀ (자녀에게 보낼 때)

祝 壽宴 ○○○先生 宅 吉宴所入納

祝 回甲 ○○○先生 宅 吉宴所入納 　　一金　　　　　원整

○○○ 謹呈

▲ 단자를 써 넣었을 때　　▲ 봉투만 쓸 때(앞면)　　▲ (뒷면)

顯考學生府君 神位

顯 현
考 고
學 학
生 생
府 부
君 군

神 신
位 위

顯考學生府君 神位

顯考學生府君 神位

顯考學生府君 神位

顯 현
姒 비
孺 유
人 인
全 전
州 주
李 이
氏 씨

神 신
位 위

顯姒孺人全州李氏　神位

顯姒孺人全州李氏　神位

顯辟學生府君 神位
(현 벽 학 생 부 군 신 위)

顯辟學生府君 神位

顯辟學生府君 神位

顯辟學生府君 神位

故室孺人慶州金氏　神位

고실유인경주김씨　신위

故室孺人慶州金氏　神位

故室孺人慶州金氏　神位

顯祖考學生府君 神位
현조고학생부군 신위

顯祖考學生府君 神位

顯祖考學生府君 神位

顯祖考學生府君 神位

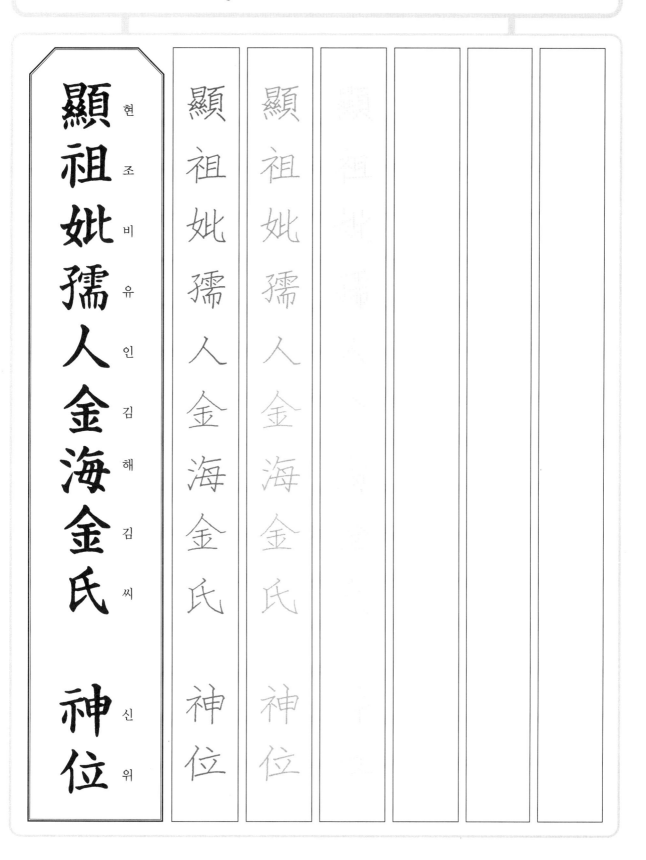

顯祖妣孺人金海金氏 神位
(현조비유인김해김씨 신위)

祝結婚	축결혼	祝結婚	祝結婚	祝結婚					
祝華婚	축화혼	祝華婚	祝華婚	祝華婚					
祝聖婚	축성혼	祝聖婚	祝聖婚	祝聖婚					
祝盛典	축성전	祝盛典	祝盛典	祝盛典					
賀儀	하의	賀儀	賀儀	賀儀					

祝回甲	축회갑	祝回甲	祝回甲						
祝壽宴	축수연	祝壽宴	祝壽宴						
祝禧宴	축희연	祝禧宴	祝禧宴						
祝儀	축의	祝儀	祝儀						
壽儀	수의	壽儀	壽儀						

香燭代	향촉대	香燭代	香燭代	香燭代					
奠儀	전의	奠儀	奠儀	奠儀					
弔儀	조의	弔儀	弔儀	弔儀					
賻儀	부의	賻儀	賻儀	賻儀					
謹弔	근조	謹弔	謹弔	謹弔					

略 약	略	略						
禮 례	禮	禮						
薄 박	薄	薄						
儀 의	儀	儀						
微 미	微	微						
衷 충	衷	衷						
薄 박	薄	薄						
謝 사	謝	謝						
菲 비	菲	菲						
品 품	品	品						

祝入學	축입학	祝入學	祝入學	祝入學					
祝卒業	축졸업	祝卒業	祝卒業	祝卒業					
祝優勝	축우승	祝優勝	祝優勝	祝優勝					
祝入選	축입선	祝入選	祝入選	祝入選					
祝當選	축당선	祝當選	祝當選	祝當選					

祝榮轉	축영전	祝榮轉	祝榮轉					
祝開業	축개업	祝開業	祝開業					
祝發展	축발전	祝發展	祝發展					
祝生日	축생일	祝生日	祝生日					
祝生辰	축생신	祝生辰	祝生辰					

우리나라 일반적인 성씨 쓰기

金	李	朴	崔	鄭	姜	趙	尹	張	林	韓	吳
金	李	朴	崔	鄭	姜	趙	尹	張	林	韓	吳
성 김	오얏 리(이)	순박할 박	높을 최	나라 정	성 강	나라 조	다스릴 윤	베풀 장	수풀 림(임)	나라 한	나라 오

申	徐	權	黃	宋	安	柳	洪	全	高	孫	文
申	徐	權	黃	宋	安	柳	洪	全	高	孫	文
납 신	느릴 서	권세 권	누를 황	송나라 송	편안할 안	버들 류(유)	넓을 홍	온전할 전	높을 고	손자 손	글월 문

梁	襄	白	曺	許	南	劉	沈	盧	河	丁	成
梁	襄	白	曺	許	南	劉	沈	盧	河	丁	成
들보 량(양)	성 배	흰 백	성 조	허락할 허	남녘 남	성 류(유)	성 심	성 노	물 하	고무래 정	이룰 성

車	具	郭	禹	朱	任	田	羅	辛	閔	俞	池
車	具	郭	禹	朱	任	田	羅	辛	閔	俞	池
수레 차	갖출 구	성 곽	하우씨 우	붉을 주	맡길 임	밭 전	벌일 라(나)	매울 신	성 민	성 유	못 지

陳	嚴	元	蔡	千	方	康	玄	孔	咸	卞	楊
陳	嚴	元	蔡	千	方	康	玄	孔	咸	卞	楊
베풀 진	엄할 엄	으뜸 원	나라 채	일천 천	모 방	편안할 강	검을 현	구멍 공	다 함	성 변	버들 양

廉	邊	呂	秋	都	魯	石	蘇	愼	馬	薛	吉
廉	邊	呂	秋	都	魯	石	蘇	愼	馬	薛	吉
청렴할 렴	가 변	음률 려(여)	가을 추	도읍 도	둔할 노	성 석	깨어날 소	삼갈 신	말 마	나라 설	길할 길

宣	周	魏	表	明	王	房	潘	玉	奇	琴	陸
宣	周	魏	表	明	王	房	潘	玉	奇	琴	陸
베풀 선	두루 주	나라 위	겉 표	밝을 명	임금 왕	방 방	물이름 반	구슬 옥	기이할 기	거문고 금	뭍 륙(육)

孟	印	諸	卓	魚	牟	蔣	殷	秦	片	余	龍
孟	印	諸	卓	魚	牟	蔣	殷	秦	片	余	龍
맏 맹	도장 인	모두 제	뛰어날 탁	고기 어	보리 모	줄 장	나라 은	나라 진	조각 편	너 여	용 룡(용)

慶	丘	奉	史	夫	程	昔	太	卜	睦	桂	杜
慶	丘	奉	史	夫	程	昔	太	卜	睦	桂	杜
경사 경	언덕 구	받들 봉	사기 사	사내 부	길 정	옛 석	클 태	점 복	화목 목	계수 계	막을 두

陰	溫	邢	章	景	于	彭	尙	眞	夏	毛	漢
陰	溫	邢	章	景	于	彭	尙	眞	夏	毛	漢
그늘 음	따뜻할 온	나라 형	글 장	볕 경	성 우	나라 팽	숭상할 상	참 진	여름 하	틸 모	한나라 한

邵	韋	天	襄	濂	連	伊	菜	燕	强	大	麻
邵	韋	天	襄	濂	連	伊	菜	燕	强	大	麻
땅이름 소	성 위	하늘 천	오를 양	엷을 렴(염)	이을 련(연)	저 이	채나라 채	연나라 연	강할 강	큰 대	삼 마

箕	庚	南	宮	諸	葛	鮮	于	獨	孤	皇	甫
箕	庚	南	宮	諸	葛	鮮	于	獨	孤	皇	甫
성 기	곳집 유	남녘 남	궁궐 궁	모두 제	칡 갈	고울 선	어조사 우	홀로 독	외로울 고	임금 황	클 보

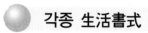

각종 生活書式 결근계 사직서 신원보증서 위임장

결 근 계

결	계	과장	부장
재			

사유:

기간:

위와 같은 사유로 출근하지 못하였으므로
결근계를 제출합니다.

20 년 월 일

소속:

직위:

성명: (인)

사 직 서

소속:

직위:

성명:

사직사유:

상기 본인은 위와 같은 사정으로 인하여
년 월 일부로 사직하고자 하오니
선처하여 주시기 바랍니다.

20 년 월 일

신청인: (인)

○ ○ ○ 귀하

신 원 보 증 서

본적:

주소:

직급: 업 무 내 용:

성명: 주민등록번호:

<div style="border:1px dashed; display:inline-block; padding:4px; text-align:center;">정부
수입인지
첨부란</div>

상기자가 귀사의 사원으로 재직중 5년간 본인 등이 그의
신원을 보증하겠으며, 만일 상기자가 직무수행상 범한
고의 또는 과실로 인하여 귀사에 손해를 끼쳤을 때는 신
원보증법에 의하여 피보증인과 연대배상하겠습니다.

20 년 월 일

본 적:

주 소:

직 업: 관 계:

신원보증인: (인) 주민등록번호:

본 적:

주 소:

직 업: 관 계:

신원보증인: (인) 주민등록번호:

○ ○ ○ 귀하

위 임 장

성 명:

주민등록번호:

주소 및 연락처:

본인은 위 사람을 대리인으로 선정하고 아래의
행위 및 권한을 위임함.

위임내용:

20 년 월 일

위임인: (인)

주민등록번호:

주소 및 연락처:

각종 生活書式　　　영수증　인수증　청구서　보관증

영 수 증

금액: 일금 오백만원 정 (₩5,000,000)

위 금액을 ○○대금으로 정히 영수함.

20 년 월 일

주　　　소:
주민등록번호:
　영 수 인:　　　　(인)

○ ○ ○ 귀하

인 수 증

품 목:
수 량:

상기 물품을 정히 인수함.

20　년 월 일

인수인:　　　　(인)

○ ○ ○ 귀하

청 구 서

금액: 일금 삼만오천원 정 (₩35,000)

위 금액은 식대 및 교통비로서,
이를 청구합니다.

20　년 월 일

청구인:　　　　(인)

○○과 (부) ○ ○ ○ 귀하

보 관 증

보관품명:
수 량:

상기 물품을 정히 보관함.
상기 물품은 의뢰인 ○ ○ ○ 가
요구하는 즉시 인도하겠음.

20　년 월 일

보관인:　　　　(인)
주 소:

○ ○ ○ 귀하

탄 원 서

제　목: 거주자우선주차 구민 피해에 대한 탄원서

내　용:

1. 중구를 위해 불철주야 노고하심을 충심으로 감사드립니다.

2. 다름이 아니오라 거주자우선주차 구역에 주차를 하고 있는 구민으로서 거주자우선주차 구역에 주차하지 말아야 할 비거주자 주차 차량들로 인한 피해가 막심하여 아래와 같이 탄원서를 제출하오니 시정될 수 있도록 선처하여 주시기 바랍니다.

－ 아　　래 －

가.　비거주자 차량 단속의 소홀성: 경고장 부착만으로는 단속이 곤란하다고 사료되는바, 바로 견인조치할 수 있도록 시정하여 주시기 바라며, 주차위반 차량에 대한 신고 전화를 하여도 연결이 안되는 상황이 빈번히 발생하고 있어 효율적인 단속이 곤란한 실정이라고 사료됩니다.

나.　그로 인해 거주자 차량이 부득이 다른 곳에 주차를 해야 하는 경우가 왕왕 있는데 지역내 특성상 구역 이외에는 타차량의 통행에 불편을 끼칠까봐 달리 주차할 곳이 없어 인근(10m이내) 도로 주변에 주차를 할 수밖에 없는 실정이나, 구청에서 나온 주차 단속에 걸려 주차위반 및 견인조치로 인한 금전적ㆍ시간적 피해가 막심한 실정입니다.

다.　그런 반면에 현실적으로 비거주자 차량에는 경고장만 부착되고 아무런 조치가 이루어지지 않는다는 것은 백번 천번 부당한 행정조치라고 사료되는바 조속한 시일 내에 개선하여 주시기를 바랍니다.

20　　년 월 일

작성자: ○○○

○○○ 귀하

합 의 서

피해자(甲):○○○

가해자(乙):○○○

1. 피해자 甲은 ○○년 ○월 ○일, 가해자 乙이 제조한 화장품 ○○제품을 구입하였으며 그 제품을 사용한 지 1주일 만에 피부에 경미한 여드름 및 기미와 같은 부작용이 발생하였고 乙측에서 이 부분에 대해 일부 배상금을 지급하기로 하였다. 배상내역은 현금 20만원으로 甲, 乙이 서로 합의하였다. (사건내역 작성)

2. 따라서 乙은 손해배상금 20만원을 ○○년 ○월 ○일까지 甲에게 지급할 것을 확약했다. 단, 甲은 乙에게 위의 배상금 이외에는 더 이상의 청구를 하지 않을 것을 조건으로 한다. (배상내역 작성)

3. 다음 금액을 손해배상금으로 확실히 수령하고 상호 원만히 합의하였으므로 이후 이에 관하여 일체의 권리를 포기하며 여하한 사유가 있어도 민형사상의 소송이나 이의를 제기하지 아니할 것을 확약하고 후일의 증거로서 이 합의서에 서명 날인한다. (기타 부가적인 합의내역 작성)

20　　년 월 일

피해자(甲) 주　　소:

주민등록번호:

성　　　명:　　　　　　(인)

가해자(乙) 주　　소:

회　사　명:　　　　　　(인)

각종 生活書式

고소장 고소취소장

고소란 범죄의 피해자 등 고소권을 가진 사람이 수사기관에 범죄 사실을 신고하여 범인을 처벌해 달라고 요구하는 행위이다.
고소장은 일정한 양식이 있는 것은 아니고 고소인과 피고소인의 인적사항, 피해내용, 처벌을 바라는 의사표시가 명시되어 있으면 되며, 그 사실이 어떠한 범죄에 해당되는지까지 명시할 필요는 없다.

고 소 장

고소인: 김○○
서울 ○○구 ○○동 ○○번지
주민등록번호:
전화번호:
피고소인: 이○○
서울 ○○구 ○○동 ○○번지
주민등록번호:
전화번호:
피고소인: 박○○
서울 ○○구 ○○동 ○○번지
주민등록번호:
전화번호:

피고소인들을 상대로 다음과 같은 사실로 고소하니, 조사하여 엄벌하여 주시기 바랍니다.

고소사실:
피고소인 이○○와 박○○는 2004. 1. 23. ○○시 ○○구 ○○동 ○○번지 ○○건설 2층 회의실에서 고소인 ○○○에게 현금 1,000만원을 차용하고 차용증서에 서명 날인하여 2004. 8. 23. 까지 변제하여 준다며 고소인을 기망하여 이를 가지고 도주하였으니 수사하여 엄벌하여 주시기 바랍니다. (육하원칙에 의거 작성)

관계서류: 1. 약속어음 ○매
　　　　　 2. 내용통지서 ○매
　　　　　 3. 각서 사본 1매

20　년　월　일
위 고소인 홍길동 ㊞
○○경찰서장 귀하

고 소 취 소 장

고소인: 김○○
서울 ○○구 ○○동 ○○번지
주민등록번호:
전화번호:
피고소인: 김○○
서울 ○○구 ○○동 ○○번지
주민등록번호:
전화번호:

상기 고소인은 2004. 1. 1. 위 피고인을 상대로 서울 ○○경찰서에 업무상 배임 혐의로 고소하였는바, 피고소인 ○○○가 채무금을 전액 변제하였기에 고소를 취소하고, 앞으로는 이 건에 대하여 일체의 민·형사간 이의를 제기하지 않을 것을 약속합니다.

20　년　월　일
위 고소인 홍길동 ㊞
서울 ○○ 경찰서장 귀하

고소 취소는 신중해야 한다.
고소를 취소하면 고소인은 사건담당 경찰관에게 '고소 취소 조서'를 작성하고 고소 취소의 사유가 협박이나 폭력에 의한 것인지 스스로 희망한 것인지의 여부를 밝힌다.
고소를 취소하여도 형량에 참작이 될 뿐 죄가 없어지는 것은 아니다.
한 번 고소를 취소하면 동일한 건으로 2회 고소할 수 없다.

 각종 生活書式

내 용 증 명 서

1. 내용증명이란?

보내는 사람이 받는 사람에게 어떤 내용의 문서(편지)를 언제 보냈는가 하는 사실을 우체국에서 공적으로 증명하여 주는 제도로서, 이러한 공적인 증명력을 통해 민사상의 권리 · 의무 관계 등을 정확히 하고자 할 필요성이 있을 때 주로 이용된다. (예)상품의 반품 및 계약시, 계약 해지시, 독촉장 발송시.

2. 내용증명서 작성 요령

❶ 사용처를 기준으로 되도록 육하원칙에 따라 전달하고자 하는 내용을 알기 쉽게 작성(이면지, 뒷면에 낙서 있는 종이 등은 삼가)

❷ 내용증명서 상단 또는 하단 여백에 반드시 보내는 사람과 받는 사람의 주소, 성명을 기재하여야 함.

❸ 작성된 내용증명서는 총 3부가 필요(받는 사람, 보내는 사람, 우체국이 각각 1부씩 보관).

❹ 내용증명서 내용 안에 기재된 보내는 사람, 받는 사람과 동일하게 우편발송용 편지봉투 1매 작성.

내 용 증 명 서

받 는 사 람: ○○시 ○○구 ○○동 ○○번지

(주) ○○○○ 대표이사 김하나 귀하

보내는 사람: 서울 ○○구 ○○동 ○○번지

홍길동

> 상기 본인은 ○○○○년 ○○월 ○○일 귀사에서 컴퓨터 부품을 구입하였으나 상품의 내용에 하자가 발견되어……(쓰고자 하는 내용을 쓴다)

20 년 월 일

위 발송인 홍길동 (인)

보내는 사람

○○시 ○○구 ○○동 ○○번지

홍길동

우 표

받 는 사 람

○○시 ○○구 ○○동 ○○번지

(주) ○○○○ 대표이사 김하나 귀하